U0035782

名山找茶

徐永成◎著

原書名：名山出好茶

本書編委會

主　編　于觀亭

副主編　穆祥桐　徐永成

編　委　（按姓氏筆畫為序）

　　　　于觀亭　朱自振　朱裕平

　　　　劉勤晉　時順華　姚國坤

　　　　駱少君　徐永成　韓　生

　　　　葛明祥　詹羅九

前　言

　　中國是個多山的國家。中國的山脈，山高谷深，大小相連，綿延不斷，各成體系，分布於整個大陸。山多，名山也多。

　　目前，全球已有世界遺產701處，分布在118個國家。1972年11月16日，聯合國教科文組織大會在巴黎通過的《保護世界文化和自然遺產公約》，首次闡明「世界遺產」的概念是「人類共同繼承的文化及自然遺產」。自然遺產是指突出的自然、生態和地理結構、瀕危動植物品種的生態環境，以及具有科學、保存或美學價值的地區。

　　迄至2000年11月30日，中國已擁有27處「世界遺產」，分布在18個省、自治區和直轄市。其中自然遺產區的黃山、武陵源風景名勝區、廬山、峨眉山、武夷山和青城山均產名茶。此外，中國各茶區還有眾多的名山，如浙江天目山，江蘇吳縣太湖洞庭山，安徽九華山，福建武夷山，湖南衡山，湖北宜昌西陵峽，河南信陽大別山，江西

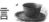

井岡山，四川蒙山，重慶涪陵大巴山，雲南大理蒼山，貴州都勻雲霧山，西藏岡底斯山，廣東潮安鳳凰山，廣西桂林堯山，陝西南鄭巴山和台灣省的阿里山等。

名山自然條件優越，降水豐富，森林茂密，土壤肥沃深厚，冬無嚴寒，夏無酷暑，非常適宜茶樹生長，這就是高山出名茶、名山出好茶的緣故。世界上有58個國家和地區產茶，除中國外，其他國家茶區名山名茶較少。

中國是茶樹原產地，茶葉生產歷史悠久。中國擁有六大茶類，其他國家茶類較少。中國的紅茶、青茶（烏龍茶）、白茶、黃茶中的名茶在世界絕無僅有，中國各類名茶已超過千種以上，所有茶區都產名茶，就連西藏高原也產名茶。中國名茶總體特徵是：茶名文化性強，頗具吸引力；外形似藝術品，豐富多彩，獨具特色；茶味清香持久，茶湯清澈明亮，滋味鮮醇爽口。品飲名茶是一種享受。

茶葉，特別是名茶保健功能獨特，已被公認為最好的保健飲料，古代就有「茶為百病之藥」之說，具有傳統功效24項。現代醫學分析茶的醫療作用有興奮精神、利尿、防齲、助消化、減輕吸煙對人體的毒害、消炎滅菌、醒

酒、對重金屬毒害解毒、防輻射、降血壓、降血脂和抗動
脈粥樣硬化、降血糖、抗癌抗突變，特別是防癌抗癌作用
引起世界關注。

　　茶文化發祥於中國。中華茶文化博大精深，已經走向
世界。茶文化是雅俗共賞的文化。民眾創造了茶文化，名
人提高了茶文化，歷代名人都與名茶結下不解之緣。20世
紀90年代茶文化蓬勃發展，名茶成爲社會品茗熱點。名山
出名茶，名茶產區興起「茶之旅」，浙江杭州，福建武夷
山、安溪，廣東英德，四川名山和湖北英山等地名茶文化
景觀吸引了眾多旅遊者。

　　21世紀是茶飲料世紀，也是休閒世紀。名茶是茶的極
品，休閒之品。我們應該加快名茶開發，品評更多名茶，
享受名茶帶來的樂趣，促進茶文化發展，推動茶業持續增
長。

<div style="text-align:right">徐永成</div>

目　錄

17

第一章
中國名山

　　中國是一個多山的國家，山地占全國面積的33％，丘
陵占10％。縱橫千里的山脈，高聳入雲的險峰，舒展平緩
的低丘，裝點著祖國大地。在億萬年漫長的地質年代中，滄
海桑田的演變給神州大地留下了許多壯美無比的名山大川，

21

處處有奇峰異洞、流泉飛瀑,眞是多姿多彩,氣象萬千。

第一節　中國名山甲天下

中國名山多。北部、西北部有五大連池火山群,林海雪原長白山,雄踞北鎮的閭山,五岳獨尊的泰山,西岳華山天下險,千古功罪話驪山,石庫窟庫麥積山,風光綺麗的天山。

南部和西南部名山更多,衆多名茶就出自這些名山。

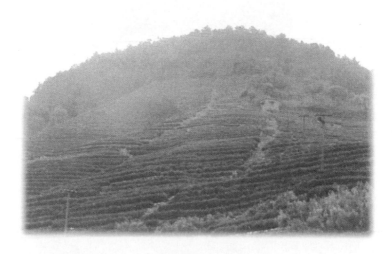

杭州西湖龍井茶園

主要名山有:

22

　　江蘇　京口三山天下名（鎮江），七十二峰繡太湖，東勝雲台花果山（連雲港市），虎踞龍蟠紫金山。

　　浙江　艷美的西湖群山，海上佛國普陀山，靈岩奇秀雁蕩山，山清水秀天台上，山水勝地莫干山，名人輩出會稽山，龍湫飛流天目山。

　　福建　碧水丹岩武夷山，福州名勝有鼓山，海峽高峰黃崗山，古木參天戴雲山，峰岩奇麗太姥山，山明景秀冠豸山，引人入勝清源山，石雕巨像清源山，海景奇觀萬石山。

福建安溪烏龍茶園

23

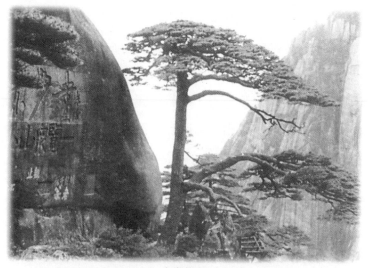

安徽　名冠神州數黃山，蓮花佛國九華山，革命老區大別山，風景幽秀琅琊山，江淮奇峰天柱山，山峰奇崖齊雲山。

安徽黃山

江西　飛峙江畔的盧山，革命搖籃井岡山，江湖奇勝石鐘山，奇岩異洞三清山，瑰偉綺麗龍虎山，風景名川麻姑山。

湖南　原始風光武陵源，五岳獨秀之衡山，林木蔥鬱岳麓山，洞庭湖畔有君山，岩峰峽谷天子山，毛澤東故鄉韶山，景色清幽九嶷山，古色古香武功山。

湖北　道教聖地武當山，瑤池飛瀑大洪山，華中最高峰神農架，風景名勝龜峰山，山巒秀峰九宮山，磨山奇秀大巴山。

河南　避暑勝地雞公山。

廣東　天湖瀑布西樵山，洞崖雲霞丹霞山，飛瀑幽泉羅湖山，深林潭瀑蓮花山，明媚風光白雲山，奇峰幽谷南昆山，雲霧繚繞陰那山。

海南　風景獨秀五指山，原始森林數瓊山。

廣西　桂林山水甲天下，青山綠水疊彩山，石奇樹秀的西山，風光秀麗的花山，陡岩絕壁魚峰山。

重慶　名勝薈萃縉雲山，風景畫廊金佛山，江劈奇峽的巫山，風光綺麗大婁山，背斜山嶺華蓥山。

四川　佛教聖地峨眉山，道教聖地青城山，登山勝地貢嘎山，深山五彩九寨溝，名人名勝邛崍山，貢茶遠名蒙頂山，青藏高原橫斷山。

雲南　滇池風景區西山，寺院幽靜雞足山，峽谷區高黎貢山，最高峰玉龍雪山，深切河谷哀牢山，第一奇觀的石林，摩崖造像金華山。

四川蒙山

西藏　世界屋脊第一峰，雅魯藏布大峽谷。

台灣　雲海森林阿里山，台東雪山中央山，避暑勝地日月潭，台灣最高峰玉山。

第二節　「世界遺產」二十七

中國已有 27 處文物古跡和自然景觀，被聯合國教科文組織世界遺產委員會列入《世界遺產名錄》。

世界遺產包括文化遺產和自然遺產。文化遺產是指具有歷史、美學、考古、科學、文化人類學或人類學價值的古蹟、建築群和遺址；自然遺產是指突出的自然、生態和地理結構、瀕危動植物品種的生態環境，以及具有科學、保存或美學價值的地區。

中國的「世界遺產」中，有文化遺產 20 處，自然遺產 3 處，文化和自然遺產 4 處。中國列入世界遺產名單：

文化遺產　萬里長城、北京故宮、大足石刻、莫高窟、秦始皇陵、周口店、承德避暑山莊、北京天壇、曲阜孔廟、平遙古城、麗江古城、北京頤和園、武當山、蘇州園林、布達拉宮、廬山、洛陽龍門石窟、明清皇家陵寢、安徽古村落、青城山－都江堰。

自然遺產　武陵源、九寨溝、黃龍。

文化和自然遺產　武夷山、泰山、黃山、峨眉山。

列入「世界遺產」的武夷山、黃山、廬山、峨眉山、武陵源、青城山和武當山，就盛產名茶。

第三節　名山與佛教、道教

佛教從印度傳入中國是在公曆紀元前後，經過長期傳播發展，成爲歷史上影響最大的宗教。道教是中國本土傳統宗教，形成於公元 2 世紀。

安徽九華山

　　天下名山僧占多。中國的佛教和道教追求超塵脫世、得道成功的境界，並在清幽寂靜、白雲繚繞、綠陰環抱的深山之中，建成衆多的寺廟、道觀、佛塔、石窟，使得宗教建築成爲許多名山不可缺少的人文景觀。中國的「四大佛教名山」、「道教三十六洞天」，至今還保留著濃郁的宗教色彩。

　　名茶發展與名山有著密切的關係，歷史名茶與宗教結下不解之緣。自唐朝開始佛教盛行，僧人坐禪均以茶提神清心，幾乎寺必有茶，僧必善茗。名山優越的生態環境適宜茶樹生長，許多寺院僧侶開闢茶園，製作名茶，中國歷來就有「天下名山僧占多」和「名山名寺出名茶」的說法。《廬山志》記載：「東漢時佛教傳入我國，當時梵宮寺院多至 300 餘座，僧侶雲集，攀危岩，冒飛泉，競採野茶以充飢渴。名寺亦於白雲深處劈岩削谷，栽種茶樹焙製茶，多雲霧茶。」這表明江西「廬山雲霧茶」，最早是由寺僧創製的。唐代李肇《國史補》書中提到的一些名茶，如福州方山露芽、劍南蒙頂石花、岳州灉湖含膏、洪州西山白露、蘄州蘄門團黃等，都產自寺院或由寺僧創製。江蘇洞庭碧螺春，是北宋時蘇州西山水月庵山僧採製的水月

茶演變而成；揚州蜀岡茶、會稽日注、洪州雙井白芽、黃山毛峰、霍山黃芽、休寧松蘿、天台華頂、雁蕩毛峰、西湖龍井、武夷岩茶、普陀佛茶、徑山茶、羅漢茶和惠明茶等，最初都產於寺院或由僧人創製。各大寺廟設有茶寮或茶室，有些法器也用茶來命名。茶與佛教的關係還可以從「茶壽」二字說起。馮友蘭《三松堂全集》載曰：「日本人……謂一百零八歲生日為茶壽，以茶字像廿加八十八也。」佛門認為一百零八是吉數，象徵著神聖、吉祥、至高。佛教有 108 位菩薩，敲 108 下鐘，念 108 遍經文，撥 108 顆念珠。佛教聖地五台山的南山寺頂和金門寺前石階，均為 108 級。

第四節　名山生態資源

「高山雲霧孕好茶」、「名山名水出名茶」，說明名茶與良好的生態環境密切相關。明代許次紓《茶疏》載：「天下名山，必產靈草，江南地暖，故獨宜茶。」名山有優越的生態資源。

一、名山溫度帶

　　秦嶺淮河線以南的長江、珠江流域及雲貴高原的大部分茶區名山，爲熱帶與溫帶之間的過渡帶，天然植被爲常綠闊葉林。在最高溫或最低溫時，茶樹生長發育受阻，甚至使茶樹受害。茶樹新梢生長發育的最適溫度範圍是20～30℃，茶樹生長快，光合作用正常，新梢芽葉內含物豐富，持嫩性強，製成的名茶品質優良。茶區名山無高溫乾旱，也無低溫凍害，非常適合茶樹生長。

二、名山降水量

　　茶區名山降水量在 1000 毫米以上，相對濕度在 80 ％以上。雨量充沛，時晴時雨，空氣濕度大，土壤含水率高。黃山、九華山、峨眉山、廬山等名山常年在雲霧之中，有利於茶樹生長、物質代謝和名茶品質的形成。

三、森林植物資源

　　名山地勢險峻，山石奇特，林海茫茫，一望無際。名山既是「藏龍臥虎」之地，又是「儲珍匯寶」之倉。擁有大面積林木，森林覆蓋率極高，動植物資源極爲豐富。名

山植被豐茂，種類繁多，針葉樹、闊葉樹、山花、異草爭
繁鬥茂，珍稀樹木多達幾千種。奇松是黃山「四絕」之
一，黃山松在植物學領域裏是一個獨特的品種，造形奇
特，樹冠扁平，頂部平整如刀削一般，枝幹曲折遒勁，形
象生動。

四、自然保護區

　　名山中有的是國家級、省級自然保護區，有的還參加
了聯合國「人與生物圈」自然保護區網。武夷山自然保護
區，是以保護亞熱帶森林生態系統及珍稀動植物爲主要對
象的保護區；貴州省的梵淨山自然保護區，主要保護金絲
猴和珙桐等珍稀動植物。

五、土壤理化特性

　　名山土壤理化特性良好，土層厚，土質疏鬆，有機質
含量豐富，土壤微生物多，有效磷鉀含量較高，偏酸性，
適於茶樹生長發育，使茶樹葉綠素含量較高，有機物的合
成和積累也較多，有效成分多，酶活性加強，茶氨酸大量
合成，從而提高名茶的鮮爽度。

第二章
全國名茶

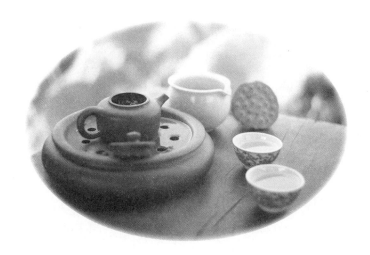

　　中國是茶樹原產地。茶樹最早生長在雲南、貴州、四川高山多雨的原始森林之中，以後經人工栽種茶樹東移，逐漸形成了喜溫、愛濕和耐蔭的習性。現今茶區分布廣闊，有江蘇、浙江、福建、山東、上海、安徽、湖北、湖

33

南、河南、江西、廣東、廣西、海南、重慶、四川、貴州、雲南、西藏、陝西、甘肅和台灣等 21 個省、市、自治區。茶區有眾多名山,茶區都生產名茶,特別是產自名山的名茶更負盛名。

第一節　茶區分布與劃分

根據茶區的自然經濟社會條件,全國劃分為四大茶區,即華南茶區、西南茶區、江南茶區和江北茶區。

華南茶區位於大樟溪、雁石溪、梅江、連江、潯江、紅水河、南盤江、無量山、保山、盈江以南,包括福建中南、廣東中南、海南、廣西南部、雲南南部和台灣。

西南茶區在米倉山,大巴山以南,紅水河、南盤江、盈江以北,神農架、巫山、方斗山、武陵山以西,大渡河以東的地區,包括貴州、四川、重慶、雲南中北部和西藏東南部。

江南茶區在長江以南,大樟溪、雁石溪、梅山、連江以北,包括廣東北部、廣西北部、福建中北部、湖南、浙江、江西、湖北南部、安徽南部和江蘇南部。江南茶區有天目山、武夷山、黃山、九華山、廬山等名山,也是盛產

名茶的重要茶區。

江北茶區南起長江，北至秦嶺、淮河，西起大巴山，東至山東半島，包括甘肅南部、陝西南部、湖北北部、河南南部、安徽北部、江蘇北部和山東東南部，是中國最北茶區。

按市場配置資源的作用，也可劃分爲東部茶區、中部茶區和西部茶區。東部茶區有山東、江蘇、上海、浙江、福建、廣東和海南等 7 個省、市；中部茶區有河南、安徽、湖北、湖南、江西等 5 省；西部茶區有重慶、四川、貴州、雲南、西藏、廣西、陝西和甘肅等 8 個省、市、自治區。東部茶葉產量多，名茶也多。

第二節　名茶產區與分類

一、名茶分布

浙江　杭州西湖產西湖龍井，長興縣顧渚山產紫筍茶，景寧畲族自治縣赤木山產惠明茶，天目山產徑山茶、天目雲霧，嵊州市四明山產泉崗輝白，紹興市會稽山產日鑄雪芽，臨海市雲峰山產雲峰蟠毫，淳安縣千島湖產鳩坑毛尖、千島玉葉、清溪玉芽，開化縣白雲山產開化龍頂，

樂清市雁蕩山產雁蕩毛峰，舟山市普陀佛頂山產普陀佛茶和天台縣天台山產華頂雲霧等。

江蘇　蘇州市太湖洞庭山產碧螺春，南京市中山陵產雨花茶，無錫市太湖之濱群山產無錫毫茶，溧陽市天目山餘脈產前峰雪蓮和連雲港市雲台山產花果山雲霧茶等。

安徽　黃山市產黃山毛峰、太平猴魁、祁門紅茶，大別山產六安瓜片、霍山黃芽、舒城蘭花，松羅山產瑞草魁，九華山產九華毛峰和天柱山產天柱劍毫等。

福建　武夷山產武夷岩茶、大紅袍、肉桂，安溪戴雲山脈產鐵觀音、黃金桂和建甌市大坪山產閩北水仙等。

湖南　韶山產韶峰，長沙市岳麓山產岳麓毛峰，安化縣芙蓉山產安化松針，武陵山產碣灘茶、古丈毛尖，桃江縣雪山產雪峰毛尖，南岳衡山產南岳雲霧茶和洞庭山產君山銀針等。

湖北　當陽市玉泉山產仙人掌茶，恩施市五峰山產恩施玉露，宜昌西陵峽產峽州碧峰，隨州市車雲山產車雲山毛尖和麻城市龜峰山產龜峰岩綠等。

河南　信陽市大別山產信陽毛尖，固始縣大別山產仰天雪綠。

　　江西　廬山產廬山雲霧，遂川縣狗牯腦山產狗牯腦，井岡山產井岡翠綠，南城縣麻姑山產麻姑茶，修水縣九嶺山產山谷翠綠和雲居山產攢林茶等。

江西井岡山

　　四川　名山縣蒙山產蒙頂黃芽、蒙頂甘露，峨眉山產竹葉青、峨蕊，邛崍市邛崍山產文君嫩綠，都江堰市青城山產青城雪芽等。

　　重慶　涪陵區大巴山產寶頂綠茶，重慶北碚縉雲山產縉雲毛峰和江津市四面山產龍佛仙茗等。

四川古茶樹（圖片來源：中國－茶的故鄉）

　　雲南　勐海縣南糯山產南糯白毫，大理市蒼山產蒼山雪綠，大關縣翠屏山產大關翠華茶和宜良縣寶洪山產寶洪茶等。

雲南竹筒茶（圖片來源：中國－茶的故鄉）

貴州　都勻市雲霧山產都勻毛尖，湄潭縣湄江峽谷產遵義毛峰和印江土家族苗族自治縣梵淨山產梵淨雪峰等。

西藏　林芝縣易貢產珠峰聖茶。

西藏酥油茶（圖片來源：中國－茶的故鄉）

　　廣東　潮安縣鳳凰山產鳳凰水仙，潮州市鳳凰山產鳳凰單叢，興寧市南華山產奇蘭茶和鶴山市大雲霧山產古老茶等。

廣東鳳凰山鳳凰單欉樹齡 600 餘年高五米（圖片來源：中國－茶的故鄉）

　　廣西　桂平市西山產西山茶，橫縣南山產南山白毛茶，桂林市堯山產桂林毛尖和貴港市覃塘天平山產覃塘毛尖等。

　　陝西　西鄉縣午子山產午子仙毫，漢中市雌雞嶺產秦巴霧毫、紫陽縣漢江峽谷產紫陽毛尖和南鄭縣巴山產漢水銀梭等。

廣西百色古茶樹約 800 年樹齡，樹高 13 米。（圖片來源：中國－茶的故鄉）

上海　松江區餘山產餘山龍井。

台灣　南投縣鹿谷鄉凍頂山產凍頂烏龍，台北市文山產文山包種茶和新竹縣境雪山支脈五指山、獅頭山產台灣烏龍茶等。

二、名茶分類

按色澤發酵程度劃分：

㈠綠茶類

1.按工藝分

炒青型：西湖龍井、碧螺春、信陽毛尖。

半烘炒型：黟山石墨。

烘青型：黃山毛峰、太平猴魁、華頂雲霧。

2.按外形分

扁平形：最具代表性的是西湖龍井。

雀舌形：江蘇的金壇雀舌，浙江的余杭雀舌，安徽的白雲春毫，四川的巴山雀舌，福建的天山雀舌等。

劍形：浙江的綠劍春、江蘇的茅山青峰、金山翠芽，湖北的峽州碧峰，安徽的天柱劍毫，貴州的龍泉劍茗、梵淨翠峰，江西的靈岩劍峰茶等。

雀嘴形：安徽的敬亭綠雪、黃山特級毛峰，浙江的蘭溪特級毛峰等。

松針形：湖南的安化松針，湖北的恩施玉露，重慶的永川秀芽，江西的萬龍松針等。

肥針形：湖南的洞庭春芽等。

細針形：浙江的千島銀針、泉湖銀針，湖北的保康松針，江蘇的南京雨花茶等。

片形：安徽的六安瓜片等。

捲曲形：浙江的徑山茶、惠明茶、九曲紅梅，湖南的高橋銀峰、湘波綠，貴州的都勻毛尖、羊艾毛峰，江蘇的無錫毫茶，山東的日照雪青等。

螺形：最具代表性的是江蘇洞庭碧螺春。

鉤形：浙江的羊岩勾青，安徽的歙縣銀鉤，貴州的貴定雲霧、黔江銀鉤等。

環形：重慶永川銀環茶等。

腰圓形：安徽的湧溪火青，浙江的武嶺茶等。

盤花圓形：浙江的泉崗輝白、臨海蟠毫等。

束形：龍鬚茶等。

圓柱形：湖南的天尖、生尖和貢尖，雲南的竹筒香茶

等。

㈡黃茶類（按外形分）

單芽形：君山銀針、溫州黃湯等。

扁形：蒙頂黃芽等。

雀舌：霍山黃芽等。

蘭花形：北港毛尖等。

環形：鹿苑毛尖等。

㈢青茶類（烏龍茶）

1.按品種、製法分

武夷茗茶、鳳凰水仙、安溪鐵觀音、黃金桂。

2.按外形分

直條形：廣東的鳳凰水仙、鳳凰單叢等。

濃眉形：烏龍茶中的武夷水仙、武夷肉桂、武夷烏龍。

蝌蚪形：閩南烏龍茶中的鐵觀音。

盤花圓形：台灣的凍頂烏龍茶。

㈣白茶類（按外形分）

單芽形：白毫銀針。

蘭花形：白牡丹。

名山出好茶

㈤紅茶類（按外形分）

條形：祁紅、滇紅、正山小種等工夫紅茶。

碎、片、末形：一套樣、二套樣、三套樣和四套樣的紅碎茶。

㈥黑茶類

普洱茶、六堡茶。

三、傳統與創新名茶

㈠歷史貢茶

據《華陽國志‧巴志》記載：公元前 1066 年周武王率南方 8 個小國伐紂時，茶葉已作為一種貢品。茶興於唐，自唐代開始，每個朝代都有一批貢茶。

唐代之初，貢茶是徵收各地名茶而來。以後朝廷設立生產貢茶的貢茶院，最有名的貢茶院設在江蘇宜興和浙江長興交界的顧渚山，興盛期長達 605 年，橫跨至明代。唐代貢茶產地有 16 個郡，相當於現在的江蘇、浙江、安徽、江西、湖北、福建、湖南、四川、河南和陝西省的許多縣份。

唐代貢茶約有 16 個，即劍南的蒙頂石花、峽州的碧

46

澗、明月，夔州的香雨，湖州的顧渚紫筍，餘姚的仙茗，嵊州的剡溪茶，常州的陽羨，睦州的鳩坑，婺州的東白，江陵的南木，東川的神泉小團，蘄州的蘄門月團，壽州的霍山黃芽，洪州的西山白露，岳州的灉湖含膏和福山的方山露芽。

唐代茶葉加工以蒸青為主，貢茶為蒸青團餅茶，有大有小，有方有圓。

宋代貢茶有新發展。除原有的顧渚山貢茶院，又新建福建建安專門採製「建茶」的官烘。建安即現在的建甌市，其鳳凰山麓北苑的貢茶最為有名，貢茶多達 47 個。此外，在四川、江蘇和江西等地都有御茶園和貢焙。

元朝有御茶園 120 處，在武夷增設焙局（製茶工場）。元順帝至正末年（1367）貢茶達 990 斤。

明朝茶葉加工方式有了重大變化，蒸青團餅茶逐漸減少，炒青芽茶開始增加，貢茶以芽茶散茶為主。

清朝皇帝關注貢茶，並直接為名茶命名。康熙皇帝南巡江蘇太湖，將當地所產「嚇殺人香」貢茶名為「碧螺春」；乾隆皇帝南巡時，將徽州「老竹舖大方」貢茶命名為「大方」。乾隆皇帝遊江南到杭州，微服私訪龍井獅

名山出好茶

峰，品茗胡公廟前茶樹上採製成的龍井茶，非常喜歡龍井
茶的外形和獨特的色香味，將廟前的 18 株茶樹封爲御茶，
從此龍井茶名聲大增，並延續至今天。

清代貢茶以烘青型和炒青型爲主，並創製出烏龍茶、
紅茶、黑茶和花茶等多種茶類的貢茶。

(二)傳統名茶

傳統名茶指歷史上的各類名茶。在歷史長河中，有的
已經消失，有的茶名仍保留至今。

唐代名茶 55 種。其中四川 18 種，湖北 8 種，浙江 7
種，福建 5 種，安徽、江西各 4 種，江蘇、湖南、陝西各 2
種，雲南、河南各 1 種。唐代名茶至今仍留有名氣的有浙
江的顧渚紫筍茶、塢坑茶、天目山茶、徑山茶和剡溪茶；
江蘇的陽羨茶；安徽的霍山黃芽、六安茶和天柱茶；湖北
的仙人掌茶、武陵茶和黃崗茶；四川的蒙頂茶；福建的武
夷茶；湖南的衡山茶；江西的廬山茶、歙州茶；陝西的紫
陽茶。

宋代名茶 93 種。其中福建 43 種，增加 38 種；浙江 27
種，增加 20 種；四川 9 種，減少 9 種；江西 4 種，持平；
湖北 2 種，減少 6 種；江蘇 2 種，持平；雲南 2 種，減少

1種；安徽1種，減少3種；陝西1種，減少1種；河南1種，持平；新增廣西1種；湖南從2種減為零。

宋代名茶中至今仍有名氣的有：浙江長興顧渚紫筍、紹興日鑄茶、淳安鳩坑茶、餘杭徑山茶。特別值得一提的是新誕生的杭州龍井茶，福建武夷茶，雲南普洱茶，陝西紫陽茶，河南信陽茶，四川蒙頂茶，江蘇虎丘茶、洞庭山茶和湖北仙人掌茶。

宋代名茶以蒸青團餅茶為主，散芽茶類也不少。

元代名茶50種。其中湖南15種，安徽15種，湖北5種，福建6種，江西3種，浙江、江蘇、河南各2種。各地名茶中，以杭州龍井茶、福建武夷茶和宜興陽羨茶最有名。

明代名茶58種，其中浙江21種，四川16種，湖北、江西、安徽各5種，福建3種，江蘇2種，雲南1種。名氣很高的名茶有蒙頂蒙山石花、長興顧渚紫筍、宜興陽羨茶、宣城瑞草魁、杭州西湖龍井、六安皖西六安、臨安浙西天目、長興羅岕茶、崇安武夷岩茶、雲南普洱、歙縣黃山雲霧、休寧新安松羅、紹興日鑄茶、諸暨石筧茶和嵊州剡溪茶。

清代名茶 42 種。其中安徽 10 種，浙江 7 種，福建、四川各 5 種，貴州 3 種，湖北、湖南、廣西各 2 種，雲南、江西、河南、陝西、江蘇、廣東各 1 種。清代許多名茶延續至今，有福建的武夷岩茶、安溪鐵觀音、閩北水仙；安徽的黃山毛峰、徽州松羅、祁門紅茶、敬亭綠雪、六安瓜片、太平猴魁、舒城蘭花；浙江的西湖龍井、泉崗輝白；雲南的普洱茶；江蘇洞庭碧螺春；河南信陽毛尖；陝西紫陽毛尖；江西盧山雲霧；湖南君山銀針；廣西桂平西山茶、南山白毛茶；湖北恩施玉露；廣東鳳凰水仙；四川名山蒙頂茶。

(三)創新名茶

中國名茶很多，除 21 種傳統名茶、21 種恢復性歷史名茶外，其餘上千種都是創新名茶。知名度很高的名茶有：陽羨雪芽、南京雨花茶、無錫毫茶、太湖翠竹、茅山青峰、茗毫、毫茶、婺源茗眉、梁渡銀針、天柱劍毫、西農毛尖、巴山銀尖、武陵劍南春、高峰雪毫茶、漁洋毛尖、七佛貢茶、碧玉雪蘭、碧翠竹綠、浮來春翠芽、九坊回春、玉山春芽、東山龍井、安吉白茶、望海茶、普陀佛茶、武陵劍南、梵淨翠綠、水鏡茗芽、密蘭單叢單、龍珠

茶、桃花源銀毫、黃山白毫、六安龍井、霍山黃芽、滇紅香曲、版納典茗、岳西翠蘭、齊山翠眉、望府銀毫、臨海蟠毫、千島玉葉、遂昌銀猴、都勻毛尖、高橋銀峰、永川秀芽、安化松針、遵義毛峰、文君綠茶、峨眉毛峰、竹葉青、黃金桂、秦馬霧毫、漢水銀梭、八仙雲霧、南糯白毫、午子仙毫、巴山銀芽、峨蕊、縉雲毛峰、新昌大佛龍井和覺農舜毫等。

第三節　名茶生產與消費

一、名茶生產

　　改革開放後，中國名優茶開始發展，進入 20 世紀 90 年代名優茶發展加快，山東、西藏也試製成功名茶。1984 年全國名優茶產量 6600 噸，占茶葉總產量的 1.59 ％。1999 年全國名優茶產量達 13.47 萬噸，占總產量的 19.80 ％（表 2-1、表 2-2）。

表 2-1　中國名優茶產量產值

單位：噸、萬元

1984 年		1990 年		1999 年	
產量	產值	產量	產值	產量	產值
6600	2200	25929	63200	134713	540451

表 2-2　中國各省、市、自治區名優茶產量產值

單位：噸、萬元

年　份	1990 年		1999 年	
	產　量	產　值	產　量	產　值
江　　蘇	384	5300	3070	30000
浙　　江	4286	10494	27040	147581
安　　徽	3334	6435	13500	53300
福　　建	6890	14742	24700	64121
江　　西	157	562	2100	23100
山　　東	112	1334	850	13000
河　　南	2300	3870	6200	21000
湖　　北	1900	3230	18200	78000
湖　　南	260	850	2484	12300
廣　　東	1700	6120	7900	24500
廣　　西	500	800	1300	3950
海　　南			1	36
四　　川	2833	5666	15000	30000
重　　慶			4397	9023
貴　　州	17	125	406	3620
雲　　南	1000	3000	7000	25000
西　　藏				
陝　　西	145	410	330	1000
甘　　肅	108	260	235	920

二、名茶消費

　　名優茶消費量大，名優茶產量就是消費量。近 10 年，名優茶消費平均每年增加 1 萬多噸，成爲茶葉消費增長最好的茶類。名優茶外形秀麗，香氣高雅，茶味鮮醇，觀其形，品其味，既是一種休閒享受，也可一飽口福。

　　名優茶消費區域很廣。西湖龍井每年都進入中南海，歷屆中國總理都喜歡品茗。北京人民大會堂是開會聚集和會見外賓的場所，每年名優茶消費不少。以茶湯青澈明亮、滋味甘醇、天然香氣濃郁爲特色的江西得雨名茶春茶，就作爲人民大會堂用茶。名優茶是以茶會友、以茶聯誼，招待貴賓、來賓，茶藝表演、各種會議和茶館、茶樓、茶坊、茶藝館的專用茶，也是收入較高的人、白領階層和中老人的消費用茶。海外遊客也愛購買名茶。

第三章
各地茶區名山與名茶

第一節　江蘇

一、名山景觀

　　江蘇地勢低平，境內水網棋布。長江、古運河縱橫交錯，大小湖泊星羅棋布，具有濃郁的水鄉風韻；鍾山、雲

台山、雲龍山、茅山風景獨特引人入勝。悠久的歷史文化，獨特的地理環境，秀麗的自然風光，加上眾多的名勝古蹟，使江蘇成為著名的旅遊勝地，也是歷史名茶碧螺春產地。

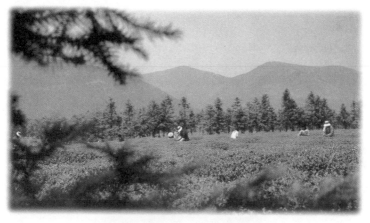

江蘇茶園（圖片來源：中國－茶的故鄉）

　　江蘇人文自然資源豐富，獨具風貌。全省還有南京、蘇州、揚州、鎮江等歷史文化名城。全省還有南京鍾山、太湖、揚州蜀崗－瘦西湖和連雲港雲台山四個國家級風景名勝區，徐州雲龍山、南通狼山、蘇州虎丘山和鎮江三山等8個省級風景名勝區，南京老山、連雲港雲台山、鎮江句容寶華山、無錫宜興、鎮江南山、淮陰盱眙第一山、無

錫惠山、蘇州上方山和常熟虞山等 10 個國家森林公園，無錫宜興龍池、蘇州吳縣光福、鹽城大豐麋鹿、南京雨花石和鹽城沿海灘涂珍禽 5 個自然保護區，2 個國家旅遊度假區，4 個省級旅遊度假區，41 處全國重點文物保護單位，375 處省級重點文物保護單位，1 萬多處文物景點，150 個博物館。

㈠古城南京

山水形勝，素有龍盤虎踞之稱。秦淮河水橫貫市區，柔情萬端。歷代文人墨客，稱頌石頭城，地有王氣數金陵；歌詠秦淮河，六朝金粉艷秦淮。南京有鍾山風景區和秦淮風光帶兩個國家級的風景名勝區，擁有明南京城遺址、六朝陵墓、明孝陵、中山陵和雨花台烈士陵園等景區。中山陵園風景區曾被周恩來總理點名提出要創成「中國的名牌、世界的名牌」。目前中山陵園定位為具有歷史特色、明代文化特色、金陵地方文化特色集山、水、城、林為一體的森林公園，分為四大景觀區，即中山陵景區、明孝陵景區、靈谷寺景區、頭陀嶺景區，共 200 多個景點。此外，南京正在建獅子山景區和棲霞山景區。

中山陵風景區產名茶，建有中陵園茶廠、雨花台茶

場，所產名茶就取名爲南京雨花茶。

(二)太湖洞庭山

蘇州市吳中區太湖洞庭東山是宛如一巨舟伸進太湖的半島，洞庭西山是一個屹立在湖中的島嶼。南端的石公山，其高度雖僅 33 米，但因突出於太湖之中，山石峻峭怪異，溶洞幽深詭秘，三面臨水，摩空凌波，湖光山色相融，氣象萬千。中國十大名茶之一的碧螺春，就原產於洞庭山。蘇州市郊有靈岩山，爲姑蘇名山，山高 182 米，挺拔奇秀，山徑透迤，遠眺太湖，風景最佳。山上有靈岩寺，佛寺規模宏偉，堪稱姑蘇第一，附近可見靈岩塔、鐘樓和春秋時吳王、西施曾居住過的花園。靈岩山西面的穹隆山笠帽峰海拔 341.7 米，爲太湖東岸蘇州地區群山之冠。穹隆山景區自然風光優美，且具有豐富的歷史文化內涵，薈萃了歷代名人的傳聞軼事。清康熙、乾隆兩帝多次來到穹隆山，並留有望湖亭御碑。穹隆山景區東坡茅蓬塢是蘇州地區惟一的一片原始森林，20 世紀 80 年代初即被省政府立爲首批省級自然保護區。

(三)天目湖

秀美、野趣、三絕是溧陽天目湖風景區的三大特色。

秀美——天目湖群山環抱，湖水清冽，間有畫若棋盤的田疇，疏密錯落的茶園，到處是一幅純自然的田園風光圖；野趣——景區內古樹名木，奇花異草，姿態萬千，色彩繽紛，山、水、林、獸同生共榮，構成一幅奇特的大自然生態圖；三絕——水甜、茶香、魚頭鮮，堪稱天目湖三絕。景區內茶園茗香越岫，所產沙河桂茗、南山壽眉，已成爲全國和省級名茶。

㈣宜興龍池山

宜興位於西太湖之濱，這裏自然資源豐富，歷史文化底蘊深厚，素以「陶的古都、洞天世界、竹的海洋、茶的綠洲」而享譽海內外。銅官山國家森林公園、省級龍池自然保護區、滆湖十里荷花，以及東、西兩汛風光和衆多的人文景觀，構成了大旅遊處女地。以銅官山森林公園和太湖蘭山，相加市區的西汛麗水和太湖碧波組成了「兩山兩水」旅遊線。1999 年宜興更向社會推出了一洞（善卷洞）、一山（龍池山）、一潭（玉女潭）、一園（陽羨茶園）、一海（青翠竹海）爲內容的「五個一」形象景點。

㈤大吳山

連雲港市贛榆縣境內大吳山，其主峰海拔 364.5 米，爲

江蘇第三高峰。大吳山自然景觀與歷史掌故融會一起，爲整個公園增添了許多神奇色彩，而吳峰望日，明代以來即被列入八大景之一。大吳山處處有茶園，也產名茶，茶園成爲景點。

二、主要名茶

　　江蘇產茶始於西漢，歷史悠久。在唐朝尤其是中唐以後，江蘇不僅是全國茶葉的轉運中心，也是當時全國製茶技術的一個中心。江蘇全省茶園面積不大，但名茶很多。1999 年江蘇茶園面積 1.95 萬公頃，其中採摘面積 1.50 萬公頃，僅占全國採摘面積的 1.65 ％。茶葉產量 12134 噸，占全國的 1.80 ％。

　　全省現有各種名特茶 30 多種，其中有著名的歷史名茶碧螺春，有 1959 年創製並命名的雨花茶，更多的是 20 世紀 70 年代末 80 年代初創製的新名茶。由於推廣機械化加工技術，名優茶的產量和質量都有顯著的增加和提高。先後有 20 多種茶樣獲省優質產品獎，30 多種茶樣分別獲農業部、商業部名優茶稱號。在中國茶葉學會舉辦的三屆「中茶杯」名優茶評比中，江蘇參評茶樣最多，獲獎率最高，

累計 94 種茶樣獲獎，獲獎率高達 85 ％以上，高出全國平均獲獎率的 33 ％。第三屆「中茶杯」名優茶評比，江蘇獲特等獎名茶爲 13 種，占全國特等獎名茶的 46 ％。從 1993～1999 年全省舉辦的共計八屆「陸羽杯」名特茶評比中，各地共送茶樣 580 種，先後獲獎達 350 種。

在 1995 年第二屆全國農業博覽會名優茶評比中，江蘇省錫山市葛埭茶場碧螺春、錫梅牌無錫毫茶、錫山市南泉茶場碧螺春、九龍牌無錫毫茶、斗山牌無錫毫茶、斗山牌太湖翠竹、錫山市向陽林場太湖翠竹、溧陽市橫澗鄉茶廠長安壽眉、五洲牌金山翠芽、宜興市善卷茶林場陽羨雪芽獲金獎；斗山牌精綠茶（烘青）、連雲港花果山雲霧茶獲銀獎。

1997 年第二屆「中茶杯」全國名優茶評比中，江蘇錫山市南泉茶場碧螺春、錫梅牌無錫毫茶、溧陽市李家茶場南山壽眉、斗山牌無錫毫茶、惠亭牌太湖翠竹獲特等獎；錫山市南泉茶場無錫毫茶、嶺峰牌竹海金茗、石馬牌茅山青峰、溧陽市橫澗鄉茶場長安壽眉、斗山牌太湖翠竹獲一等獎；錫山市葛埭茶場碧螺春、嶺峰牌陽羨雪芽、張家港市高峰茶場暨陽雁翎、九龍牌無錫茶、二泉牌二泉銀毫、

隱泉牌碧螺春、丹徒縣里墅茶場墅山翠蘿、善卷牌善卷春月獲二等獎；惠泉牌無錫毫茶、江陰市華明茶廠要塞曲毫獲優質茶獎。

1999 年第三屆「中茶杯」全國名優茶評比中，江蘇無錫市南泉茶場碧螺春、錫山市南泉茶場無錫毫茶、堯歌牌太湖翠竹、沁園牌綠揚春、劍門牌茗毫、無錫市萬豐茶果場毫茶獲特等獎；錫梅牌無錫毫茶、錫山市斗星茶場太湖翠竹獲一等獎；錫山市葛埭茶場碧螺春、鎮江市五峰茶場五峰迎春、五峰茶場金山翠芽、宜興芙蓉茶場芙蓉春、容寶牌金山翠芽獲二等獎。

1999 年國際文化名茶評比會上江蘇高郵市珠湖牌精選綠茶、蘇州市吳王牌碧螺春獲銀獎。

1999 年第八屆江蘇省「陸羽杯」名特茶評選會上，宜興嶺下茶場陽羨雪芽、錫山張涇茶林場太湖翠竹、錫山向陽林場太湖翠竹、宜興見花茶場陽羨雪芽、錫山鬥東茶場太湖翠竹，溧陽黃崗嶺茶場香峰壽眉、宜興嶺下茶場竹海金茗、句容趙莊林苗場金山翠芽、武進城灣茶場陽湖新月、句容張廟茶場茅山長青、錫山查橋東郊茶林場太湖翠竹、錫山南京茶場無錫毫茶、句容張廟茶場金山翠芽、宜

興乾元茶場陽羨雪芽、句容高廟茶場茅山長青、句容趙莊
林苗場茅山長青、宜興茶洲茶場善卷春月、錫山藕塘勤建
茶場太湖翠竹、宜興平原茶林場陽羨雪芽和錫山膠山茶林
場太湖翠竹獲特等獎；錫山、儀徵、鎮江、溧陽、句容、
武進、金壇、南京、江寧、宜興、無錫、高淳、江陰和常
熟等市縣生產的碧螺春、無錫毫茶、金山翠芽、雨花茶、
太湖翠竹、陽羨雪芽、長峰壽眉、茅山長青、善卷春月、
綠揚春、水西翠柏、陽湖新月、茅山青鋒、沙河桂茗、二
泉銀毫、金壇雀舌、金陵春、荊溪雲片、暨陽雁翎、翠
柏、三山香茗和五峰迎春等 45 種茶樣獲一等獎。

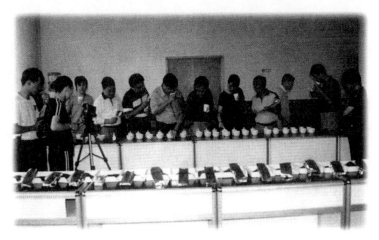

2000 年國際名茶評比專家評審

1999 年中國南京國際茶博覽會名特茶評比，各市縣 31
種茶樣獲金質獎，4 種茶樣獲銀質獎。

㈠洞庭碧螺春

洞庭碧螺春爲歷史名茶，屬綠茶類。創製於明末清
初，爲名茶珍品。以其香高、芽嫩、味醇、色翠、毫顯而
聞名於世，其歷史悠久，早爲貢茶。碧螺春的名稱由來有
多種說法：

一是外形翠綠多毫呈螺旋狀，以春季採製的爲上品
茶。

二是傳說很早以前，西洞庭山住著一位美麗、善良、
勤勞的姑娘，名叫碧螺。東洞庭山住著一位以打魚爲生的
小青年，名叫阿祥。兩人戀戀相愛。爲保護碧螺姑娘不受
侵犯，阿祥潛入太湖將一條惡龍殺死，但在搏鬥中受傷流
血過多而昏迷過去。爲救阿祥，碧螺上山尋找草藥，見山
頂一茶樹就採下嫩葉，回家後泡水給阿祥喝，使傷情出現
好轉。以後碧螺就繼續採摘芽葉，用紙包後放在胸前，使
芽葉慢慢暖軟，然後搓揉。阿祥喝了這種茶水後，很快就
恢復健康。碧螺因元氣凝聚在茶葉上而一天天憔悴下去，
最後倒在阿祥懷裏去世。阿祥悲痛欲絕，把碧螺遺體埋在

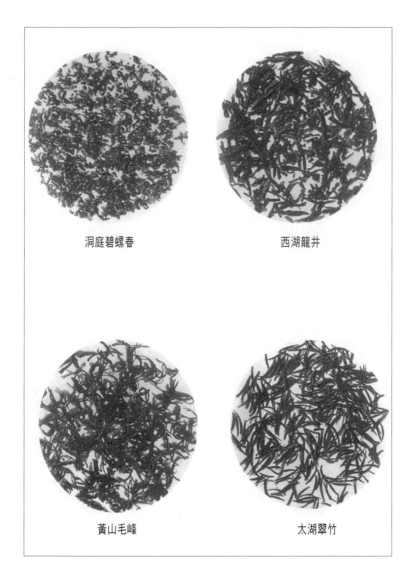

洞庭碧螺春　　　　　　　　西湖龍井

黃山毛峰　　　　　　　　太湖翠竹

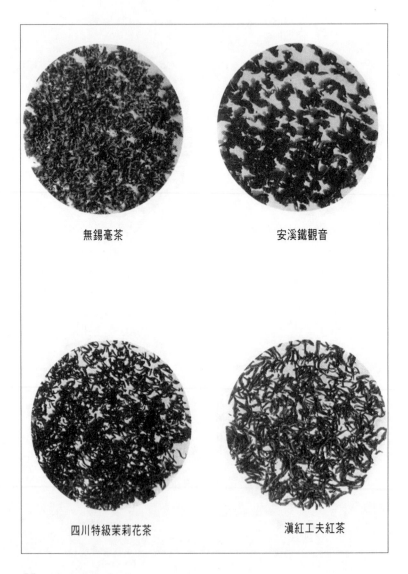

無錫毫茶

安溪鐵觀音

四川特級茉莉花茶

滇紅工夫紅茶

洞庭山茶樹邊上，以後山上茶樹越長越旺，所製茶葉品質風格優良，爲紀念這位美麗善良的姑娘，鄉親們便把此地生產的名茶取名爲碧螺春。

另一種說法是，最早以洞庭東山碧螺峰上的茶葉，採摘後在碧螺庵製成而取名。

第四種是《清嘉錄》中講的一個傳說故事：洞庭東山碧螺峰的石壁上有幾棵野茶樹，村民常年採製飲用。有一年，茶葉長得特別旺盛，大家爭著採摘，竹筐裝滿了，就放在懷裏。芽葉受了熱氣，香氣噴發，衆人異口同聲驚呼：嚇煞人香（指香氣香煞人）。此後成爲名茶。有一年，康熙皇帝來太湖遊覽，巡撫宋犖進獻「香煞人香茶」，康熙皇帝品飲後覺得香高鮮嫩，味爽口回甜，品質極佳，但嫌茶名太俗，於是題名叫碧螺春。

碧螺春產於蘇州市洞庭東山和西山。洞庭東山最高峰莫厘峰海拔 293.5 米，洞庭西山最高峰縹緲峰海拔 336.5 米。兩山氣候溫和，年降水量 1200 毫米以上，空氣濕潤，霧氣繚繞，土質深厚疏鬆肥沃，自然條件良好，最適宜茶樹生長。與其他茶葉產地不同的是，這裏是茶、果間作區，茶樹與桃、李、杏、梅、柿、橘、石榴、白果等交錯

種植，茶樹、果枝相近，茶吸果香，構成碧螺春獨特天然香氣。

碧螺春芽葉特別細嫩，500 克成品茶，需 6.8 萬～7.4 萬個極嫩芽頭，含有豐富的氨基酸。

洞庭碧螺春品質特徵：條索纖細，捲曲成螺狀，幼嫩勻齊，白毫顯露，色澤綠潤。香氣芬芳，嫩香高長。滋味鮮醇爽口回甘。湯色嫩綠清澈。葉底嫩勻明亮。

㈡南京雨花茶

南京，歷史名城，江南重鎮，人文薈萃，物產富饒，自古稱勝。茶葉便是南京物產之勝，獨領風騷。早在三國時代，南京就開始種茶製茶。唐代陸羽曾在棲霞山採過茶。唐代詩人黃甫冉的《送陸鴻漸棲霞寺採茶》，詩中描述了陸羽上山採茶時景：「採茶非採菉，遠遠上層崖。布葉春風暖，盈筐白日斜。歸知山寺路，時宿野人家。借問王孫草，何時放碗花。」乾隆元年《江南通志》曾有南京出產名茶的記述：「江寧天闕山茶，香色俱絕。城內清涼山，上元東鄉攝山，味皆香甘。」優越的自然條件，造就了南京茶葉生產獨特的優異品質。

1959 年茶葉專家聚集在風景秀麗的中山陵，研製出了

南京雨花茶。該茶在名茶中獨具一格，形如松針，翠綠挺拔，象徵著在雨花台犧牲的數十萬革命烈士忠貞不屈，萬古長青，故名雨花茶，使人飲茶思源，激起人們對革命烈士崇敬和懷念之情。南京雨花茶問世後，以其獨特的外形風格和優良品質，深受消費者喜愛，不久即成為南京著名的土特產品之一。在全國名茶評比中，多次被評為全國名茶。

1984 年開始機械生產南京雨花茶，兩年後獲得成功，首創全國名茶機製生產先例。以後南京雨花茶生產基地擴大到南京市江寧、江浦、六合、溧水、高醇五縣及雨花台、棲霞、浦口三區的 400 多個茶場、茶園面積 3300 公頃，南京雨花茶機製生產線 250 條，1999 年產量 167 噸，產值 5000 萬元，分別占全市茶葉總產量的 10 ％，總產值的 44 ％。全市 20 家「雨花茶質量信得過單位」聯合組建了南京雨花茶集團。集團統一品牌，統一營銷，積極推進全市茶葉產業化進程。1999 年 4 月 15 日，舉辦了南京首屆雨花茶節。

南京雨花茶品質特徵：外形猶似松針，緊細挺直，兩端略尖，色澤翠綠，帶有白毫；內質滋味鮮醇爽口，香氣

幽雅，湯色清綠明亮，葉底勻嫩，一經沖泡，芽如翡翠，清香四溢。品飲一杯，沁人肺腑，神清氣爽，齒頰留香。

㈢無錫毫茶

無錫位於江蘇東南部，南臨太湖，西依惠山，土地肥沃，物產豐饒，素有「米市」之稱。無錫山水佳麗，歷史悠久，擁有許多著名的旅遊勝地。

無錫毫茶是 20 世紀 70 年代末研製成功的創新名茶，產於太湖之濱的無錫市郊。這裏丘陵起伏，群山環抱，山上樹木茂密，鬱鬱蔥蔥，山下太湖碧波蕩漾，雲霧彌漫。惠山泉素有「天下第二泉」之稱。名湖、名泉、名茶三者匯為一體，相得益彰。

無錫屬海洋性氣候，四季分明，氣候溫和，降水豐富，土壤富含有機質，非常適合茶樹生長。無錫毫茶 1979 年通過科技鑒定，相繼獲得省、市科技成果獎和優質名茶稱號，1986 年被商業部評為全國名茶，1989 年農業部優質農產品評比會上，獲全國名茶稱號。在 20 世紀 90 年代全國名茶評比會上，多次獲得特等獎、金獎。

無錫毫茶品質特徵：外形肥壯捲曲，身披茸毫，香高持久，滋味鮮醇，湯色綠而明亮，葉底嫩勻。

㈣**太湖翠竹**

太湖翠竹主要產地在無錫市八士鎮山林茶果場、雪浪鎮向陽林場、藕塘鎮七一林場、張涇茶林場、查橋東郊林場和吳錫胡埭劉塘茶場。上述茶林場環境優雅，山脈秀麗，具有生態優勢。太湖翠竹是 20 世紀 80 年代後期創製的名茶，最早是手工製作，1994 年引進多功能茶機機械加工。由於品質優良，在江蘇省 1994 年「陸羽杯」名優茶評比中，獲總分第一。1995 年「中茶杯」名優茶評比中，獲總分第一；同年在第二屆中國農業博覽會上，獲金質獎。後來在 1997 年和 1999 年的第二屆、第三屆「中茶杯」名優茶評比中，均獲特等獎。2000 年第八屆江蘇「陸羽杯」名特茶評比中，又獲特等獎。

太湖翠竹品質特徵：外形風格獨特，扁似竹葉，色澤翠綠油潤。內質滋味鮮醇，清香持久，湯色清澈明亮，葉底嫩綠勻整。

㈤**陽羨雪芽**

陽羨在歷史上是一個古老茶區，位於江、浙、皖三省交界處，有父子嶺、大毛山、馬峰嶺、啄木嶺、懸腳嶺、白茆山、西川嶺、黃塔山和三洲山，峰巒起伏，竹木茂

盛，氣候溫和，土壤肥沃，產茶歷史悠久，所產名茶在唐代統稱爲陽羨茶。

陽羨是宜興古名，陽羨茶園坐落在太湖之濱的群山環抱之中，雲霧繚繞，空氣清新，土質疏鬆，茶園面積達3000多公頃，是江蘇最大的茶葉產區。

1984年宜興創製成功陽羨雪芽，1986年商業部名茶評比會上獲95分高分而獲獎，1989年被農業部評爲全國名茶，1990年被商業部評爲全國名茶，1991年杭州國際茶文化節評爲文化名茶，1995年第二屆中國農業博覽會上獲金獎，2000年第八屆江蘇省「陸羽杯」名特茶評比中獲特等獎，同年中國南京國際茶博覽會名特茶評比會上獲金質獎。

陽羨雪芽品質特徵：條索緊直有鋒苗，色澤翠綠顯毫。香氣清雅，滋味鮮醇，湯色清澈明亮，葉底嫩勻完整。

㈥金山翠芽

金山翠芽產於句容市武歧山。武歧山是江蘇省第二高峰，這裏終年雲霧繚繞，山清水秀，環境優美，氣候宜人。傳說明朝劉基就在此山得道成仙，他爲保朱洪武皇帝

子子孫孫，就將此山龍脈切斷，並種上茶樹。茶樹長在龍體上，故清香潤口，脆嫩潤喉，香高持久，回味有甘。陳毅元帥在茅山打游擊時就喜飲此茶。

金山翠芽擁有先進的製茶設備和精湛的製茶技術，其品質優良，1995 年第二屆中國農業博覽會上獲金獎，2000 年江蘇第八屆「陸羽杯」名特茶評比上獲特等獎，同年中國南京國際茶博覽會名特茶評比中獲金質獎。

金山翠芽品質特徵：外形扁平挺削勻整，色綠顯毫。香氣鮮嫩，滋味濃醇，湯色綠亮，葉底芽肥、勻整、綠明。

(七)綠揚春茶

揚州位於長江北岸，與鎮江隔江相望，是一座具有 2400 多年歷史的文化名城。歷史上，揚州作為江淮經濟文化中心，曾盛極一時。揚州山明水秀，名人薈萃，歷史上留下了極為豐富的名勝古蹟、詩詞歌賦和掌故傳說。

揚州產茶歷史悠久，唐宋時期就產名茶，市郊蜀崗就以產茶而得名，所產茶葉在宋代被列為貢品。《甘泉縣志》記載：甘泉縣宋時貢茶，皆出蜀崗，甘香如蒙頂，並以蒙頂在蜀，故以名蜀崗。《茶譜》曾記載揚州茶葉品

質：揚州禪智寺，隋之故宮，寺旁蜀崗，其茶甘香，味如蒙頂焉。1988 年揚州市有關部門，會同儀徵市捺山、平山、蜀崗和邗江山河茶場合作，經過 3 年努力，研製出象徵歷史文化名城揚州風貌的綠揚春茶。1994 年榮獲江蘇省「陸羽杯」名特茶獎，1999 年第三屆「中茶杯」名優茶評比中，獲特等獎。

綠揚春茶品質特徵：形如新柳（葉），翠綠秀氣。內質香氣高雅，湯色清明，滋味鮮醇，葉底嫩勻。

三、其他名茶

南山壽眉　產於溧陽市李家園茶場。品質特徵：條索微扁略彎，色澤綠翠披白毫，形似壽星之眉。內質香氣清雅持久，滋味鮮爽醇和，湯色清澈明亮，葉底嫩綠勻整。1995 年第二屆「中茶杯」名優茶評比中，榮獲特等獎。

金壇雀舌　產於金壇縣（今金壇市）。品質特徵：條索勻整狀如雀舌，色澤綠潤，香氣清高，滋味鮮爽，湯色明亮，葉底嫩勻。1985 年被評為江蘇省名茶；1986 年全國名茶展評會上，推荐為部優質茶；2000 年江蘇省第八屆「陸羽杯」名特茶評比中，榮獲一等獎。

　　善卷春月　產於宜興市善卷鎮。品質特徵：外形扁平似新月，色澤綠潤顯毫；內質香氣清高，滋味鮮醇，湯色嫩綠明亮，葉底嫩勻完整。從江蘇省第四屆「陸羽杯」評比時開始就榮獲一等獎。2000 年第八屆「陸羽杯」名特茶評比會上，獲特等獎。

　　竹海金茗　產於宜興市茗嶺嶺下茶場。品質特徵：條索細緊顯鋒苗，色澤烏潤，金毫披露。香氣濃郁持久，湯色明亮，滋味甘醇濃厚，葉底嫩勻。1995 年第一屆「中茶杯」名優茶評比會上，獲一等獎；2000 年江蘇省第八屆名特茶評比中，獲特等獎。

　　茅山青峰　產於金壇市茅麓鎮。品質特徵：外形扁平，挺直如劍，色澤翠綠。內質香氣鮮嫩高長，滋味鮮爽醇和，湯色清澈明亮，葉底嫩綠明亮完整。1997 年第二屆「中茶杯」名優茶評比中，獲一等獎；2000 年江蘇省第八屆「陸羽杯」名特茶評比中，獲一等獎。

　　長安壽眉　產於溧陽市橫澗鄉茶廠。品質特徵：形似眉狀，圓而略扁，微彎曲，白毫顯露。香氣清香純正，滋味爽口，湯色清澈明亮，葉底全芽嫩綠。1995 第二屆中國農業博覽會名優茶評比中，獲一等獎；1997 年第二屆「中

茶杯」名優茶評比中，獲一等獎；2000 年江蘇第八屆「陸羽杯」名特茶評比，獲一等獎。

暨陽雁翎　產於張家港市高峰茶場。品質特徵：條索挺直略扁似雁翎，色澤翠綠略披毫。香氣高雅持久，滋味鮮醇，湯色明亮，葉底肥壯嫩勻。1997 年第二屆「中茶杯」名優茶評比中，獲二等獎。

二泉銀毫　產於無錫市大浮林果場。品質特徵：條形挺秀，銀毫隱翠。清香持久，滋味鮮醇，湯色嫩綠，葉底勻整。1997 年第二屆「中茶杯」名優茶評比中，獲二等獎；2000 年江蘇省第八屆「陸羽杯」名特茶評比中，獲一等獎。

墅山翠蘿　產於丹徒縣上堂鎮茶湯。品質特徵：條索緊結捲曲，色嫩顯毫。香氣鮮嫩，滋味鮮爽，湯綠清澈，葉底嫩勻明亮。1997 年第二屆「中茶杯」名優茶評比中，獲二等獎。

花果山雲霧茶　產於錫山市南雲台林場。品質特徵：條索緊結，色澤綠潤，芽毫顯露，鋒苗挺秀。湯色清明，香郁持久，葉底嫩勻。1995 年第二屆中國農業博覽會名茶評比中，獲銀質獎。

　　茗毫　產於常熟市虞山林場。品質特徵：外形條索纖細，色澤綠潤，勻整顯毫。內質香氣清高，滋味鮮醇甘厚，湯色嫩綠明亮，葉底細嫩。1996 年被中國綠色食品發展中心認定爲綠色食品；1999 年第三屆「中茶杯」名優茶評比中，獲特等獎。

　　毫茶　產於無錫市馬山區馬山鎮萬豐村。品質特徵：外形緊結捲曲披毫，色澤翠綠。內質清香持久，滋味清爽，湯色嫩綠明亮，葉底綠亮。1999 年第三屆「中茶杯」名優茶評比中，獲特等獎。

　　五峰迎春　產於鎮江市五峰茶場。品質特徵：外形翠綠勻整，全芽微扁似矛。香氣清香濃郁，滋味清爽，湯色嫩綠明亮，葉底勻亮。1999 年第三屆「中茶杯」名優茶評比中，獲二等獎；2000 年江蘇省第八屆「陸羽杯」名特茶評比中，獲一等獎。

　　芙蓉春　產於宜興芙蓉場。品質特徵：條索緊細微曲，色澤翠綠油潤顯毫。香氣清高持久，湯色清澈明亮，葉底嫩亮勻整。1999 年第三屆「中茶杯」名優茶評比中，獲二等獎。

第二節　浙江

一、名山景觀

　　浙江山地占 60 ％，丘陵占 7 ％，平原占 33 ％。南部海拔 1000 米上下的有仙霞嶺、括蒼山、雁蕩山；東部海拔 500 米上下的有會稽山、四明山、天台山；西北部有東、西天目山和昱嶺，海拔 500 米左右，以西天目山最高，海拔 1507 米。浙南黃茅尖 1921 米，為本省最高峰。

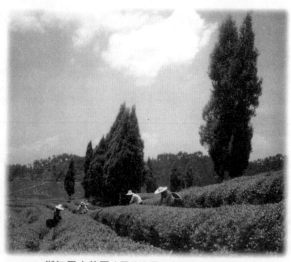

浙江平水茶區（圖片來源：中國－茶的故鄉）

浙江國清寺，兩位日本高僧最澄和空海禪師唐代留學於此，
將茶籽帶回栽種於日本滋賀縣（圖片來源：中國－茶的故鄉）

　　浙江省名山多，水清秀，景點衆多。有 28 處國家重點
文物保護單位。全國十大風景名勝（1995 年）之列的杭州
西湖，與富春江－新安江、雁蕩山、普陀山、嵊泗列島、
天台山、楠溪江、莫干山、雪竇山、雙龍和仙都，同爲全
國重點風景名勝區。普陀山號稱海天佛國，是我國佛敎名
山。樂清雁蕩山靈岩奇石，龍湫飛流，有東南第一山之
稱。富春江畔鸛山、嚴子陵釣台、瑤林仙洞和千島湖風光
迷人。永嘉楠溪江以岩瀑、林泉、古寺見勝。佛敎天台宗

發源地天台山有保存完好的隋代國清寺。此外，有莫干
山、天目山、江心嶼及銅頭半屏山等山水勝地。

㈠杭州西湖

杭州位於錢塘江下游北岸，是中國六大古都之一，全
國重點風景旅遊城市。

杭州西湖三面皆有山，西湖群山皆產茶。西湖秀麗的
湖光山色孕育出龍井茶的特有品質，在中國衆多名茶中獨
占鰲頭。西湖龍井曾榮獲國際金獎和兩次國家金獎。龍井
茶則以獨特的名人名茶聲譽爲西湖風光增輝。

西湖西面北高峰南麓，唐代高僧韜光在此建庵。現存
韜庵、敞廳、頌芬閣、觀海亭等建築，其中觀海亭可遠望
錢塘江入海，是西湖名景；吳山，又名胥山，在西湖東南
岸，海拔約百米，山中勝景衆多，有茗香樓、極目閣、十
二生肖石等；葛嶺，位於西湖北岸中部，海拔 166 米。其
名得自曾於此山結廬煉丹的東晉道教理論家葛洪。山中有
初陽台、抱朴道院等名勝，「葛嶺朝暾」還是錢塘十景之
一。西湖北岸寶石山頂上有保俶塔，相傳此塔爲保佑吳越
王錢弘俶能平安由汴京返回而建造，故名。保俶塔歷史上
多次毀建，現塔爲 1933 年重建，六面七級，挺立山巔，被

稱爲「西湖標誌」。

　　雷峰塔是杭州西湖的一大名勝古蹟。歷史上，它聳立在西湖南面夕照山頂，與西湖北面寶石山上的保俶塔相呼應，形成一南一北雙塔對峙的獨特景觀，從而把西湖點綴得更加美麗。雷峰塔有膾炙人口的民間神話故事《白蛇傳》，明代文學家馮夢龍根據這個傳說，改編成白話話本《白娘子永鎮雷峰塔》，雷峰塔眾人皆知。雷峰塔建於公元 974 年。元代末期因雷擊火焚，僅剩下一個塔心。從此，體現一種蒼涼殘缺之美的「雷峰夕照」，便成爲西湖著名十景之一。

　　杭州地處亞熱帶季風區，四季分明，溫暖濕潤，西湖山水婀娜多姿，增添了山水的動態美，突出了西湖山水的和諧之美。西湖風景名勝區有山有茶。歷史上的「西湖十景」有：三潭印月、曲院風荷、斷橋殘雪、平湖秋月、雙峰插雲、南屛晚鐘、柳浪聞鶯、雷峰夕照、花港觀魚；以後又出了個「錢塘十景」；六橋煙柳、九里雲松、靈古樵歌、冷泉猿嘯、葛嶺朝暾、西湖夜月、孤山霽雪、兩峰白雲。清代在「西湖十景」和「錢塘十景」的基礎上，又增加「西湖十八景」。今天評選的「新西湖十景」爲「雲棲

竹徑、滿隴桂雨、虎跑夢泉、龍井問茶、九溪煙樹、吳山天風、阮墩環碧、黃龍吐翠、玉皇飛雲、寶石流霞。」西湖風景區在原有景點基礎上，逐年增添、恢復了許多新景點，建立了一些專業博物館和紀念館，其中就有中國茶葉博物館。

㈡天目山

位於浙西臨安的天目山，雄踞黃山與東海之間。東西兩峰對峙相距 10 公里，東峰大仙頂海拔 1478 米，西峰仙人頂海拔 1506 米，其間天成一池，宛如雙眸仰望蒼穹，自古有「天眼」、「浮玉」之稱，後至戰國始稱「天目」，天目山由此得名。

天目山山勢雄偉，植被豐富，風景獨特。天目山曾是道教發源地。晉代佛教傳入山中，唐代以後名僧輩出。東天目山歷史悠久，典故豐富，多與宗教相關。西天目山位於臨安境內，以古、大、高、稀、多、美的森林景觀稱絕於世。20 世紀 50 年代被列為森林禁伐區。80 年代國務院公布為國家級自然保護區。90 年代被聯合國教科文組織列為人與生物圈自然保護區。總面積達 4284 公頃，享有「天然植物園」和「大樹王國」之美稱。

全國名茶天目青頂就產於天目山。茶葉、筍乾、山核桃被稱為「臨安三寶」。

㈢雁蕩山

雁蕩山，位於溫州樂清市東北境內，背依莽莽的括蒼山，面對浩瀚的樂清灣，是一座大型濱海山岳風景名勝區。因主峰雁湖崗上有著結滿蘆葦的湖蕩，年年南飛的秋雁棲宿於此，因而得名雁蕩山。

雁蕩山周圍 450 平方公里，分八大景區，有 500 多處景點。景區內峽深谷幽，峰奇崖險，奇中有幽奧。素以獨特的奇峰怪石，飛瀑流泉，古泂畸穴，雄嶂勝門和凝翠碧潭而揚名海外，被譽為「海上名山，寰中絕勝」，史稱「東南第一山」。雁蕩風景，以奇馳名，它與黃山的峭，泰山的雄，廬山的偉，峨眉的秀相媲美。

雁蕩面海背山，屬亞熱帶海洋性氣候。多無嚴寒，夏無酷暑，春夏多雨霧，年降水量為 1800 毫米。雁蕩山的茶葉，遠在明代就列為貢茶。今日所產雁蕩毛峰，為全國名茶。

㈣千島湖

位於浙西的淳安千島湖，上連黃山，下接西湖，東貫

金華，西連贛皖，區內層巒疊翠，湖光瀲灩，群島合璧，被郭沫若譽爲「西子三千個」。淳安縣境內地貌以山丘爲主，地勢四周高，中間低，其森林覆蓋率高達 81.4 %。淳安千島湖是國家首批批准的 44 個國家級風景名勝之一，又是目前國內最大的森林公園。風景區總面積 982 平方公里，其中水面 573 平方公里。湖中島嶼星羅棋布，周圍半島縱橫，峰巒聳峙，水面分割千姿百態如迷宮，並以其山青、水秀、洞奇、石怪而被美譽爲「千島碧水畫中遊」。千島湖水之清純，世所罕見，透明度常年保持在 7 米左右，不經處理即可達到國家一級飲用水標準。

淳安千島湖，資源豐富，物產多樣，名優特產更不勝枚舉。鳩坑茶葉，唐代就列爲貢品。千島玉葉、鳩坑毛尖等名茶多次在國際國內獲獎。

㈤會稽山

盛產名茶的諸暨，位於會稽山西麓。諸暨是越國古都、西施故里。境內會稽山，生態環境優美，風景資源豐富，人文景觀獨特，有五泄、斗岩、湯江岩、徵天、西岩等風景名勝區。特別是國家森林公園、省重點風景名勝區五泄，面積 50 平方公里，境內群峰巍巍，林海茫茫，碧波

潺潺，溪水潺潺，飛瀑聲聲，是著名的遊覽景點和生態旅遊勝地。

五泄風景區素以奇瀑秀峰、幽谷茂林著稱。有雄奇峻險的七十二峰、端秀平坦的三十六坪、陡峭壁立的二十五崖、似獸如物的怪石、幽深靜謐的峽谷、波光瀲灩的鏡湖、從天而降的飛瀑。其中尤以東源的五泄，一水五折，姿態各異。五級瀑布首尾相接，從小到大，由高到低，先緩後急，若斷若續、若隱又現。西源景區是一條五六公里長的山澗峽谷，峰巒奇特，森林覆蓋率達 90 ％以上。在採茶季節，遊客還可以在劉龍坪自己動手炒新茶、品新茶。

斗岩，是五泄－浣江省級風景名勝區的主景之一。境內幽谷青山、綠陰蔽日；插雲裸岩，峭拔崢嶸。可以領略到泰山之雄、華山之險、黃山之奇、峨眉之秀。西源的原始生態大峽谷，以幽深的峽谷，高聳的山峰，陡峭的石壁，繁茂的林木，清澈的溪水，潔靜的空氣，清涼的氣候，構成了一個美麗的生態區。

㈥金華山

金華山位於金華市城北，海拔高 150～1200 米。綿延250 平方公里，像一條長龍橫臥於古婺大地。金華山為中國

道教第三十六洞天，也是國家級重點風景名勝區。金華山
是中國道教的搖籃和雲集地之一，漢代張天師、東晉安期
生、葛洪、唐代呂洞賓等都曾在金華山雲遊修鍊。其中最
負盛名的是赤松黃大仙，他在金華山被仙翁引入洞天石室
修鍊 40 多年，終於得道成仙。後來，他雲遊四方，治病消
災，救世濟民，有求必應，福庇人間。他在金華留下了許
多美麗動人的仙蹟仙話，香火還延及港澳、東南亞和北
美，信徒遍及天下。金華山作爲中國道教名山，是一座地
道的神山。山中到處有黃大仙的蹤跡，諸如仙井、神竹、
石羊、天音壇等，無不神奇異常。

　　金華山最爲著名的是雙龍國家級風景區，景區內山峰
巍峨，林海蒼茫，山泉曲曲，雲樹重重，溶洞爭奇，寺觀
競榮。其中雙龍洞、冰壺洞、朝眞洞最負盛名。雙龍有著
燦爛的歷史文化，人文景觀千姿百態，文化遺產博大深
厚。歷代文人墨客留下的詩文就達幾百篇；現代文學家爲
雙龍寫下了膾炙人口的名作；毛澤東、周恩來、朱德、宋
慶齡等一代偉人都在這裏留下了足跡。

　　名山金華山雙龍洞，盛產名茶婺州舉岩、雙龍銀針。

　　㈦錢江源

　　錢江源位於浙、贛、皖三省交界處的開化縣境內。錢
江源森林公園面積約 45 平方公里，公園內千米以上的山峰
有 25 座，境內崇山峻嶺連綿不斷，層巒疊嶂，谷狹坡陡，
岩崖嶙峋，飛泉瀑布，潺潺溪流，雲霧變幻；古木參天，
山高林茂，珍禽異獸，自然風景資源豐富而優美，又有人
文景觀融合其中，資源種類繁多，內涵極為豐富。

　　錢江源自古就是產茶的好地方。在山高林茂、雲霧繚
繞、碧山秀水自然條件下孕育的開化茶葉就列為貢品；今
日之開化龍頂，以香高、味醇、耐泡被評為全國名茶。

㈧普陀山

　　普陀山位於杭州灣以東舟山群島的花蓮洋，是國家級
風景名勝區，中國佛教四大名山之一，以悠久的宗教文化
歷史和獨特的海島風光馳名於世，素有「南海勝境」、
「海天佛國」之稱，被譽為「第一人間清淨境」。景區包
括普陀山島、洛迦山島、豁沙山島及朱家尖之東南部，總
面積 41.95 平方公里。

　　普陀山兼有山海之勝，自然風光幽幻獨特。山上古木
蒼翠，岩壑奇秀，怪石林立，殿宇雄偉；四周金沙綿亙，
白浪環繞，魚帆競發，洪波浩蕩。奇岩怪石、靈洞曲澗、

87

青艷翠巒、銀濤金沙環繞著大批古刹精舍，構成了一幅絢麗多彩的畫卷。百步沙、千步沙，夏日遊人雲集，是嬉水、踏浪、沐浴、游泳的好去處。磐陀石、二龜聽法石、心字石、五十三參石，各呈奇姿，引人入勝。梵音洞、潮音洞、靈佑洞、善財洞、古佛洞，或險峻、或幽幻、或奇特、或玲瓏，給人以無限的遐想。著名勝景有：寶塔聞鐘、朝陽湧日、千步金沙、兩洞潮聲、二龜聽法、磐陀夕照、蓮池夜月、華頂雲濤等。不少名勝古蹟，都與觀音結下了不解之緣，流傳著美妙動人的傳說。海天佛國景色迷人，自古來探幽攬勝者絡繹不絕，不少詩人名士，留下了許多詩文碑記、趣聞軼事，給普陀名山增添光彩。

普陀山歷史上就盛產名茶，清代就被列為貢品。今日所產普陀佛茶被評為全國名茶。

(九)龍王山

龍王山位於安吉縣境內，為天目山脈主峰之一，主峰海拔 1587 米，為浙北第一峰，以原始森林、溪澗瀑布、天然洞穴等組成的自然景區，面積 100 多平方公里。有原始風貌、珍稀樹木、山間飛瀑、萬畝天目杜鵑林。由於地處亞熱帶，氣候溫和，雨量充沛，土壤肥沃，成為多種植物

繁衍的優良環境。1985 年，馬峰庵、仙人橋兩林區被列爲省級自然保護區，面積1200公頃。處在1300米的千畝田，爲人間奇蹟。

以天荒坪抽水畜能電站爲主景區，包括天荒坪電站上、下水庫，庫尾大溪山水，靈峰寺，安吉竹種園等主要景區。整個景點近 60 平方公里，竹海連綿。天荒坪抽水蓄能電站是亞洲最大、世界第二的抽水蓄能電站。1996 年 11月 29 日，李鵬總理、吳邦國副總理特來天荒坪考察。當年12 月 26 日，天荒坪風景名勝區被評爲省級旅遊風景區。

天荒坪位於天目山北麓，海拔 400 米以上，山巒起伏，森林茂密，翠竹連綿，雲霧繚繞，土壤肥沃，銀坑白片茶就原產於天荒坪鎮大溪山橫坑塢和銀坑一帶。至今，茶樹種植區域擴大。頗具特色的安吉白片，1989 年被評爲全國名茶。

(十)括蒼山

括蒼山位於浙東南仙居縣境內，海拔千米以上的山峰有 109 座，高山疊嶂，峰巒起伏。連綿不絕的崇山峻嶺中，雲霧繚繞，林木蔥綠，溪流密布，清泉長流，且有天然造化而成的東嶺春曉、南峰釣艇、水密瀑布和景星望月

等八大景觀，山水秀麗，其洞天名山，屏蔽周圍，而多神仙之宅。其景點有：蘑菇岩、飯蒸岩、象鼻瀑、將軍岩、雞冠岩、金猴戲水、幽幽神仙棲、獅子峰、響鈴岩、景星岩、餘杭自然保護區、飛潭飛瀑、情人石、石龜浮水、銀簾飛瀑，大「佛」字、麻姑積雪和天柱凌雲等。

　　括蒼山盛產名茶，茶區就位於括蒼山脈 1000 米以上的坡地上。茶園四周長年雲霧彌漫，林木蔥蘢，形成了茶園擋風禦寒的天然屏障和得天獨厚的宜茶環境。所產仙居碧綠、仙龍香茗、仙居雨花和龍乾春都是名茶。

東海之濱寧波福泉山茶場（圖片來源：中國－茶的故鄉）

二、主要名茶

　　1999 年浙江省茶園面積 12.68 萬公頃，居全國第二；採摘面積 11.12 萬公頃，居全國第一。全省茶葉產量 117716 噸，其中紅茶 4379 噸，綠茶 107653 噸，烏龍茶 446 噸，緊壓茶 105 噸，其他茶 5133 噸。浙江茶葉產量居全國第二，是綠茶大省，綠茶產量占全國綠茶產量的 21.66％。

　　浙江名優茶發展很快。1984 年全省名優茶產量僅 400 噸，產值 3000 多萬元。1995 年至 9790 噸，4.49 億元。1999 年達到 2.47 萬噸，14.47 億元，分別占全省茶葉總產量和總產值的 20.86％和 73.12％。名優茶平均每千克 58.58 元，高出全國名優茶均價 47.63％。

　　浙江名優茶很多，品質頗佳。1997 年十二屆全省名茶評比，共有 50 種名茶獲省級名茶證書。其中 24 種名茶獲第一屆、第二屆全國農業博覽會金獎，7 種名茶獲銀獎，5 種名茶獲銅獎；1999 年全省第十三屆名茶評比，並對已獲浙江名茶證書的名茶復評，共有 42 種名茶獲省級名茶稱號，並頒發名茶證書。

　　已獲浙江名茶證書的 36 種名茶通過復評，這批名茶有：西湖龍井、徑山茶、莫干黃芽、長興紫筍、金獎惠

明、開化龍頂、臨海蟠毫、松陽銀猴、普陀佛茶、雙龍銀
針、婺州舉岩、望海茶、石筧茶、遂昌銀猴、雁蕩毛峰、
天台山雲霧茶、安吉白片、太白頂芽、松陽玉峰、蘭溪毛
峰、仙都筍峰、浦江春毫、天目青頂、金鐘茶、磐安雲
峰、綠牡丹、春來早、雪水雲綠、東白春芽、千島玉葉、
泉崗輝白、承天雪龍、仙居碧綠、西施銀芽、常山銀毫和
福樂雲毫。另外 6 種茶因連續 3 次被評爲省一類名茶也獲
省名茶證書，這批茶是東坑茶、新昌雪芽、雲石三清茶、
富春茗綠、武陽春雨和白天鵝。

(一)西湖龍井

　　早在唐代，浙江杭州西湖山區天竺、靈隱二寺已經產
茶。北宋時期，所產香林茶、白雲茶、寶雲茶已列爲貢
品。元代，龍井附近開始產茶。明代，龍井茶露面，並列
入全國名茶之列。清乾隆皇帝下江南遊龍井，將胡公廟老
龍井寺廟前的 18 株茶樹封爲「御茶」，從此，龍井茶名聲
大振。

　　西湖龍井產於杭州市西湖區西湖鄉，這裏的丘陵坡地
占全鄉的 95 ％，龍井茶園就分布在林木茂盛的秀山峻峰
上。西湖鄉西北部有北山、北高峰、天竺峰作屏，阻擋北

面寒流的侵襲。山勢由西北向東南傾斜降低，受錢塘江濕潤季風的調節，全鄉氣候溫和，雨量充沛。年平均溫度16.2℃，年降水量1400毫米，無霜期長達250天以上。加之土層深厚，土壤肥沃，成為龍井茶園最好的生態環境。

　　西湖龍井茶產地主要分布在獅峰山、梅家塢、翁家山、雲棲、虎跑和靈隱。因產地不同和炒製技術的差異，歷史上有「獅」、「龍」、「雲」、「虎」、「梅」五個品類。獅字號為龍井村獅子峰一帶所產，龍字號為龍井、翁家山一帶所產，雲字號為雲棲一帶所產，虎字號為虎跑、四眼井一帶所產，梅字號為梅家塢一帶所產。後來調整為獅峰龍井、西湖龍井和梅家塢龍井三個品級，各個品級都具有各自的品質風格。

　　龍井茶的採摘很考究。清明前採製的龍井茶稱為明前茶，品質最佳；只採一個嫩芽的稱「蓮心」；採一芽一葉的為「旗槍」；採一芽二葉初展的為「雀舌」。由於採摘細嫩和完整，加工500克特級龍井茶，需採摘4萬個細嫩芽葉。

　　龍井茶的品質特點：外形扁平堅實挺直，勻齊光滑似一片蘭花瓣，芽毫隱藏稀見，色澤嫩綠或翠綠勻和而油

潤，猶如初春柳芽。泡在開水中，嫩勻成朵，一旗一槍，
交錯相映，亭亭玉立，栩栩如生。茶湯清澈明亮，香氣鮮
嫩清高而持久，味甘醇厚，有鮮橄欖之回味，葉底嫩勻柔
軟，龍井茶以「形美、色綠、香郁、味甘」之四絕而著稱
於世。品嘗龍井茶是一種文化藝術享受。古人曰：「龍井
茶，真者甘香而不冽，啜之淡然，似乎無味，飲過之後，
覺有一種太和之氣，彌淪於齒頰之間，此無味之味，乃至
味也。有益人不淺，故能療疾，其貴如珍，不可多得。」

(二)開化龍頂

　　開化縣北鄰安徽黃山市休寧縣，西接江西婺源、德
興、玉山，東北傍靠淳安，東南與常山毗鄰，是連接浙
西、皖南和贛東北3省7縣市交界的「茶葉金三角地區」。
開化屬亞熱帶濕潤季風氣候區，是個純山區縣，山區面積
占全縣總面積的 88.2 ％，資源豐富，年溫適中，四季分
明，雨量充沛，茶業、林業優勢明顯。開化是首批全國造
林綠化「百佳縣」，也是全省林業重點縣之一。境內森林
覆蓋率達 79.2 ％。

　　開化龍頂為名茶新秀，創製於 20 世紀 50 年代，1979
年再度問世，以乾茶色綠、湯水清綠、葉底鮮綠的「三

綠」特徵，而成為茶中珍品。在全國名茶評比中，多次奪冠。1980～1982 年全省名茶評比獲一類優質名茶稱號；1985 年獲中國食品工業協會頒發的名茶證書，同年評為全國名茶；1987 年在全省首屆鬥茶會上，被譽為優質名茶；1992 年獲首屆全國農業博覽會金獎；1997 年在第三屆全國農業博覽會上再次被授予名牌產品稱號；在 1998 年上海國際茶文化節會上被指定為專用茶；1998 年被認定為浙江省著名商標；1999 年全省十三屆名茶評比，再次獲省級名茶稱號；並獲 1999 年國際文化名茶金獎。

開化龍頂茶採於清明、穀雨間，以一芽一葉或一芽二葉初展為原料，加工細緻。其成品茶品質特點：外形緊直苗秀，茸毫顯露，色澤翠綠，香高持久，伴有幽蘭清香，滋味濃醇鮮爽，湯色嫩綠清澈，葉底嫩勻成朵。

㈢安吉白片

安吉地處杭嘉湖平原西北部。安吉白茶產於安吉縣天目山北麓天荒坪鎮大溪山橫坑塢、銀坑一帶，海拔 400 米以上，山巒起伏，森林茂密，翠竹連綿，是國家命名的「中國竹鄉」。竹林面積 6 萬公頃，毛竹蓄積量居全國之冠。優異的生態環境，為安吉白茶生產和發展提供了優越

的自然空間。

安吉白茶原產於海拔 800 米的天荒坪鎮大溪。1980 年 8 月發現這棵珍稀茶樹,1982 年採用白茶樹的枝條無性繁育,並開始在大溪、銀坑等地發展白茶樹茶園。1989 年浙江省第二屆鬥茶會上獲得最高分,同年還被評爲部優名茶;1997 年全國第三屆農業博覽會上,獲名牌產品證書;1999 年再次獲浙江省級名茶證書。

安吉白茶其春茶幼嫩芽葉爲白色,尤以一芽二葉開展時爲最白,主脈呈綠色。春茶成熟老葉,由白漸轉爲白綠相間的花白色,夏秋茶呈綠色。安吉白茶品質特徵:外形細秀、形如鳳羽,色如玉霜,光亮油潤。內質香氣鮮爽馥郁,獨具甘草香,滋味鮮爽甘醇,湯色鵝黃,清澈明亮,葉底自然張開,葉張玉白,葉脈翠綠。飲後生津止渴,唇齒留香,回味無窮。1993 年,安吉白茶每千克最高價高達2700 元。

㈣婺州舉岩茶

金華,古稱婺州。婺州舉岩茶,就產於金華縣。位於城北的金華山,海拔高 150~1200 米,綿延 250 平方公里,像一條長龍橫臥於古婺大地,歷來以道教名山和溶

洞、山林景觀著稱於世。金華山峰巍峨，林海蒼茫，山泉曲曲，雲樹重重，溶洞爭奇，寺觀競榮，是著名的風景區，被譽爲千古神山。

婺州舉岩茶原產於金華北山，這裏群山起伏，森林茂密，雲霧茫茫，岩洞奇特，具有水石奇觀、風霧奇觀和洞天奇觀獨特景觀。婺州舉岩茶是歷史名茶，早在宋朝就已聞名。五代毛文錫所著《茶譜》中就有記載：「婺州有舉岩茶，片片方細。所出雖少，味極甘芳。煎如碧乳。碧乳之名，以其茶之湯色如碧乳故也。」相傳元末明初，朱元璋的兩員大將常遇春與胡大海，在金華北山比武。當兩人精疲力竭休息時，一老人送上兩杯香茶，兩位將軍飲後立即精神振奮。婺州舉岩茶因此而有名。後傳入皇宮，明代列爲貢品，至清道光年間仍保持芽茶、葉茶兩種貢品。後失傳。

1980 年恢復婺州舉岩茶生產，加工工藝主要有鮮葉攤放、殺青、理條整形和烘乾等四道工序。其品質特徵：外形挺直，綠翠顯毫。香氣清馨，湯色清澈，滋味醇爽，葉底嫩綠成朵，1981~1984 年，婺州舉岩連續三年在省名茶評比會上獲一等名茶獎，並獲省名茶證書。1999 年全省十

三屆名茶評比，除了對茶葉品質審評外，還對品牌、標準、包裝、規模進行逐項評分，最後綜合決定是否合格。婺州舉岩全部合格，再次榮獲省名茶證書。

㈤新昌大佛龍井

新昌縣地處浙東丘陵山區，由東南部的天台山、西南部的會稽山、東北部的四明山構成東南西部山區地貌，多數山峰在海拔 700 米以上，並有斑竹山奇峰。大佛龍井是新昌 20 世紀 80 年代後期新創名茶，開始叫浙江龍井，後註冊為大佛龍井，主要產地分布在回山、鏡屏等高山茶區。茶園土壤以黃泥砂土與香灰土為主，土層深厚，土質肥沃，雲霧繚繞，降水量多，生態環境優越，十分有利於茶樹的生長。

大佛龍井品質特徵：外形扁平光滑、尖削挺直，色澤綠翠勻潤。香氣嫩香持久、略帶蘭花香，滋味鮮爽甘醇，湯色黃綠明亮，葉底細嫩成朵，嫩綠明亮。1995 年第二屆中國農業博覽會，大佛龍井榮獲金獎，在同年第二屆中國科技精品博覽會上也獲金獎。並獲 1999 年國際文化名茶金獎。

新昌盛產名茶，1995 年被農業部命名為「中國名茶之

鄉」。1989 年全縣僅生產名茶 1.5 噸，1992 年增加到 150
噸，產值 1200 萬元。1999 年達到 2300 噸，產值 1.87 億
元，占茶葉總產量和總產值的 47 ％和 90 ％。全縣有 12 萬
個勞動力從事名優茶生產推銷，名優茶產量超 250 噸的鄉
鎮 2 個，100 噸的鄉鎮 10 個。全縣有 3 種名茶獲第二屆農
業博覽會金獎，13 種名茶獲農業部茶葉質量監督檢驗測試
中心頒發的名茶質量認可證書。大佛龍井是新昌主要名
茶，爲浙江龍井茶之極品。在 1996 年 4 月拍賣會上，500
克大佛龍井以 500 元起叫，經數十回合的競拍，最後以
5000 元賣出。

㈥天目青頂

　　浙西北部的天目山，古稱浮玉山，是古老茶區之一。
明代屠隆《考盤餘事》中，將虎丘、天池、陽羨、六安、
龍井和天目六個茶品列爲佳品。

　　天目山主峰西天目和東天目，海拔均在 1500 米左右，
其山勢由西南向東北伸展，山間林濤如海，氣候溫濕，土
壤疏鬆，色黑肥沃，終年雲霧繚繞。這裏雲霧日年平均在
250 天以上，其生產的茶葉品質非常優異，眞可謂名山雲霧
出名茶。

天目青頂，又稱天目雲霧茶。在臨安天目山區流傳著一個十分美麗動人的名茶傳說：在遠古時代，有一種多情鳥，從溫暖如春的南國山區銜來顆顆茶籽，準備飛往花果山播種。當牠們飛臨天目山上空時，被這裏的奇山異峰、飛瀑彩雲的秀麗風光所吸引，情不自禁地唱起清脆悅耳的歌兒來，把一顆顆茶籽撒播在天目山的山崖之中，冬去春來，萬物復甦，天目山區漸漸地長出了一片翠綠幼嫩的茶苗。

天目青頂產於臨安境內東天目山臨木一帶，依採摘期與加工方法不同，分爲頂谷、雨前、梅尖、小春四個品級，其中頂谷與雨前屬頭春茶，色綠形美，爲天目青頂之最佳者。

天目青頂品質特徵：外形緊結成條，葉質肥厚，芽毫顯著，色澤深綠，油潤有光。茶湯清澈明亮，芽葉朵朵可辨，芳香四溢，清香持久。天目青頂爲浙江省名茶，1999年在全省十三屆名茶評比會上經復評，再次獲浙江名茶證書。

㈦普陀佛茶

位於舟山市東南部蓮花洋上的普陀山，是島嶼型國家

重點風景名勝區，一面是群立的奇峰，一面是廣闊的沙灘，綠色的山巒叢林當中，點綴著許多金色的廟庵寺院，從空中往下看，真像一個人工精心培植的美麗「盆景」。相傳普陀山是南海觀世音修真得道的地方，山上的寺廟都以供奉觀世音為主，這是普陀山的一大特色。普陀山之所以著名，不僅因為它是佛教聖地，而且由於它的自然景色奇秀壯麗，有人把普陀山和杭州西湖相比，要說山色和湖色的美，那西湖領先，要說山色和海景的美就以普陀山見長了。

普陀佛茶產於普陀山及周圍朱家尖、桃花島和六橫等海島。位於舟山東南海域的朱家尖島，也是當地的一個著名景點，這裏以奇石、沙灘、洞礁等海島自然風光取勝。桃花島群山起伏，崗巒密布，林木青翠，風光旖旎。金庸所著《射雕英雄傳》中的許多景點均可在島上找到。全島有龍女峰、黃藥師居室、塔灣景點、金庸武俠文化樂園等 60 多處景點，加之樹木花卉資源十分豐富，故有「海上勝景」和「海島植物園」之稱。六橫島是舟山群島中鄰近寧波的一個大島，全島山明水秀，環境幽靜，景色宜人。

普陀佛茶品質特徵：外形條索「似螺非螺，似眉非

眉」，色澤翠綠披毫。內質香氣馥郁，滋味甘醇爽口，湯色和葉底嫩綠明亮。清朝光緒年間列爲貢品，1915 年獲巴拿馬國際博覽會二等獎，1981 年列爲浙江省名茶，1986 年獲浙江省新名優特產品金鷹獎，1998 年獲中華文化名茶銀獎，1999 年獲國際文化名茶金獎，當年再次榮獲浙江省名茶證書。

㈧千島玉葉

千島湖，位於淳安縣境內，以「錦山秀水」、「千島碧水畫中遊」而名揚天下，成爲國家級的風景區和中國「十佳」國家森林公園。淳安係杭州郊縣，也是浙江省面積最大的縣。境內地貌以山丘爲主，地勢四周高，中間低，千島湖就座落在其中。1078 個翠島風姿各異。繁茂的森林，浩淼的湖水和特定的地理環境，形成了氣象萬千的自然景觀。這裏氣候宜人，土質細黏，適宜種茶，早就成爲天然產茶最好區域。著名的千島玉葉就產於此。千島玉葉品質特徵：外形扁平挺直，綠翠露毫。內質清香持久，湯色黃綠明亮，滋味醇厚鮮爽，葉底嫩綠成朵。1999 年浙江省十三屆名茶評比和復評，千島玉葉再次榮獲浙江名茶證書。

㈨雁蕩毛峰

雁蕩毛峰產於浙東南樂清縣（今樂清市）境內的雁蕩山，這裏山水奇秀，天開圖畫，是中國名山之一。

雁蕩山風景點不下 500 處，可劃分為靈峰、浙瀑、靈岩、大龍湫、雁湖、顯勝門、仙橋和羊角洞八個風景區。雁蕩景色，貴在天然，它以峰、瀑、洞、石稱勝。山峰，或拔地而起，高接雲表，或秀麗奇幻，橫看側望，移步換形。瀑布，由百丈懸崖傾斜而下，凌空起舞，頃刻萬變，在日光映照下，五色繽紛。洞壑或寬敞明亮如洞府，或幽深曲折如迷宮。奇石千形萬狀，在黃昏、月夜，遙望石峰的剪影，更覺奇幻。

雁蕩山空氣溫濕，且峰陡山高，溪谷幽深，適宜雲霧的積累，它一年四季，約有一半時間處於雲蒸霞蔚之中。雁蕩毛峰產於雁蕩山的龍湫背、鬥蟀室洞以及雁湖崗等海拔 800 米的高山上。這裏多為沖積灰壤，土層深厚肥沃，天氣雲霧滋潤，非常適宜茶樹生長。雁蕩毛峰品質特徵：外形秀長緊結，茶質細嫩，色澤翠綠，芽毫隱藏。湯色淺綠明淨，香氣高雅，滋味甘醇，葉底嫩勻成朵。雁蕩山所產茶葉，遠在明代已被列為貢品。今天，雁蕩毛峰也成為

全國名茶，1999 年再次榮獲浙江省名茶證書。

　　㈩徑山茶

　　徑山茶產於餘杭縣（今餘杭市）長樂鎮徑山村，有東西兩徑，東徑通餘杭，西徑連天目山。徑山有凌霄、堆珠、鵬博、晏座、御愛五大峰，大多數茶園分布在 560 米以上的峰谷山坡上。這裏氣候溫和濕潤，土層深厚，日照時間短，還不到 1800 小時，年降水量 1600 毫米以上，終年雲霧繚繞，加上晝夜溫差大，使茶樹有效成分積累多，得天獨厚。

　　徑山茶爲歷史名茶，種茶始於唐盛於宋。徑山寺爲佛教江南「五山十刹」之首，徑山也成爲旅遊勝地。日本的「聖一禪師」曾來徑山寺研究佛教，回國時將徑山的茶籽、茶具和寺內的一種「茶宴」禮儀傳到日本，以後就逐漸演變成日本茶道。

　　徑山茶曾經失傳，直到 1978 年才恢復生產。徑山茶芽葉細嫩，採摘標準爲一芽一葉或一芽二葉初展，1 千克成品茶需要 6 萬個左右的芽葉。其品質特徵：外形細緊顯毫，色澤綠翠。內質栗香持久，滋味鮮醇爽口，湯味嫩綠鮮爽，葉底嫩勻明亮。1979 年全省名茶評比會上獲第一名；

1982 年獲省農業廳名茶證書；1985 年獲農牧漁業部優質農產品證書，評爲全國名茶；1987~1989 年連續 3 年評爲杭州名茶，名列榜首；1987 年全省首屆鬥茶會上評爲最佳名茶，名列第一，獲特等獎；1989 年全省第二屆鬥茶會上評爲優秀名茶，名列第二，獲一等獎；1999 年全省第十三屆名茶評比復評會上，再次獲得浙江名茶證書。

三、其他名茶

四明劍毫　爲餘姚市創新名茶。品質特徵：外形綠翠，細緊顯毫；香氣清高，有蘭花香；滋味鮮醇爽口，回甘；葉底嫩勻。在全省第二屆鬥茶會上被評爲最佳名茶，名列第一，獲特等獎。

穀雨春　產於餘杭縣（今餘杭市）。品質特徵：外形細緊苗秀多毫，色澤綠潤；香氣蘭花香持久，湯色明亮，滋味鮮醇，葉底肥嫩成朵。1986 年獲一級優質茶獎狀，1989 年在全省第鬥茶會上被評爲優秀名茶，名列第三，獲一等獎，被省農業廳命名爲省級名茶，並獲名茶證書。

龍山銀尖　爲開化縣茶葉試驗場 1986 年試製的名茶。在 1986 年、1988 年全省名茶評比會上均被評爲一類優質名

茶；在 1987 年全省首屆鬥茶會上再被評爲優秀名茶，獲三
等獎；1989 年全省第二屆鬥茶會上再次被評爲優秀名茶，
名列第八，獲一等獎。

　　西施銀芽　爲諸暨縣（今諸暨市）創製的一種高檔名
茶，品質特徵：外形挺秀綠翠，白毫顯露。帶嫩香，滋味
鮮醇，湯色清澈明亮，葉底嫩勻。1989 年全省第二屆鬥茶
會上被評爲優秀名茶，名列第四，獲一等獎；1999 年全省
第十三屆名茶評比復評會上，再次獲得省級名茶證書。

　　浙農香芽　爲浙江大學茶學系創製系列名茶之一。品
質特徵：條直緊實，色綠顯毫。香高持久，味鮮醇爽口，
有蘭花香味，湯色嫩綠明亮，葉底肥嫩勻齊。在 1987 年首
屆全省鬥茶會上評爲優秀名茶，獲三等獎；1989 年在省第
二屆鬥茶會上再次被評爲優秀名茶，名列第六，獲一等
獎。

　　浙農翠柳　爲浙江大學茶學系創製的系列名茶之一。
品質特徵：外形似初展柳芽，色澤翠綠，茶芽肥壯嫩度
好。呈熟板栗香，滋味鮮爽回甘。1989 年第二屆全省鬥茶
會上被評爲優秀名茶，名列第十，獲二等獎。

　　盤山雲霧　產於磐安縣各山區。品質特徵：外形美

觀，色澤翠綠，茶芽肥壯嫩度好，呈熟板栗香，滋味鮮爽回甘。1989 年第二屆全省鬥茶會上被評爲優秀名茶，名列第十二，獲二等獎。

　　烏牛早　產於永嘉縣。品質特徵：外形扁平光滑，挺秀勻齊，芽鋒顯露，微顯毫，色澤嫩綠光潤；內質香氣高鮮，滋味甘醇爽口，湯色清澈明亮，葉底幼嫩肥壯，勻齊成朵。1987 年全省首屆鬥茶會上被評爲優秀名茶，獲三等獎；1988 年通過新產品省級鑒定。1989 年全省第二屆鬥茶會上再次被評爲優秀名茶，名列第十七，獲二等獎。

　　半天香　產於文成縣。品質特徵：外形似松針，條細緊挺直，色澤綠潤；香氣清高持久；滋味鮮醇爽口回甘；湯色嫩綠明亮；葉底細嫩成朵。

　　新昌雪芽　產於新昌縣雪溪茶場。品質特徵：條索緊直扁平，色澤鮮綠油潤顯毫，嫩香持久，滋味鮮爽甘醇，湯色清澈明亮，葉底鮮綠嫩勻。該茶爲 1985 年創新名茶。在 1987 年全省首屆鬥茶會上被評爲優秀名茶，獲三等獎；1989 年全省第二屆鬥茶會上再次被評爲優秀名茶，名列第十九，獲二等獎。因連續三年被評爲省一類名茶，1999 年榮獲省名茶證書。

龍遊方山茶　產於龍遊縣溪口鎮。品質特徵：外形細緊條直，色澤綠潤，毫鋒顯露，香氣清幽持久，湯色嫩綠明亮，滋味鮮醇爽口，底湯色清澈明亮，葉底細嫩成朵，嫩綠明亮。1989 年該茶研製成功，1989 年獲省名茶證書。

武陽春雨　產於武義縣山區的新名茶。品質特徵：外形爲松針形，細嫩挺直顯毫，黃綠，似綿綿雨絲。湯色黃綠明亮，香氣鮮嫩顯花香，滋味鮮濃；葉底成朵、嫩綠、明亮。1994 年通過省級名茶鑒定，1995 年獲「中茶杯」全國名茶評比一等獎。1999 年全省第十三屆名茶評比復評會上，再次獲省級名茶稱號，並獲省級名茶證書。

金溪玉芽　產於淳安千島湖，爲創新名茶。品質特徵：外形碩壯扁平，光潤勻齊，色澤綠中顯毫，似山中竹葉；香氣高雅，清香持久；滋味鮮醇，經久耐泡；湯色黃綠明亮，葉底嫩嫩成朵，栩栩如生。1995 年全國農業博覽會名茶評選中獲金獎，並兩次獲一類名茶獎。

碧玉春　產於浙西山區慶元縣，爲 1986 年的創新名茶。品質特徵：外形獨特，色澤綠翠，香高持久，湯色清澈明亮，滋味鮮醇，葉底嫩綠勻整。1989~1991 年連續 3 年被評爲省優名茶，並獲名茶證書；1995 年復評又獲省優名

茶稱號，同年還獲得第二屆全國農業博覽會金獎。

河姆渡丞相綠　產於餘姚市河姆渡史門村。品質特徵：外形緊直略扁，色澤翠綠，蘭花香味。獲第二屆中國農業博覽會名茶評比金獎。

東坑茶　產於杭州臨安臨目鄉。品質特徵：外形條索緊直，色澤翠綠。香氣清高持久，湯色清澈明亮，滋味甘醇清爽，葉底勻淨成朵。1995 年第二屆中國農業博覽會名茶評比會上，獲金獎。

清溪玉芽　產於淳安縣千島湖。品質特徵：外形硬壯扁平似竹菓，光滑勻齊，色澤綠中顯毫。香氣高雅，清香持久，滋味醇厚甘鮮，經久耐泡，湯色黃綠明亮，葉底肥嫩成朵。1995 年第二屆中國農業博覽會名茶評比會上，獲金獎。

仙宮雪毫　產於雲和縣。品質特徵：外形渾圓緊結，挺直勻齊，鋒苗顯秀，色澤綠翠，白毫披露。清香馥郁，幽雅持久，滋味鮮甜清爽，湯色黃綠明亮，葉底肥壯成朵，嫩綠明亮。1995 年第二屆中國農業博覽會名茶評比會上，獲金獎。

武嶺茶　產於奉化市裘村鎮吳江村。品質特徵：外形

名山出好茶

條索捲曲成朵，滿披銀毫，綠翠光潤。香氣高鮮，滋味鮮醇爽口，葉底肥壯成朵，嫩綠明亮。1995 年第二屆中國農業博覽會名茶評比中，榮獲金獎。

處州蓮芯　產於麗水市。品質特徵：形似玉簪，翠綠隱毫，鮮香幽久，回味甘鮮。沖泡後宛如白蓮嫩芯，全芽勻齊。1995 年第二屆中國農業博覽會名茶評比中，榮獲金獎。

龍泉鳳陽春　產於龍泉市。品質特徵：外形捲曲，色澤嫩綠，白毫滿披。香氣清高顯栗香，湯色嫩綠明亮，滋味鮮醇爽口，葉底單芽明亮。1995 年第二屆中國農業博覽會名茶評比中，榮獲金獎。

桂岩霧尖　產於嵊縣（今嵊州市）崇仁鎮。品質特徵：外形扁平光滑，色綠帶黃。香高味濃，湯色清澈明亮，葉底嫩勻成朵。1995 年第二屆中國農業博覽會名茶評比中，榮獲金獎。

四明龍尖　產於餘姚市大嵐鎮。品質特徵：外形挺直略扁，色翠綠披毫，清香馥郁，滋味鮮醇。獲 1995 年第二屆農業博覽會金獎。

象山銀芽　產於象山縣丹城鎮。品質特徵：外形緊

110

直，芽葉肥壯，滿披茸毫。香氣高雅持久，滋味鮮醇爽口，湯色嫩綠明亮，葉底肥嫩成朵。在 1995 年第二屆中國農業博覽會名茶評比中，獲銀獎。

　　泉崗輝白　產於嵊縣（今嵊州市）下王鎭。品質特徵：形如圓珠，盤花捲曲，緊結勻淨，色白隱毫，白中隱綠。湯色黃明，香氣濃爽，滋味醇厚，葉底嫩黃，完整成朵。獲第二屆農業博覽會銀獎。

　　九峰翠雪　產於寧波北侖區柴橋鎭九峰山。品質特徵：色澤翠綠，滿披茸毫；香氣清高持久，滋味鮮爽回甘。在第二屆中國農業博覽會名茶評比中，獲銀獎。

　　磐安雲峰　產於浙江中部山區的磐安縣磐開鎭。品質特徵：條索細緊勻直，色澤翠綠光潤。香氣清高持久，具蘭花香，湯色綠翠明亮，滋味鮮爽甘醇，葉底嫩綠勻整。1988 年 11 月通過省級成果鑒定，1991 年中國杭州國際茶文化節被評爲中國文化名茶，1995 年獲第二屆中國農業博覽會金獎。

　　蒼南翠龍　產於蒼南縣五鳳鄉五岱山上。品質特徵：外形扁平勻直，色澤翠綠，香氣清高持久，滋味醇和甘甜，湯色翠綠明亮，葉底成朵嫩綠。在省第十三屆名茶評

比會上，被評爲一等獎，在 1999 年中國國際茶博覽交易會上獲金獎。

　　仙化毛尖　產於浦江縣擅溪鎮。品質特徵：色澤嫩綠，毫鋒顯露，條索緊直扁平，香氣鮮嫩持久，湯色綠艷清澈，滋味甘醇，葉底細嫩完整。在 1997 年第十二屆省名茶評比會上，被評爲省優秀名茶。

　　山水龍劍　產於麗水九嶺頭、餘嶺、黃村山尖等茶場。品質特徵：外形芽直略扁似劍，完整勻齊，色澤黃綠，香氣馥郁幽長，有蘭花香，滋味鮮醇爽口，湯色嫩綠明亮，葉底細嫩勻齊。在 1999 年省第十三屆名優茶評比中，被評爲一類名茶，第三屆「中茶杯」全國名茶評比會上，獲一等獎。

　　西湖龍井－雀舌　產於杭州雲棲中國農科院茶葉研究所。品質特徵：外形扁平挺直，色澤翠綠。內質香氣高銳，滋味濃爽，湯色黃亮，葉底嫩黃。在 1999 年第三屆「中茶杯」名優茶評比中，榮獲特等獎。

　　望海茶　產於寧海縣望海崗茶場。品質特徵：外形細嫩挺秀，翠綠顯毫。內質清香持久，滋味鮮爽回甘，湯色嫩綠明亮，葉底嫩綠成朵。1999 年全省第十三屆名茶評比

復評會上，再次獲省名茶證書。並獲 1999 年國際文化名茶
金獎。

　　娘娘山茶　產於餘杭市餘杭鎮。品質特徵：外形扁平
挺直，色澤翠綠。內質滋味鮮醇帶花香。1997 年獲第二屆
「中茶杯」名茶評比特等獎，在第十二屆省名茶評比中，
被評爲省級名茶。

第三節　福建

一、名山景觀

　　福建省位於中國東部沿海，東與台灣省隔海相望，海
岸帶長達 3300 公里。境內山地丘陵約占 80 %。有東南山
國之稱。閩北、閩西山區，有閩贛邊的武夷山，山帶長約
500 公里，海拔約 1000～1500 米，閩贛邊黃崗山 2157 米，
爲省內最高峰；閩中山區，有戴雲山、博平嶺等，山帶長
約 500 公里，海拔 1000 米以上。

　　福建地方山明水秀，峰岩海景綺麗多彩。有武夷山、
鼓浪嶼－萬石山、清源山、太姥山、桃源洞、鱗隱石林、
金湖、鴛鴦溪、海壇、冠豸山等 10 處國家風景名勝區，29
處國家重點文物保護單位。風景勝地首推武夷山，福州名

勝有鼓山，福鼎太姥山也是省內名勝。廈門鼓浪嶼有海上花園之稱，泉州附近有清源山，湄州島上有媽祖廟，閩西連城冠豸山，它們都是全省十佳風景區之一。

(一)武夷山

1999 年 12 月 1 日，聯合國教科文組織世界遺產委員會正式通過中國武夷山列入「世界自然與文化遺產名錄」。武夷山列入「世界自然與文化遺產」的區域總面積達999.75 平方公里，是目前中國面積最大的世界自然與文化遺產地，是繼泰山、黃山、峨眉山－樂山大佛之後，中國第四個列入世界「雙重」遺產單位，並填補了福建省在「世界自然與文化遺產名錄」的空白，成爲全世界第 22 個「雙重」遺產地之一。

武夷山西部現存最完整、最典型、面積最大的中亞熱帶原生性森林生態系統；東部山與水完美結合，人文與自然有機相融，有秀水、奇峰、幽谷、險壑等諸多美景、悠久的歷史文化和衆多的文物古蹟而享有盛譽；中部是聯繫東西部並涵養九曲溪水源，保持良好生態環境的重要區域。

九曲溪發源於武夷山森林茂密的西部，水量充沛，水

質清澈，全長 62.8 公里。九曲兩岸 136 座奇峰聳立、99 面
巉岩林立，頂斜、身陡、麓緩，昂首向東，氣勢雄偉。九
曲溪穿行於丹崖群峰之間，如玉帶串珍珠。山臨水而立，
水繞山而行，構成「一溪貫群山，兩岸列仙岫」的獨特自
然美景，溪水山色中融入於中國傳統的詩情畫意和美學意
境。現代著名作家郁達夫在《南遊吟草》詩中詠道：「武
夷三十六雄峰，九曲清溪境不同。山水若從奇處看，西湖
終是小家容。」著名詩人郭沫若游九曲村時，被秀麗風光
所陶醉，寫下「桂林山水甲天下，不及武夷一小丘」的詩
句。

　　以桐木爲中心的國家自然保護區，總面積 567 平方公
里，是中國東南保留最完整的中亞熱帶森林生態系統，也
是聯合國確定的世界生物圈保護區和生物多樣性示範保護
區。全區森林覆蓋率達 95 ％以上，現存野生動物 475 種，
其中不乏金錢豹、黑麂、黃腹角雉等國家重點保護動物。
區內黃崗山海拔 2158 米，是中國東南大陸第一高峰。隨著
海拔的升高，植被從常綠闊葉林依次過渡到針闊混交林、
針葉林、苔蘚矮曲林到高山草甸，森林植物鮮明的垂直地
帶性分布，形成了迷人的自然景觀。

　　道教把武夷山列爲三十六洞天之第十六洞天，名曰「升眞元化洞天」。道教名流呂洞賓、知微子、江師隆等曾長期修鍊於此。南宋以後，佛學入山，朱熹在此生活 50 年，創立了新儒學，成爲「道南理窟」。與此同時，佛敎興盛，梵音清越，有雄踞武夷中樞的名寺「天心永樂禪寺」和「乾坤瑞岩寺」，佛敎高僧和冰古佛、伏虎禪師、嗣公和尙和祖鑒禪師薈萃武夷，千載三敎相諧，山水相依，人文一體，達到儒釋道同山天與人合一的最高境界。

　　位於武夷山城村、占地 28 萬平方米的漢城遺址是距今 2000 多年的西漢閩越國王城遺址，在中國古代建築上占有重要地位，1996 年被國務院定爲全國重點文物保護單位。

　　創設於元代的武夷御茶園，當年枝繁葉茂，香飄萬里，盛極一時。元初，武夷山茶被稱爲「石乳」，採製數斤進貢。數年後，每年貢茶 20 斤。隨後，每年貢額增至 360 斤。到元末，每年貢茶已至 990 斤。這樣逐步增加，茶農苦於茶貢，砍樹毀園，背井離鄉，御茶園終於荒廢，從此結束了 500 多年餅茶歷史。御茶園沒有了，但武夷仍產岩茶。明朝後開始生產散茶。清初生產紅茶、綠茶之後，用新的工藝生產出半發酵的烏龍茶。清代以來，以大紅袍

爲首的包括鐵羅漢、白雞冠、水金龜和半天腰五大名叢和肉桂，成爲獨具風格的茶中珍品，備受世人珍愛。大紅袍已成爲武夷岩茶之王，堪稱「國寶」。今天,以茶會友,弘揚武夷文化，成爲武夷山富有地方特色的旅遊項目。

㈡太姥山

太姥山位於福鼎市南部，距城 45 公里，相傳漢武帝時，東方朔曾奉旨爲天下名山授名號，走遍了神州的山岳，最後竟封福建的太母山爲 36 名山之首，遂改母爲姥，便成了現在的太姥山。現爲國家級風景名勝區。

太姥山三面臨海，登至山頂，極目東望，星羅棋布的島嶼、秀麗多姿的海灣、千點白帆、萬頃碧波，加上山下秦嶼鎮層層疊疊的屋頂，構成一幅絕妙的「山海大觀」圖。太姥山最著名的石奇、洞異、峰險、霧變。有唐、宋、元、明、清歷代的建築。

太姥山所產的銀針白毫在唐代史書中就有記載。清代周亮工所著《閩小記》中就有記述：太姥山有「綠雪芽」，今名「白毫」，色香俱絕而尤以「鴻雪洞」爲最。「綠雪芽」就是指長在「一片瓦」禪寺後面鴻雪洞頂上的那棵碗口粗的茶樹。傳說這棵「綠雪芽」是當年太母娘娘

手植，還有一眼專爲澆灌這棵樹的那口在洞中的小龍井。

㈢清源山

　　泉州市清源山是國家重點風景名勝，現存有完好的宋、元道教、佛教、藏傳佛教大型石雕 7 處，歷代摩崖石刻近 5000 方。還有 36 崖洞 18 景以及許多著名泉水。泉州也產烏龍茶。

㈣冠豸山

　　龍岩市以北的連城縣冠豸山也是著名的旅遊之地。這裏有清幽的自然山水，共有 20 多個景點。最有名的是當地的「圓寨」，又稱「客家土樓」，一般是層層圓環相加，從裏到外分別是：祠堂、書房、豬圈和居所。大的最外圈四層有 272 間房，能住 319 人。龍岩和連城除了盛產烏龍茶外，還產綠茶。

㈤蓬萊山

　　安溪縣境內有名山蓬萊山，名寺清水岩。清水岩鬼空口就有宋代古茶樹「杏仁茶」。《清水岩志》記載：「清水高峰，出雲吐霧，寺僧植茶，飽山嵐之氣，沐日月之精，得煙霞之靄，食之能療百病。老寮等屬人家，清香之味不及也。鬼空口有宋植二三株其味尤香，其功益大，飲

118

之不覺兩腋風生，倘遇陸羽，將以補茶話焉。」這表明安
溪唐代已產茶。阮旻錫所寫《安溪茶歌》中記述：「安溪
之山郁嵯峨，甚陰常濕生叢茶，居人清明採嫩葉，爲價甚
賤保萬家。」從一個側面描述安溪山水風光及產茶美景。

　　安溪鐵觀音茶樹原產地和主要產區在「內安溪」，這
裏群山環抱，峰巒綿延，風光秀麗，氣候溫和，雨量充
沛，四季常青，人傑地靈，名茶飄香。

二、主要名茶

　　福建省地處亞熱帶，氣候溫和、雨量充沛，冬無嚴
寒，年降水量 1500 毫米。武夷、戴雲山區 1800 毫米以上，
年平均相對濕度 70 ％～80 ％，年平均氣溫 17～21℃。全
省總面積 121300 平方公里，俗稱「八山一水一分田」。全
省山林丘地大部分是紅壤，局部爲黃壤、紫色土和棕色森
林土，土層深厚，一般達 1 米以上，呈微酸性反應，有機
質含量大多在 1.5 ％～2 ％以上，絕大部分地區適宜茶樹生
長，爲具有優越自然條件的茶區。

　　福建茶類多，名茶多。1999 年全省茶園面積 12.89 萬
公頃，其中採摘面積 11.07 萬公頃，分別居全國第三、第四

位。茶葉產量 123513 噸，居全國第一。其中綠茶 72920
噸；烏龍茶 47676 噸，占全國烏龍茶產量的 75 ％；紅茶
1711 噸，緊壓茶 75 噸；其他茶 1121 噸。全省有不少傳統
名茶，更多的是創新名茶。烏龍茶類中有鐵觀音、黃金
桂、大紅袍、武夷岩茶、佛手、水仙；綠茶名茶有天山綠
茶、福建雪芽、明前綠；紅茶名茶有坦洋工夫、政和工
夫、白琳工夫；白茶名茶有白毫銀針、白牡丹；茉莉花茶
中有福建茉莉花茶、茉莉大白毫、茉莉銀毫。剛評出的
「茶王」取出 100 克當場競價拍賣，起價 2 萬元，每次加
價 1000 元。女拍賣師宣布開始拍賣，叫價從 3.6 萬元、3.7
萬元到 3.9 萬元，最終以 4.0 萬元成交。100 克 4 萬元，500
克即 20 萬元，創下鐵觀音最高拍賣價。

　　1999 年 11 月，安溪北京「茶王賽」在釣魚台國賓館舉
行，由北京東方國際拍賣有限公司主持鐵觀音「茶王」拍
賣，最後以 100 克 7 萬元爲香港茶人協會競買到手，創下
鐵觀音「茶王」500 克 35 萬元的歷史最高價。

　　2000 年 8 月舉辦的武夷茶文化節暨凱捷杯「茶王賽」
上，評選出武夷岩茶四個新「茶王」。天心永樂禪寺的
「半天腰」、永樂金佛製作中心的黃奇、永生岩茶廠的水

仙和幔亭茶葉研究所的肉桂，從 58 個廠家的產品競爭中脫穎而出，分別獲得了名叢、名種、水仙、肉桂四項「茶王」稱號。

安溪「茶王賽」內容豐富多彩，主要有四大名茶（鐵觀音、黃金桂、本山、毛蟹）茶王賽決賽，茶藝、茶歌、茶舞表演，向「茶王」獲得者頒發獎牌獎金（分別爲 3 萬元、2 萬元），「茶王」現場拍賣，向「茶王」競買者頒發證書，宣布安溪烏龍茶定點經營企業及授牌，主要茶葉企業產品展銷及定貨，分發茶葉《安溪茶業》等資料。

福建也有綠茶名優茶評比，1996 年評爲名茶的 21 種，評爲優質茶的 37 種。其中：

省名茶有：天山雀舌、天山迎春綠、天山毫芽、天香銀針、茶王、霞浦炒香毫、梅蘭春、天山銀芽、仙岩雪峰、涵江大毫、綠水銀針、太姥蓮心、天山清水綠、雲峰龍舌、京華白雪芽、武夷雁翎、北嶺雪芽、蓮峰雲霧、北嶺玉龍、天山白玉螺。

省優質茶有：湖塘毛峰、蓮峰翠芽、梅香、龍袍、蓮花翠芽、六杯香、鼓山白雲、蓮花銀芽、翠針、雲山毫尖、劍毫、雪芽、蓮花迎春、九龍翠芽、碧螺針、九龍雪

121

芽、天香銀峰、天山雷鳴、春芽、天山第一春、九曲、梅
劍、大白龍、武夷金眉、尖鋒銀毫、京華白雪峰、政和螺
毫、金芽龍井 1 號、針螺、銀芽尖、金綠香、坦洋春芽、
白玉梅、福安春螺、南湖雲峰、九峰碧芽、九峰翠毫。

　　1995 年第二屆中國農業博覽會名優茶評比中，獲金質
獎的有：安溪鐵觀音、漳平水仙茶餅、霞浦縣葛洪富鋅
茶、寧德天山銀芽、寧德天山銀春；獲銀質獎的有：福州
梅蘭春。

　　1997 年第二屆「中茶杯」名優茶評比中，獲二等獎的
有：福建農業大學茶廠鐵觀音、福州雪峰玉露 1 號、政和
雁翎茶。

　　1999 年第三屆「中茶杯」名優茶評比中，獲特等獎的
是武夷山市雲遊牌武夷水仙，獲一等獎的是武夷山市武夷
肉桂和華安烏龍茶，獲二等獎的是武夷山市天遊牌武夷金
眉。

(一)武夷岩茶

　　武夷岩茶也叫閩茶，產於閩北武陵山。武陵山有 36
峰、72 洞、99 岩之勝，是著名風景區、自然保護區、旅遊
經濟開發區，也是全國名茶生產區。山中氣候溫暖，無嚴

寒酷暑，雨量充沛，流泉星羅棋布，雲霧終年彌漫，很適
合一簇簇半人高低的茶樹生長。宋朝范仲淹曾留下吟詠閩
茶的詩句：「年年春至東南來，建溪春暖冰微開，溪邊奇
茗冠天下，武夷仙人從古栽。」

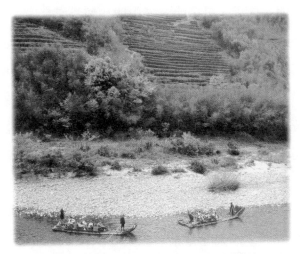

福建武夷山岩茶產區（圖片來源：中國－茶的故鄉）

　　武夷全山皆產茶，有岩茶和洲茶之分。產於山岩的稱
岩茶，真正的岩茶則生長在岩壑之間，或壁立於萬仞懸岸
上，一叢一名。品質最佳的為「正岩茶」，產於慧苑坑、
牛欄坑和大坑口。產於九曲溪一帶的，稱「半岩茶」或稱
「小岩茶」。產於沿溪兩岸的，叫「洲茶」。四曲至六曲

是岩茶集中產區，五曲有茶洞。岩茶品種繁多，名稱也雅俗共賞，有上百種名茶品系：鐵羅漢、白雞冠、白牡丹、白瑞香、素心蘭、金鑰匙、不知春、醉海棠、不見天、半天嬌、水金龜、水仙、奇蘭、肉桂、鐵觀音、梅占、雪梨、黃龍、佛手、瓜子金、過山龍和醉貴妃等。岩茶品種以品質的高低分為名叢、單叢、奇種和名種四類。武夷岩茶品質超群，其茶香具有名品綠茶之清香淡雅、奇種茶之芳香、水仙茶之深幽典雅。岩茶久貯不變，性和不寒，湯色金黃，清澈明亮，沖泡數次茶香不減，既無綠茶之澀，也無紅茶之苦，品茗之後，齒頰間留下一縷幽香和韻味。

(二)武夷四大名茶

1.**大紅袍** 大紅袍居岩茶名叢之首，其採製歷史已有三百五六十年。大紅袍茶樹生長在武夷山的天心岩九龍窠，現有「大紅袍」摩崖石刻標誌，其他幾處在天遊岩、珠簾洞和北斗峰。現今武夷山上歷史上留下的「大紅袍」僅4株，樹齡已達340多年，雇有專人護理，每年只在春季採摘一次。

大紅袍名稱的由來有多種歷史傳說。一是大紅袍春芽萌芽的嫩梢芽葉，呈紫紅色。二是崇安有一縣令，久病不

124

癒。武夷天心和尚敬獻此茶，飲後病體痊癒。縣令為感念此茶治病之功，親臨九龍窠茶崖，將身披紅袍加蓋在茶樹上，並焚香禮拜，因此得名。三是此茶入貢朝廷，得到皇帝賞識，因而命名「大紅袍」。

大紅袍有許多神話傳說。其一，大紅袍茶樹長在懸崖絕壁上，人莫能登。每年採茶時，寺僧以果為餌馴山猴採之。其二，大紅袍樹高十丈，葉大如掌，生峭壁上，風吹葉墮，寺僧拾製為茶，能治百病。其三，此茶樹為神仙所植，寺僧每年元旦焚香，虔誠禮拜，泡少許供佛前，茶能自顧，有竊之者，立即腹痛，非棄之勿能癒。蓋以為神人所栽，凡人不能先嘗也。其四，「大紅袍」茶樹受過皇封，御賜其名，當地縣令每年春季皆親臨茶樹，將身披紅袍脫下蓋在茶樹上，然後頂禮膜拜，在香煙繚繞中，眾人齊聲高喊：「茶發芽！茶發芽！」待紅袍揭下後，茶樹果然發芽，茶芽紅艷如染。

1981 年市茶葉研究所獲得大紅袍無性繁殖育苗和異地栽種（在武夷山自然條件下）成功後，大紅袍產量和質量有了較大發展和提高。其品質特徵：香高悠遠，味醇益清，湯色橙黃，葉底明亮。綠葉紅鑲邊，七泡有餘香。有

人稱讚武夷山美、水美，武夷之山大紅袍茶更美。

2.鐵羅漢　四大名叢之一。《閩產錄異》記載：「鐵羅漢爲武夷宋樹名。」可見，鐵羅漢早在宋代時期就有了名氣，至今近千年歷史。

鐵羅漢有多種傳說。武夷山慧苑寺一僧人叫積慧，專長茶葉採製技藝，他所採製的茶葉清香撲鼻、醇厚甘爽，啜入口中，神清目朗，寺廟四鄰八方的人都喜歡喝他所製的茶葉。他長得黝黑健壯，身體彪大魁梧，像一尊羅漢，鄉親們都稱他「鐵羅漢」。有一天，他在蜂窠坑的岩壁隙間，發現一棵茶樹，那樹冠高大挺拔，枝條粗壯呈灰黃色，芽葉毛絨絨又柔軟如綿，並散發出一股誘人的清香氣。他採下嫩葉帶回寺中製成岩茶，請四鄰鄉親一起品茶。大家問：「這茶叫什麼名字？」他答不上來，只好把經過講出來。大家聽了後認爲，茶樹是他發現的，茶是他製的，此茶就叫「鐵羅漢」吧！

另一傳說是閩南惠安縣有個叫施大成的商人，在19世紀中葉經營岩茶，以「鐵羅漢」最爲名貴，集泉茶莊掛上的茶號「鐵羅漢」，招引了顧客慕名而來。

3.水金龜　水金龜是武夷山四大名叢之一。這棵茶樹

原植於天心岩杜葛寨下的峰巒岩隙間，按佛門規約乃屬天心寺所有。由於暴雨，這棵茶樹被洪水沖至蘭谷岩牛欄坑邊上，被磊石寺僧人發現後予以扶植，業爲所有。但後來天心寺與磊石寺爲這株茶樹發生糾紛訴訟，經判決歸磊石寺所有，此茶也稱爲「官司茶」。

「水金龜」的美名有一個奇妙的傳說。有一天武夷山落下暴雨，凶猛的洪水淹沒沖毀了兩岸不少的山莊、田野，弄得山裏人驚惶不安。暴雨停後，磊石寺的一位方丈出門巡山，發現山頂上有一團綠蓬蓬的東西隱隱約約地在蠕動。方丈到水坑邊一看，原來是一棵從山頂上沖下來的茶樹。方丈趕緊回到寺裏，帶領衆和尙走出寺門到牛欄坑，參拜茶樹，禱告天地，保佑茶樹長生不老，世代繁殖。方丈還指定尙每十天半月輪流照管這棵茶樹，尊奉爲神茶。以後這棵茶樹越長越茂盛，綠油油，亮晶晶，陽光一照，更像是個閃閃發光的大金龜。加之生長在澗水邊，大家都稱這棵茶樹爲「水金龜」。

4.白雞冠　白雞冠也是武夷山四大名叢之一。在慧苑岩火焰峰下外鬼洞和武夷山公祠後山的茶樹，芽葉奇特，葉色淡綠，綠中帶白，芽兒彎彎又毛絨絨的，那形態就像

白錦雞頭上的雞冠，故名白雞冠。關於白雞冠茶民間有二則傳說：

河南一位知府帶全家來武夷山遊覽。知府的公子突染腹脹急病，想討茶喝，接連喝了 3 杯，次日清晨病便痊癒，恢復健康。知府問長老：「此茶如此靈驗，叫什麼名字？」長老答曰：「此茶叫『白雞冠』。」知府再問：「為何叫『白雞冠』？」長老就把那年埋白錦雞而長出茶樹的經過從頭至尾講了出來。

有一天，長老在火焰崗茶園鋤草，突然從山崗上傳來一陣鳥的慘痛叫聲，他急忙跑過去驅散山鷹救護了小錦雞。但母雞卻因負傷過重而垂死。長老只好把死母雞埋在茶園裏。第二年春天，埋錦雞地方長出了一棵茶樹，茶葉淺綠帶白色，片片葉子往上向內捲起，形似雞冠。他把這棵茶樹上的葉子採下製成烏龍茶，一經沖泡，滿屋生香，味甘生津。知府聽了以後，為感謝救子之恩，便送 200 兩銀子酬謝。從此，這一故事就流傳於民間。

另一傳說是，武夷山下住著一戶農家夫婦，他帶著禮品和自養的一隻大公雞去為岳父祝壽。當他來到一座山崗時，便把公雞綁在一棵茶樹下。正當歇腳時，突然聽到公

雞「喔喔」的慘痛叫聲，急忙跑過去一看，那公雞雞冠被大蜈蚣咬破重傷，血落在茶樹根上，因流血過多，公雞蹦跳後死亡。他只好在茶樹邊埋下公雞。後來這棵茶樹長得特別快，枝條往上竄，枝葉茂盛，高出周圍茶樹半截多，樹冠上的芽葉也由深綠變成淡白色，芽葉彎曲扭結似雞冠，製成的茶葉色澤米黃呈乳白，湯色橙黃明亮，入口齒頰留香，神清目朗，其功若神，人們就稱這棵茶樹為「白雞冠」。

㈢安溪烏龍茶

1.鐵觀音　清雍正年間，安溪西坪堯陽發現名茶鐵觀音，至今已近 300 年的歷史。鐵觀音的發源地在打石坑和王士讓書軒，鐵觀音茶有兩個民間傳說：一是相傳清雍正三年（1725）前後，安溪西坪松岩村有個茶農叫魏蔭，信奉觀音，每日晨昏，必在觀音佛前敬獻清茶一杯，數十年不輟。一夜，魏蔭夢見在石縫中發現一株茶樹，樹葉茂盛，閃閃發光，芬芳誘人。次日，他循夢中途徑尋覓，果真在觀音石下的荒園中發現一株茶樹，就將這株茶樹挖回種在家中一口破鐵鼎裏，精心培育，適時採製，其品質特異，香韻非凡。魏蔭認為是觀音所賜，移植後又種在鐵鼎

129

裏，就取名爲「鐵觀音」。

鐵觀音的另一傳聞是，在清乾隆元年（1736），安溪西坪南岩村有個仕人叫王士讓，曾築書軒於唐山之麓。王與諸友經常會文於書軒。每於夕陽西墜，徘徊於書軒之旁。一日，見層石荒園有株茶樹異於他種，便移植書軒之圃，悉心培育，採製成品，香氣非凡。乾隆六年，王奉召晉京，以此茶饋贈侍郎方望溪，方轉獻內廷。乾隆帝飲後大悅，以其烏潤結實，沉重似「鐵」，味香形美，猶如「觀音」，賜名爲「鐵觀音」。

鐵觀音原產於安溪西坪鎮，係烏龍茶中之極品。品質特徵：條索緊結沉重，茶湯金黃明亮，香氣馥郁悠長，滋味醇厚甘鮮。1945 年王聯丹茶莊的「泰山峰」牌鐵觀音，在新加坡獲得一等獎金牌。1950 年王炳記的「碧天峰」牌鐵觀音，在暹羅（泰國）獲特等獎。1982 年被商業部評爲國優產品，名列全國首位。同年，國家經委授予安溪茶廠出廠的「鳳山牌」特級鐵觀音金質獎章。

2.黃金桂（黃旦）　原產於安溪虎邱美莊村，是烏龍茶中風格有別於鐵觀音的又一極品。黃金桂是以棪（也稱黃旦）品種茶樹嫩梢製成，因其湯色金黃有奇香似桂花，

故名黃金桂。其品質特徵：條索緊細，色澤潤亮，香氣優雅鮮爽，帶桂花香型，滋味醇細甘鮮，湯色金黃明亮，葉底中央黃綠，邊緣朱紅，柔軟明亮。1982 年被商業部評爲部優產品，1985 年被農牧漁業部和中國茶葉學會評爲中國名茶。

㈣閩北水仙

閩北水仙始於清道光元年（1821），《建甌縣志》（1929 年）有記載：查水仙茶出禾義里，大湖之大坪山，其他有嚴義山，山上有祝仙洞。甌寧縣六大湖，別有葉粗長名水仙者，以味似水仙花故名。水仙茶質美而味厚，果奇香爲諸茶冠。

水仙產地不同，命名也有不同。閩北產區用水仙種，按閩北烏龍茶採製技術加工成的條形烏龍茶，稱爲閩北水仙。其品質特徵：條索緊結沉重，葉端扭曲，色澤油潤暗沙綠，呈蜻蜓頭，青蛙腿狀；香氣濃郁，具蘭花清香，滋味醇厚回甘，湯色清澈橙黃，葉底厚軟黃亮，葉緣朱砂紅邊或紅亮。

早在宣統二年（1910），南洋勸業會進行第一次茶葉評比，金圃、泉圃、同芳星諸號，均獲優獎；1914 年又參

加巴拿馬賽會，詹全圃得一等獎，楊端圃、李泉豐得二等獎；1982 年，在長沙舉行的全國名茶評比會上，獲商業部銀獎。

(五)閩南水仙

水仙品種原產於閩北，清代道光年間引到永春，仿照武夷岩茶製法加工。以後水仙品種種植面積逐年擴大，製茶方法吸取了閩北烏龍茶和閩南烏龍茶加工工藝之長，融合創新，形成了獨特工藝，使水仙茶更耐沖泡，蘭花香味更顯，湯色更爲黃亮。閩南的十幾個縣、市也相繼種植水仙品種，都以永春水仙製法加工成烏龍茶。鑒於水仙茶已在閩南廣泛種植加工，統稱爲閩南水仙，永春成爲閩南水仙的發源地。

閩南水仙品質特徵：條索緊結壯實，色澤砂綠油潤間蜜黃；香氣清高幽長，具蘭花香，湯色清澈橙黃，滋味甘醇鮮爽，葉底黃亮，肥厚勻整，連泡多次，香氣仍溢於杯外，甘味久存。

閩南水仙多次榮獲福建省優質產品和名茶稱號，1982 年和 1986 年兩次被評爲商業部優質產品，1986 年和 1989 年均被評爲輕工業部優質產品，1988 年榮獲首屆中國食品

第三章　各地茶區名山與名茶

博覽會金獎，1995 年榮獲第二屆中國農業博覽會金獎。

㈥**武夷肉桂**

肉桂，又名玉桂。《崇安縣新志》有所記載：肉桂茶樹最早發現於武夷山慧苑岩。另說原產武夷馬振峰上，爲武夷名叢之一，早在清朝已負盛名。清代蔣衡《茶歌》中，對肉桂的獨特的品質特徵有很高的評價，指出其香極辛銳，具有強烈的刺激感。

現今肉桂茶種植與加工，已擴展至水簾洞、三仰峰、馬頭岩、桂林岩、天遊岩、曬布岩、響聲岩、百花莊、竹窠、九龍窠和九曲溪畔，茶園面積增至 100 多公頃。肉桂品質特徵：外形條索勻整，緊結捲曲，色澤褐綠，油潤有光，部分葉背有青蛙皮狀小白點；湯色橙黃清澈。香氣辛銳持久，桂皮香明顯。滋味醇厚回甘。葉底黃亮，紅點鮮明，呈綠葉紅鑲邊。

㈦**漳平水仙茶餅**

原產於漳平市雙洋鎮中村，後發展到漳平市各地。水仙茶餅，又名「紙包茶」，係用水仙品種茶樹鮮葉，按閩北水仙加工工藝並經木模壓造而成的一種方餅形的烏龍茶。

漳平水仙茶餅品質特徵：外形見方扁平，色澤烏褐油潤，湯色深褐似茶油，滋味醇厚，香氣清高，葉底黃亮顯紅邊，1981 年以來先後 6 次獲得省優獎，被列為福建省名茶之一，1995 年榮獲第二屆中國農業博覽會金質獎。

㈧ 白芽奇蘭

白芽奇蘭是烏龍茶珍稀品種。主要產區在大芹山一帶。大芹山雄峙東南，海拔 1544 米，山勢蜿蜒，溪澗如網，植被茂盛，茶樹生長良好。

白芽奇蘭是平和縣的傳統名茶。相傳於清乾隆年間（1736~1795 年），在崎嶺鄉彭溪村「水井」邊長出一株奇特的茶樹，因茶芽呈白綠色，製成乾茶品質具有奇特的蘭花香味，故取名為白芽奇蘭。進入 20 世紀 80 年代中期，白芽奇蘭在平和縣有了較大發展。

白芽奇蘭品質特徵：外形緊結勻整，色澤翠綠油潤，香氣清高雋永，顯蘭花香，滋味醇厚、鮮爽回甘，湯色清澈杏黃，葉底紅綠相映，沖泡五六次後仍有香味。1986 年首次獲福建省名茶稱號，在以後的評選中連續多年獲省名茶稱號，1993 年第二屆中國專利新技術新產品博覽會上榮獲金獎，1997 年獲意大利國際博覽會金獎。

㈨永春佛手

清康熙四十三年（1704），永春縣達埔獅峰引進安溪金榜佛手開始種植加工。永春地處戴雲山東南，境內林木蒼翠，冬無嚴寒，夏無酷暑，四季如春，土壤肥沃，雨量充沛，自然條件優越，適宜茶樹生長。

永春佛手是烏龍茶中獨具風味的一種名茶，其品質特徵：條索緊結捲曲，似蜻蜓頭，肥壯重實，色澤沙綠油潤，香氣馥郁幽長，似香櫞香，湯色金黃明亮，滋味醇厚甜鮮回甘，葉底黃亮肥厚勻整。永春佛手多次評為省優質產品和省名茶，1985 年被評為農牧漁業部優質產品，1986年被評為商業部優質產品，1988 年獲首屆中國食品博覽會金獎，1989 年被評為農業部和輕工業部優質產品，1995 年獲第二屆中國農業博覽會金獎，1997 年被認定為第三屆中國農業博覽會名牌產品。

㈩白毫銀針

白毫銀針屬輕發酵的白茶類，最早產於福鼎。福鼎位於閩浙交界，依群山，面東海，引甌越，對台澎。山川秀美，風景名勝眾多，太姥山乃國家重點旅遊勝地。太姥山融山、海、川和人文景觀為一體，以峰險、石奇、洞幽、

霧幻四大特色及雲海、日出等景觀著稱於世。這裏山海相
濟，氣候溫和，茗中名品大白茶就產於名山太姥山。

　　現今白毫銀針的茶芽均採自福鼎大白茶或政和大白茶
良種茶樹，福鼎和政和兩地盛產白毫銀針，其芽頭肥壯，
滿披白毫，挺直如針，色白似銀。福鼎所產茶芽茸毛厚，
色白富光澤，湯色淺杏黃，味清鮮爽口。政和所產，湯色
醇厚，香氣清芬。白毫銀針性寒冷，有退熱祛暑解毒之
功，在華北被視爲治療麻疹的良藥。1982 年被商業部評爲
全國名茶，在 30 種名茶中排列第二。

三、其他名茶

　　仙岩雪峰茶　產於柘榮縣茶業局茶技站茶葉試驗場，
係 1991 年研製成功的新名茶。品質特徵：外形毫鋒挺秀，
湯色淺綠，香氣馥郁持久，滋味鮮醇爽口，葉底嫩綠。
1992 年和 1993 年先後獲得省級優質茶和省級名茶稱號。

　　蓮花迎春　產於蓮花山下的清流新墾農場，係 1990 年
研製開發成功的名茶。品質特徵：外形纖細、捲曲緊結，
銀毫遍布，色澤翠綠，香氣清純，滋味醇厚回甘，湯色嫩
綠明亮，葉底嫩綠成朶。1991 年在全省名優茶評比中，獲

省優稱號，1993 年復評又獲省優證書。

葛洪富鋅茶　產於霞浦縣沙江鎮涵江茶場。品質特徵：外形條索勻直，茸毫披露，色澤銀白。香氣青純，滋味鮮濃回甘，湯色清澈明亮，葉底嫩綠勻亮。經化驗含鋅量較高。1995 年獲第二屆中國農業博覽會金獎。

天山迎春綠　產於寧德市。品質特徵：外形勻扁挺直，重實整齊，形似「一葉扁舟」，色澤翠綠。香高持久，熟板栗香濃，味醇厚回甘，湯色清亮，葉底嫩黃勻整。1995 年獲第二屆中國農業博覽會金獎。

天山銀芽　產於寧德市。品質特徵：色澤翠綠，白毫披露鮮亮，條索緊結，呈波浪狀，勻整美觀。嫩香清高，滋味鮮醇，湯色綠亮，葉底芽葉成朵，嫩綠勻亮。1995 年獲第二屆中國農業博覽會金獎。

梅蘭春　產於福州市恩頂茶場。品質特徵：茶條肥壯勻直，色澤翠綠，芽毫顯。清香持久，滋味醇厚，湯色淺綠明亮，葉底嫩綠勻整。1995 年獲第二屆中國農業博覽會銀獎。

雪峰玉露一號　產於福州文武雪峰農場。品質特徵：條緊色潤，湯色橙黃，香氣濃郁，滋味醇爽。1997 年獲第

137

二屆「中茶杯」名優評比二等獎。

政和雁翎茶　產於政和東平農場。品質特徵：外形扁平，直似雁翎狀，色澤翠綠，茶條勻齊，滿披白毫。香氣清雅有熟板栗香，滋味甘厚純正，湯色碧綠明亮，葉底嫩綠勻齊。1997 年第二屆「中茶杯」名優茶評比中，獲二等獎。

武夷水仙　產於武夷山市。品質特徵：外形肥壯、緊結，色澤青褐。內質香氣濃郁，滋味醇厚鮮爽，湯色橙明亮，葉底軟亮，紅邊顯。1999 年第三屆「中茶杯」名優茶評比中，榮獲特等獎。

武夷金眉　產於武夷山市。品質特徵：外形細緊挺直似松針，色澤嫩綠。內質香氣純正，滋味醇厚，湯色黃亮，葉底黃勻。1999 年第三屆「中茶杯」名優茶評比中，榮獲二等獎。

翠綠芽　產於福安市。品質特徵：外形扁平，色澤翠綠。內質具有玫瑰香，滋味濃爽，湯色黃綠，葉底黃亮。1999 年國際文化名茶評比中，獲銀質獎。

第四節　山東

　　山東東部呈半島形勢，膠東低山丘陵，是山東半島的主體，廣谷低丘。膠東名山有琅玡山、嶗山、崑崙山。山東絕大部分地區屬暖溫帶半濕潤季風，惟半島東端屬暖溫濕潤季風氣候。

　　山東是中國古代齊魯之邦，孔孟之鄉，又有風景優勝的山泉湖海，有泰山、嶗山、膠東半島沿海等 3 處國家重點風景名勝區，國家重點文物保護單位有 36 處。

　　嶗山臨海而立，氣勢雄偉，像一顆燦爛的明珠鑲嵌在青島市東部的黃海之濱。嶗山主峰海拔 1133 米，是中國內陸 18000 公里海岸上惟一的一座千米以上的山峰，素有「海上名山第一」的美譽。嶗山以其獨具特色的自然風光和豐富多采的人文景觀列為國務院 1982 年首批公布的國家重點風景名勝區，1992 年國家林業部批准嶗山風景區為國家森林公園。

　　嶗山，集山、海、林、泉、澗之勝，融宮、觀、寺、庵之玄，其景觀獨具特色。嶗山林木蒼鬱，花繁草茂，到處生機盎然，更不乏古樹名木。山深處，成片松林恬靜而

幽邃。春天一片翠綠，夏天濃蔭遮天，秋季滿谷金黃，嚴冬則到處玉樹瓊花。風景區內，古樹名木有近 300 株，50 % 以上爲國家一類保護植物。嶗山奇峰有美女峰、羊峰、天門峰等多達 30 餘座；著名怪石如自然碑、八仙石、玉女盆等舉目皆是；著名天然洞穴如白雲洞、明霞洞等 30 餘處。嶗山的名泉勝水也大有特色。嶗山是道教文化的傳播要地。太清宮是嶗山「九宮八觀七十二庵」中歷史悠久、規模最大的一座道院。宮外景觀有「綠樹鳴蟬」、「夜海拾螺」和「太清水月」。尤其「太清水月」更被列爲「嶗山十二名景」之一。嶗山有茶園，並建嶗山茶場，1995 年後還引進了白毫早、龍井 43 等苗木，建成良種茶園。

　　1959 年山東首次進行「南茶北引」，在青島市中山公園建成一塊茶園。1966 年山東又開始「南茶北引」，在日照市東港區秦樓街道雙廟村和汾水鎮安東衛北山引種建成茶園。1968~1981 年是茶葉大發展時期。目前，山東茶葉產地有青島市、膠南市、日照市東港區、五蓮縣、莒南縣和臨沭縣。日照是山東省茶園面積最大的地區。1999 年山東茶園面積 6000 多公頃，其中採摘面積 3000 多公頃。茶葉產量 2850 噸，其中名優茶產量 850 噸。

　　1975 年山東首創第一種名茶——雪青，1984 年後又研製成天沂蒙碧芽、臥龍劍名茶，在農牧漁業部和中國茶葉學會舉辦的名茶評比會上，獲大會表揚茶第一、二名。至 1997 年，全省已有 38 種茶獲省級以上優質茶稱號。全省名優茶絕大多數爲捲曲形名茶，有雪青、雪毫、碧綠和冰綠。扁形名優茶有日照劍毫。針形名優茶有繡針、松針、日照雲針。山東名茶還有沂蒙碧芽、海青峰、膠南春、珠山香茗、龍井、毛峰、銀毫、春毫等。

　　在全國性名優茶評比中獲獎的有：

　　玉芽　產於莒南縣。品質特徵：外形挺直如矛，白毫披露如玉。內質栗香濃郁純正，湯色綠亮，滋味鮮醇爽口，葉底嫩綠完整。獲 1995 年第二屆中國農業博覽會名優茶評比金獎。

　　松針茶　產於莒南縣。品質特徵：外形舒展挺直似矛，色澤翠綠。嫩香持久，湯色嫩綠明亮，滋味鮮爽醇和，葉底嫩綠鮮活。獲 1995 年第二屆中國農業博覽會名優茶評比金獎。

　　浮來青　產於莒南縣。品質特徵：條索細緊捲曲，色澤翠綠，茸毛顯露。湯色嫩綠清澈，栗香高長，滋味鮮醇

爽口,葉底嫩勻。獲 1995 年第二屆中國農業博覽會名優茶評比金獎。1999 年榮獲第三屆「中茶杯」一等獎。

雪芽　產於莒南縣。品質特徵:條索緊結,色澤翠綠。嫩香高長,滋味濃醇,回味甘甜。榮獲 1995 年第二屆中國農業博覽會名優茶評比銀獎。

翠芽　產於莒南縣洙邊鎮。品質特徵:外形細緊捲曲,翠綠鮮活油潤。香氣高鮮有栗香,滋味醇厚甘爽,湯色綠明清澈,葉底細嫩成朵,嫩綠明亮。榮獲 1999 年第三屆「中茶杯」名優茶評比二等獎。

九坊回春　產於莒南縣演馬鄉。品質特徵:外形細緊捲曲,色澤翠綠,油潤多毫。內質香氣清高,滋味鮮醇甘爽,湯色嫩綠,清澈明亮,葉底細嫩成朵,嫩綠明亮。榮獲第三屆「中茶杯」名優茶評比二等獎。

玉山春芽　產於臨沭縣。品質特徵:外形捲曲成螺,白毫顯露,色澤嫩綠隱翠。內質香氣清高持久,滋味醇厚清爽,湯色清澈明亮,葉底嫩勻鮮活。榮獲 1999 年第三屆「中茶杯」名優茶評比二等獎。

東山龍井　產於莒南縣。品質特徵:外形扁平挺直,色澤翠綠。內質香氣嫩香持久,滋味鮮爽,湯色嫩綠明

亮，葉底嫩勻。榮獲 1999 年第三屆「中茶杯」名優茶評比
二等獎。

膠南春　產於膠南市。品質特徵：外形條索捲曲，白
毫如雪。內質清香持久，滋味鮮濃爽口，湯色亮綠清澈，
葉底嫩綠勻亮。在 1999 年第三屆「中茶杯」名優茶評比會
上，評為優質茶。

演馬碧雪　產於莒南縣演馬鄉。品質特徵：外形扁平
挺直，色澤翠綠油潤。內質香氣高鮮有栗香，滋味鮮醇甘
爽，湯色嫩綠清澈明亮，葉底全芽肥嫩明亮。在 1999 年第
三屆「中茶杯」名優茶評比會上，評為優質茶。

莒州青　產於莒南縣。品質特徵：外形劍形光潤，色
澤翠綠，白毫顯露。內質香高味醇，湯色清澈明亮。榮獲
1999 年國際文化名茶銀獎。

第五節　上海

　　位於上海市郊古城松江北部的佘山，是著名的「松郡
九峰」之一，為上海佘山國家森林公園。佘山分東西兩
山，東佘山海拔 74 米，以豐富的動植物資源與自然景觀著
稱。西佘山海拔 82 米，則是人文與自然景觀並勝。佘山海

拔不高，但由於其處於大平原上，就顯得挺拔鍾秀，成爲上海大都市的名山。

東佘山香樟、毛竹等樹木遮天蔽日，一片綠意。山上還有森林浴場、鹿苑、竹藝術館、太極步道、旱地雪橇等，使遊人飽嘗森林的快樂。西佘山除了美麗的自然風光與蔥鬱的綠樹翠竹外，還有秀道者塔、佘山天文台和佘山聖母院等一些著名歷史人文景觀。佘山是上海歷史文化的發祥地，是上海僅有的自然山林勝地，是上海惟一的國家級旅遊度假區。

西佘山腳下有 2 公頃茶園。據《松江縣志》記載，明清時佘山就種植過茶樹。20 世紀 50 年代佘山再次種茶，1970 年重建茶場，炒製龍井茶，取名上海龍井，年產量近 500 千克。由於茶樹品種來自杭州西湖龍井茶區良種，加之加工技術精湛，上海龍井頗具西湖龍井風格，品質優異。因產量少，上海龍井很珍貴。

第六節　安徽

一、名山景觀

安徽山地和丘陵分別占31％和29％。東部有張八嶺，海拔約 200 米，皖西大別山是革命老區，霍山主峰白馬尖 1774 米，潛山西北的天柱山古稱皖山，漢武帝南巡天柱曾封爲南岳。皖南山地有黃山、九華山、天目山等高峰聳立，黃山蓮花峰 1873 米，爲本省最高峰，黃山光明頂 1841 米，爲名山勝地。

安徽山明水秀，多名山名勝，全省有 15 處國家重點文物保護單位。皖南黃山、九華山，江北大別山中的天柱山、霍山餘脈琅琊山及道敎、風景名山齊雲山 5 處風景區，都在全國重點風景名勝區之列。

(一)黃山

唐以前稱黟山。唐天寶六年（747），唐玄宗據《周書異記》中記載的軒轅黃帝在黟山煉丹修身得道升天的傳說，下令改稱黃山。黃山總面積約 1200 平方公里，風景名勝精華部分 154 平方公里。黃山被世人稱爲「天下第一奇

山」、「人間仙境」，以獨特的峰林地貌構成奇、偉、險、幻的奇觀，以怪石、奇松、溫泉、雲海「四絕」著稱於世。明代旅行家徐霞客遊覽黃山後盛讚：「薄海內外，無如徽之黃山。登黃山，天下無山，觀止矣！」後人將此話演繹成「五岳歸來不看山，黃山歸來不看岳」，成為數百年來讚美黃山的名句。

黃山有無數座形態各異、險峻奇特的山峰。海拔 1000米以上的高峰有 77 座，其中蓮花峰最高，光明頂次之，煉丹峰 1827 米，居第三。石門峰 1823 米，天都峰 1810 米，分別居第四、第五。這幾座大峰雄踞全山中央，被稱為黃山主峰，其餘各峰分布在主峰周圍 154 平方公里範圍內，星羅棋布，一片峰的海洋。

黃山松之所以以「奇」著稱於世，首先在於它造型奇特，樹冠扁平，頂部平整如刀削一般，樹幹曲折遒勁，形象生動，黃山松其生長環境獨特，根部不著寸土，寄生於石，松針短而粗密，顏色蒼翠，生機勃勃，富有旺盛的生命力，在千米高峰上挺胸而立，並延續後代；怪石遍布於黃山萬壑之間，已經命名的怪石有 150 處。黃山怪石或像人物，或似飛禽走獸，有的與奇松結合，形成獨特的景

觀，最著名的有「猴子觀海」、「松鼠跳天都」、「仙人
曬靴」、「夢筆生花」和「關公擋曹」等；黃山自古雲成
海，黃山的雲海分爲天海、東海、西海、南海和北海，統
稱「五海」。在光明頂、蓮花峰上觀天海，白鵝嶺上觀東
海，排雲頂前觀西海，玉屏樓觀南海，清涼台上觀北海。
郭沫若曾寫詠黃山一詩讚曰：松從岩上出，峰向霧中消。
峭壁苔衣白，雲奔山欲搖。溫泉是黃山「四絕」之一。溫
泉一名「湯泉」，出口在紫石峰南「大好河山」摩崖石刻
之右，夏季最高水溫爲 44℃，冬季最低水溫爲 41℃，正好
用來洗澡。傳說中軒轅黃帝修道煉丹時，曾在溫泉沐浴，
皺紋消除，白髮變黑，返老還童後乘龍升天，故溫泉又別
名「靈泉」。新中國成立初期建了溫泉浴室，1956 年興建
了溫泉游泳池。1979 年鄧小平遊覽黃山之後，興之所至，
題寫了「天下名泉」四字。

　　黃山屬亞熱帶濕潤氣候，是降水量較多的地區，年降
水量達 2400 毫米。雨量充沛氣候濕潤，給植物生長帶來極
爲有利條件。景區內分布植物 1450 種，被譽爲中國南方的
天然植物園。茶對黃山也情有獨鍾，黃山市三區四縣無不
產茶，品種繁多，盛產名茶，黃山毛峰、太平猴魁、歙縣

大方、紫霞蓮蕊、綠牡丹和祁門紅茶盛譽於世。

　　壯麗的黃山風光孕育了燦爛的黃山文化。從軒轅黃帝來黃山煉丹，經八甲子丹成而乘龍升天的傳說中可見其宗教痕跡。黃山的軒轅峰、浮丘峰、容成峰、道人峰、煉丹峰等山峰的命名也與道教有關。黃山佛教也有鼎盛期，歷史上有慈光閣，現今翠微寺重開山門。

　　1988年，中國教科文組織全國委員會向聯合國提交報告，要求將黃山列入「世界遺產名錄」，並附有「中國黃山」介紹材料。1990年12月16日，在澳大利亞召開的聯合國世界遺產委員會全委會上一致通過：中國黃山以世界文化遺產和自然遺產的雙重身分被列入「世界遺產名錄」。

㈡九華山

　　素有「蓮花佛國」之稱的九華山位於長江中下游南岸，安徽省青陽縣境內。《九華山志》記載：「九華山脈黃山來，九十九峰蓮花胎。」中國四大佛山之一的九華山的菩薩不僅有來龍去脈，而且還有肉身作證。唐開元年間，朝鮮半島上的新羅國王子金喬覺不戀皇位渡海來到中國，最後選擇「天河掛綠水，繡出九芙蓉」的九華山。他

在一個岩洞中苦修 3 年，每天僅以山裏一種塊莖植物黃精果腹，山野眾人爲之感動，鄉紳諸葛節等捐資爲金喬覺建了一座寺廟。金喬覺於公元 781 年圓寂，因其生前逝後各種瑞相酷似佛經中描述的地藏菩薩，僧眾認定他是地藏菩薩現身於世，於是建肉身培陵供奉，並闢九華山爲地薩菩薩道場。

九華山與黃山同脈，黃山以山水著稱，九華以人文見長。原有寺廟近百座，佛像 6000 餘尊，香火甲天下。後雖屢經興廢，但現今仍有 80 多處寺院散布於天街、閔園及險峰峭壁之上。百歲宮、祇園寺、化城寺中，還有全國寺院中少有的宮殿式建築，氣勢非凡。九華山文物沉澱深厚，現存文物 2000 多件，其中貝葉眞經、大藏經、血經及明清兩代皇帝御批的歷代名家字畫等近百件文物尤爲珍貴。

九華山是山岳型國家重點風景名勝之一，它區別於黃山的雄奇、廬山的峭拔、泰山的壯偉，而獨以山靈、水秀、林深、人稀、物奇，博得古今中外的盛譽。自然景觀和人文景觀主要集中於九華街至天台 12 平方公里境內，寺廟林立，峰巒疊翠，怪石嵯峨，古木參天，花草繁茂，溪流瀑布，雲海日出，田園山莊，風光旖旎。冬季九華山如

遇一場大雪，滿山玉樹冰花，皚皚雪峰與瓊樓玉宇交相輝映，宛如進入「琉璃世界」。

九華山獨特的寺廟建築與秀麗的自然景觀融為一體，成為國務院首批界定的中國 42 個佛教名山之一。

㈢太極洞

廣德縣太極洞風景區，係中國旅遊勝地四十佳之一。太極洞歷史悠久，明朝文學家馮夢龍在其名著《警世通言》中譽為「天下四絕」之一。《中國石林》一書稱「桂林山水，廣德石洞」，太極洞總面積有 14 萬平方米，洞深5400 餘米，洞中行舟 750 米，大小景觀 500 多處，具有「險峻、壯觀、絢麗、神奇」的景觀特色，洞外景色如畫，長樂湖、硯池湖相依在群山之中，一派湖光山色，別有情趣。

㈣大別山

大別山地處皖、鄂、豫 3 省，主峰白馬尖位於安徽省霍山縣，海拔 1774 米。安徽境內大別山區包括金寨、霍山、岳西 3 縣全境和舒城、六安、桐城、潛山、太湖、宿松、廬江等縣、市的一部分。大別山區處於亞熱帶和暖溫帶的過渡地帶，為北亞熱帶季風氣候特徵，是日照最多的

山系。茶樹主要分布在 500～1000 米山坡上，森林覆蓋率
達 50 ％左右。茶區土層深厚，有機質豐富，降水充沛，茶
樹生態環境優越，自古就產名茶。唐代陸羽所著《茶經》
中就有記述：「淮南，以光州上，義陽郡、舒州次，壽州
下，蘄州、黃州又下。」至宋代，全國設有 13 個賣茶山
場，大別山區就有 5 個之多。由於產茶歷史悠久，加之獨
特精細的加工技藝，早就生產出全國的歷史名茶六安瓜
片、霍山黃芽，以及黃大茶、綠大茶。

二、主要名茶

　　1999 年安徽省茶園面積 11.10 萬公頃，居全國第五
位；採摘面積 9.31 萬公頃，居全國第五位。全省茶葉產量
48920 噸，其中紅茶 3112 噸，綠茶 44055 噸，其他茶 1753
噸。安徽茶葉產量居全國第七位，其中綠茶產量居第五
位。

　　安徽茶區主要分布在黃山及其支脈九華山周圍，茶園
面積及產量約占全省 50 ％；其次是大別山區。安徽歷史上
就盛產名茶，現今名茶很多，知名度也很高。全省名茶可
分爲四大類；以黃山毛峰爲代表的毛峰類；以老竹大方爲

首的大方類；三是毛尖類，如黃花雲尖、涇縣特尖；四是
炒青類，如金山時雨。

安徽名優茶品質在全國有知名度。1999 年優茶產量
1.25 萬噸，產值 5 億元。名茶產量占全省茶葉總產量的
25.56 ％。在 1995 年第二屆中國農業博覽會上，安徽有 11
種名茶獲得金獎；1997 年第二屆「中茶杯」全國名優茶評
比中，安徽有 2 種名茶獲特等獎，3 種名茶獲一等獎，1 種
名優茶獲二等獎；1999 年第三屆「中茶杯」全國名優茶評
比中，安徽有 4 種名茶獲一等獎，一種茶獲優質獎；1999
國際文化名茶評比中，安徽有 2 種名茶獲金質獎。

安徽名茶有黃山毛峰、太平猴魁、六安瓜片、湧溪火
青、休寧松蘿、老竹大方、敬亭綠雪、瑞草魁、九華毛
峰、舒城蘭花、天柱劍毫、祁門紅茶、霍山黃芽、天竺春
毫、黃石溪毛峰和黃山綠牡丹等。

第二屆全國農博會名優茶評比中獲金獎的有九山翠
芽、長香思、橫龍翠眉、黃山翠蘭、皖西早花、六安碧
毫、桃園春毫、雲霧雀舌、愛民翠尖、月芽和齊山翠眉。

獲第二屆「中茶杯」名優茶評比特等獎的有綠香蘭、
黃山白雪；獲一等獎的有香山雲尖、山坡蘭香、白雪霧

毫；獲二等獎的有涇川一品；獲第三屆「中茶杯」名優茶評比一等獎的有都督翠茗、六安龍芽、太平猴魁、錦上添花。獲優質獎的有仙寓神劍；獲 1999 國際文化名茶金獎的有瑞草魁、翠微茶。

㈠黃山毛峰

黃山產茶歷史悠久，早在明朝中葉黃山茶就有名氣。明代許次舒《茶疏》一書中，就有記述：「天下名山，必產靈草，江南地暖，故獨宜茶。……若歙之松蘿，吳之虎丘，錢塘之龍井，香氣濃郁，並可雁行，與岕頡頏，往郭次甫亟稱黃山。」《徽州府志》中也有記載：黃山產茶始於宋之嘉祐 (1056~1063)，興於明之隆慶 (1567~1572)。

黃山毛峰有個民間傳說。說黃山有個叫蘿香的茶姑娘，被人稱為深山的鳳凰，遠近慕名求婚者很多，蘿香用「以茶擇婿」妙計來應付。吉日，求婚者登上門來，蘿香為每個求婚者沏上一杯香茶，跪地祈禱神靈保佑自己的精靈化作茶寶，誰的茶杯中映出蘿香的身影，蘿香就擇誰為夫婿。隨後，大家取下杯蓋，惟有與她悄悄相愛的砍柴青年石勇的杯口上浮起團團祥霧，散發出陣陣白蘭花香，清澈淡黃的茶湯映出蘿香倩影，知縣的公子氣惱而去，與知

縣謀計要奪取石勇的茶寶奉獻皇上，以換得升官發財並搶占蘿香。知縣不知茶寶要有山泉才能顯映出蘿香倩影的奧妙，闖下欺君大罪而丟掉腦袋。石勇被知縣收監嚴刑拷打而死亡，被拋屍於山坳。蘿香知道後請求鄉親們將石勇的屍體移置在山泉邊的茶樹下，她以淚和血滲入山泉水來澆灌茶樹，感動天神催萌新芽嫩葉，幫助蘿香製出新的茶寶，醫治石勇死而復活，最終有情人終成眷屬。黃山茶區姑娘珍視茶寶為愛情的信物。這個民間傳說伴同茶寶——黃山毛峰一起流傳至今。

歙縣生產的毛峰被取名為黃山毛峰，當歸功於上文的謝靜和。光緒元年謝靜和進入上海茶葉市場。隨即批量購進歙縣黃山生產的毛峰。在市場銷售中體會到名茶冠以地名而暢銷，就打出了「黃山毛峰」招牌，其內質屬同類名茶中的佼佼者，又有名山響亮的招牌，很快就暢銷市場，獲利倍增。黃山毛峰招牌就由此而來。

特級黃山毛峰，主產於黃山風景區的桃花峰、紫雲峰、雲谷寺、松谷庵、慈光閣一帶。1～3級黃山毛峰的主產地在黃山山麓的湯口、崗村、楊村、芳村。附近的浮溪、洽舍、焦村也產毛峰。茶園分布在海拔 700～900 米的

山塢中，森林茂密，溪澗遍布，氣候溫和，雨量充沛。土壤屬山地黃壤，土層深厚，質地疏鬆，含有豐富的有機質。優越的生態環境，適應茶樹生長，爲黃山毛峰獨特的品質風格形成提供了良好的自然條件。現在黃山毛峰生產已擴展至黃山市的休寧、祁門、黟縣和周邊的石台、績溪、旌德及寧國等縣、市。

黃山毛峰爲中國毛峰之極品，其品質特徵：外形似雀舌，勻齊壯實，鋒顯毫露，色如象牙，魚葉金黃；內質香氣清高，湯色清澈，滋味鮮濃，醇厚甘甜，葉底嫩黃，肥壯成朵。1982 年，黃山毛峰獲商業部部優產品稱號；1983年被外經貿部授予品質優良榮譽證書；1988 年獲首屆中國食品博覽會銀獎。

(二)**太平猴魁**

太平猴魁，產於太平縣（今黃山市黃山區）的湘潭鄉猴坑、猴村、猴崗一帶高山之中。太平猴魁的由來有民間傳說。從前，黃山有一對白毛老猴來太平的獅子山尋找走失的小猴，因尋子心急，又長途跋涉勞累過度病倒在山上，幸遇上山採野茶和挖藥材的王老二發現，他抱猴回家餵藥急救。幾天後，這對白毛老猴轉危爲安。這對老猴爲

拜謝王老二救命之恩，便棲居下來。當地群猴也不再攀折
糟蹋王老二家待收的玉米，還在採茶季節同這對老猴，跳
上茶樹幫王老二採茶。茶商聞訊趕來爭購茶葉，都叫這一
帶所產茶葉為「猴茶」，因外形美內質優品質拔尖，也叫
尖茶。其中以王老二加工的茶葉品質超群，為猴茶之魁，
故名「猴魁」，也叫魁尖。

　　猴魁創製於清光緒後期（1900~1905 年），當年南京
江南春茶莊派人來到猴坑，在收購的茶葉中揀出尖茶中幼
嫩芽葉作為新的花色，運回南京高價銷售。猴坑茶農王魁
成（又名王老二）受到啟發，選用柿大茶品種茶樹的壯嫩
芽葉，精心加工焙製成功。茶商劉敬之收購後，用錫罐裝
運在南京以「猴魁」名出售，大受消費者歡迎。

　　猴魁產地在黃山山脈，林木蒼鬱，溪水縱橫，常年雲
霧繚繞，受漫射光照時間長，晝夜溫差大，形成了芽頭肥
壯，嫩葉背捲特點，為猴魁的獨特風格創造了優越的自然
條件。太平猴魁品質特徵：外形魁偉，挺直重實，遍身白
毫，多而不顯，色澤蒼綠；內質湯色碧綠，香氣高爽，帶
蘭花香，味鮮醇厚，回味甘甜，葉底嫩勻。1912 年太平猴
魁在南京南洋勸業場展出，獲特等獎；1915 年在巴拿馬國

際博覽會上獲一等金質獎章和獎狀；1916 年在江蘇省商品
展賽上，榮獲一等獎；1982 年和 1986 年，在長沙和福州的
全國名茶評比中，均獲名茶稱號；1988 年，在首屆中國食
品博覽會上，榮獲金獎。

㈢六安瓜片

　　六安瓜片產於金寨縣齊雲山一帶，方圓五六十里。這
一帶當年行政屬六安縣管轄，故稱六安瓜片，也叫齊雲瓜
片。六安瓜片的史源有多種傳說。六安州一茶行的茶師，
從收購的上等綠大茶中撿出嫩葉，不用老葉和茶梗製成新
茶銷售賣得好價。此後，許多茶行也紛紛仿製，茶農試製
也獲成功，獲消費者歡迎。這種茶葉如葵花子，遂稱「瓜
子片」，以後順口就叫瓜片。六安瓜片是全國名茶中惟一
用單片，不含芽頭和茶梗製成的名茶。

　　六安瓜片分布在六安（後撤縣並入六安市）、金寨、
霍山三縣毗鄰山區，又分為內山瓜片和外山瓜片兩個產
區。內山瓜片產地有金寨縣的響洪甸、鮮花嶺、龔店，六
安縣的黃澗河、雙峰、龍門沖、獨山，霍山縣的諸佛庵一
帶。外山瓜片產地有六安市的石板沖、石婆店、獅子崗、
駱家庵一帶。產量以六安最多，品質以金寨最優。六安瓜

片品質特徵：外形似瓜子形的單片，自然平展，葉緣微翹，色澤寶綠，大小勻齊，不含芽尖、茶梗；香氣清香高爽，滋味鮮醇回甘，湯色清澈透亮，葉底嫩綠明亮。六安瓜片 1982 年和 1986 年，均被評為全國名茶，1986 年被評為省優名茶，1988 年在首屆中國食品博覽會上，榮獲金獎。

㈣九華毛峰

九華山是中國四大佛教聖地之一，位於安徽省南部的青陽縣，被譽為「聖茶」的九華毛峰就產於此山。九華毛峰也有民間傳說。相傳唐末昭宗天復年間(901~904 年)，四川峨眉山有一僧一道，慕地薩菩薩之名，誠心來到九華山之巔的天台山背一石洞修行。他倆不食人間煙火，以黃荊根和野果、野草為食。天長日久，身腫頭昏，只得自尋草藥醫治。一天，發現採回的茶葉煮飲後，有減輕身腫頭昏直至藥到病除的奇效。他倆就經常採集茶葉攤放在溪邊的石塊上曬乾收藏，使久曬茶葉的石塊上留下了斑斑黃跡。後人稱此處為「黃石」；僧道居住過的石洞謂之「道僧洞」；天台山的飛瀑流經石洞旁直瀉而下，匯成一溪，故名「黃石溪」。此地生產的毛峰茶為九華毛峰之極品，為

懷念僧道傳授用茶治病之無量功德，故有稱「黃石溪毛峰」。

　　九華山產茶歷史悠久。《青陽縣志》記載：「九華山為仙山佛地，竹、卉、魚、禽間為他方所未有。……所產金地源茶，為金地藏自西域攜來者，今傳梗空筒者是，茗（閩）地源茶，根株頗碩，生於陰谷，春夏之交，方發萌，莖條雖長，旗槍不展，乍紫乍綠，天聖初，邵守李虛己、太史梅詢試之，以為建溪顧渚不及也。」南宋周必大所著《九華山錄》記述：「至化城寺，……謁金地藏塔，……僧祖英獨居塔院，獻土產茶，味敵北苑。」北苑茶指福建建州（今建陽市）的名茶，周必大以此來盛讚九華山茶。

　　九華毛峰產區九華山脈，主峰十王峰海拔 1342 米，千米以上高峰還有 14 座。山間多奇峰、怪石、山泉、瀑布，層巒疊嶂，林木茂密，竹海連綿。九華毛峰主要產地除九華山外，還包括九華山區的柯村、社村、廟前、朱備、陵陽一帶。九華山氣候溫和，降水充沛，土層深厚肥沃，透水性好，茶園多分布在 500～700 米的高山峽谷之中，生態環境良好。

　　九華毛峰品質特徵：外形條索稍曲，勻齊顯毫，色澤綠潤稍泛黃，香氣高長，火功飽滿，湯色綠黃明亮，滋味鮮醇回甘，葉底柔軟勻亮成朵。被譽爲九華毛峰極品的黃石溪毛峰，分爲上、中、下 3 等。其外形細嫩勻整，葉色嫩綠微黃，茸毫披露。內質清香高爽，滋味鮮醇，回味生甜，湯色碧綠明淨，葉底柔嫩鮮綠；九華毛峰分一、二、三級。其外形條索緊結勻整，色澤翠綠，白毫顯露。內質香高味醇，湯色黃綠明亮，葉底鮮綠厚實。九華毛峰 1986 年被評爲省優食品，1987 年被評爲安徽省級名茶。

㈤敬亭綠雪

　　敬亭綠雪產於宣城（今宣州市）城北的敬亭山，屬黃山、華山支脈。山上古有敬亭，蒼松翠竹千岩萬壑，雲蒸霞蔚，是皖南的名勝。唐代詩人李白《獨坐敬亭山》詩曰：「衆鳥高飛盡，孤雲獨去閒，相看兩不厭，只有敬亭山。」清代陸廷燦《續茶經》中引見《隨見錄》云：「宣城有綠雪芽，亦松蘿一類，又有翠屏等名色。」《宣城縣志・光緒本卷六》記載：「松蘿處處皆有，味苦而薄，然所用甚廣，敬亭綠雪茶，最爲高品。」

　　敬亭綠雪民間傳說爲：清朝年間，有一位心靈手巧的

姑娘叫綠雪,每年都來敬亭山採茶。在巨岩石澗和奇花異草所遮蔽的茶園內,一葉一朵地細心採摘,帶回家精心炒製成新茶。這種潛藏了綠雪姑娘靈氣的好茶,沖泡時飄出的馥香襲人,茶杯上雲蒸霧蔚,冉冉上升,浮起團團祥雲,杯中雪花飛落,猶如天女散花。這天女傳說就是綠雪姑娘。後人緬懷綠雪姑娘,將此茶取名為敬亭綠雪。

敬亭綠雪茶失傳多年。從1972年起敬亭山茶場開始恢復生產,1978年通過審評鑒定。郭沫若先生為褒揚敬亭綠雪,曾揮毫題寫茶名。敬亭綠雪1982年和1987年分獲外經貿部和省名茶證書。

敬亭山風景幽雅秀麗,山高280米,兩峰聳立,茶樹生長在這兩峰之間的陰山上,尤以一峰庵一帶石縫中所產之茶品質最佳。這裏生態環境良好,懸崖峭壁,雲霧籠罩,氣候溫和,土質肥沃,茶樹生長旺盛。敬亭綠雪品質特徵:外形似雀舌,挺直飽潤,色澤翠綠,身披白毫。湯色清澈明亮,香氣清鮮持久,滋味醇和爽口,葉底嫩綠成朵。

㈥休寧松蘿

休寧松蘿是歷史名茶,產於休寧縣松蘿山。明朝馮時

《茶錄》記載：「徽郡向無茶，近出松蘿茶最爲時尚。是
茶始比丘大方。大方據虎丘最久，得採製法。其後於徽之
松蘿結庵，採諸山茶於庵焙製，遠邇爭市，價倏翔湧。人
因稱松蘿茶，實非松蘿所產也。」

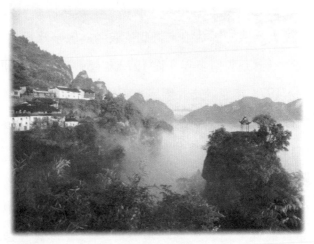

安徽休寧縣城西十五公里齊雲山，道敎聖地，周圍盛產茶（圖片來源：中國－茶的故鄉）

　　松蘿也有民間傳說：明太祖洪武年間（1368~1398
年），松蘿山上有名寺——讓福寺，香火極盛，寺中有僧
人40餘人。朝拜者摩肩接踵，蘇杭一帶官商均有進香者。
明神宗時（1573~1620 年），休寧一帶流行傷寒痢疾。人
們紛紛到讓福寺燒香拜佛，祈求神靈救助。凡到寺裏進香

的人，方丈均賜一包松蘿茶，並面授「普濟之方」：病輕者沸水沖泡頻飲，三五日即癒。病重者，用此茶與生薑、食鹽、粳米炒至焦黃者服或研碎吞服，療效卓著。患者服飲後，很快應癒。從此，讓福寺香火日盛，松蘿茶似靈丹妙藥，名聲大振，蜚聲遐邇。

　　古醫書中常有松蘿茶具有較高藥用價值的記載。《本經逢源》云：「徽州松蘿，專用化食。」吳興錢宋和《慈惠小綸》記述：「病後大便不通，用松蘿茶三錢，米白糖半鐘，先煎滾，入水碗半，用茶葉煎至一碗服之，即通，神效。」《梁氏集驗》云：「治頑瘡不收口，或觸穢不收口，上好松蘿茶一撮，先水漱口，將茶葉嚼爛，敷瘡上一夜，次日揭下，再用好人參細末拌油胭脂塗在瘡上，二三日即癒。」趙公尚編者《中藥大辭典》記載：「松蘿茶產地徽州，功用：消積、滯油膩，消火、下氣、降痰。」今日山東濟南和京津一帶老中醫開藥方，用松蘿茶治高血壓、化食通便，治頑瘡者甚多。一老幹部飲用松蘿茶治好高血壓後，寫下《松蘿茶頌》一詩：「心脾芬芳勝綠金，松蘿奇秀孕奇珍。三杯能解千日醉，還我龍馬好精神。」

　　松蘿山與瑯源山、天寶山、金佛山相望，最高峰海拔

882 米，茶園大多分布在海拔 600～700 米之間，山勢險峻，懸崖峭壁，松蘿交映，連綿數里，風光秀麗，氣候溫和，雨量充沛，土壤肥沃，良好生態環境適宜茶樹生長。

休寧松蘿品質特徵：外形條索緊捲勻壯，色澤綠潤。香氣高爽，滋味濃厚，帶有橄欖香味，湯色綠明，葉底綠嫩。

㈦瑞草魁

瑞草魁產於鴉山，又名鴉山茶，屬歷史名茶。鴉山上有古鴉山寺和鴉山街遺址，鴉山寺為當時鴉山茶創製地。清代寧國縣（今寧國市）張所勉所著《鴉山辨》中記載：「按《一統志》，鴉山產茶舊常如貢，屬建平，故辨之。」郎溪縣古稱建平縣。清代《棗林雜俎》和《清會典》兩書中，都記載建平縣歲貢芽茶二十五斤。《宣城縣志》寫道：「陽坡山下，舊產佳茶，名瑞草魁，一名橫紋」，「水車之東，有象山、獅山、石壁山、雙峰山（古名丫山）產橫紋茶。」現今的瑞草魁，是在 1985~1986 年間在郎溪縣姚村鄉永豐村境內的鴉山所創製。

鴉山為天目山脈一支南北走向的餘脈，海拔 446 米，古樹參天，林蒼竹翠，雲霧繚繞，土質深厚，為茶樹生長

提供了良好生態環境。

瑞草魁品質特徵：外形微扁，色澤黃綠。內質香氣嫩香，滋味清爽，湯色嫩綠明亮，葉底黃亮。1987 年被評為省級名茶；1992 年在全國名茶評比中獲總分第一名，同年 10 月獲首屆中國農業博覽會銀獎；1999 年國際文化名茶評比中，獲得金獎。

㈧天柱劍毫

天柱劍毫產於潛山縣天柱山區，屬大別山餘脈，主產地在天柱峰西南麓的天仙庵、鎮國庵、馬祖庵、茶莊、橫沖、五廟、下河村等地。天柱山群峰爭秀，幽谷競奇，蒼松翠竹，景觀神奇，為皖中著名的旅遊勝地，是江淮大地的第一名山，天柱茶也久享盛名。

天柱茶是歷史名茶。陸羽《茶經》有舒州太湖縣潛山產茶的記載。唐代楊華《膳夫經手錄》有「舒州天柱茶，雖不峻拔遒勁，亦甚甘香秀美，良可重也」的記述。北宋樂史《太平寰宇記》記載：「舒州土產開火茶，懷寧縣多智山，⋯⋯其山有茶及蠟，每年民得採掇為歲貢。」北宋沈括《夢溪筆談》記載：「古人論茶，唯言陽羨、顧渚、天柱、蒙頂之類。」《潛山縣志》也有記載：「茶以皖山

為佳，產皖山峰，高矗雲表，曉霧布蔓，淑氣鍾之，故其氣味不待燻焙，自然馨馥，而懸崖絕壁間，有不得自生者尤為難得，穀雨採貯，不減龍團雀舌也。」

天柱茶在唐、宋時久負盛名，但後來失傳。20世紀70年代末，為開發天柱山茶葉資源，適應天柱山風景區旅遊事業發展的需要，經過長達 6 年的研究試製，終於在 1985 年成功地創製出天柱劍毫。

天柱山茶園分布在海拔 500～900 米的中山區，氣候暖和，降水量大，土質疏鬆，有機質含量高，加之地處大別山南麓，冬季寒流不易侵襲，茶樹生長旺盛。

天柱劍毫品質特徵：外形扁平挺直似劍，色翠顯毫。內質清雅持久，滋味醇厚回甜，湯色碧綠明亮，葉底勻整嫩鮮。1985 年南京全國名茶評比中，天柱劍毫被評為全國優質名茶。

㈨祁門紅茶

祁門工夫紅茶主產祁門縣，石台、東至、黟縣及貴池等縣也有少量生產。祁門紅茶創製由來有幾種說法。一是胡元龍創製。據民國 5 年（1916）《農商公報》記載：「秦折 119 號云：安徽改製紅茶，權輿於祁（門）、建

（建德），而祁建有紅茶，實啓始於胡元龍。胡元龍爲祁門南鄉貴溪人，於清咸豐年間（1851~1861 年），即在貴溪開闢荒山，興植茶樹，光緒元、二年（1875~1876），因綠茶銷路不旺，特考察製造紅茶之法。首先籌集資本，建設日順茶廠。」二是余干臣創製。據民國 22 年（1933）《祁門之茶葉》叢刊記載：祁紅「考其歷史，該縣向來嗜製壽茶。1876 年，有黟縣余某（余干臣）來自德縣，於歷口開設子莊，勸誘園戶製定紅茶，出高價來收買。翌年，設紅茶於閃裏，雖產茶不多，但獲利頗厚，此爲祁門紅茶製定之始。」以後祁紅產區逐年擴大，除祁門、至德縣（今東至縣）外，毗鄰的貴池、浮梁縣（今屬景德鎮市）也相繼改製紅茶。1911 年前後，祁紅年產量增至 6 萬擔〔註一〕以上。1939 年祁門縣最高產量達 4.9 萬擔，占當年全國紅茶總產量的 1/3。

祁門地處黃山支脈，山地面積占全縣總面積的 90 ％，一般海拔高度爲 600 米左右，全縣茶園面積 80 ％分布在海拔 100～350 米的峽谷和丘陵地帶。茶區土地肥沃，雲霧繚

〔註一〕擔爲非法定計量單位。1 擔＝ 50 千克。

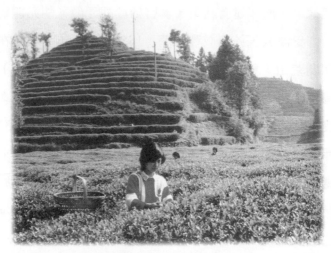

安徽祁門茶園（圖片來源：中國－茶的故鄉）

繞，氣候溫和，晝夜溫差大，日照時間較短，自然環境優
越，茶葉品質好。國外把祁紅與印度大吉嶺茶和斯里蘭卡
烏伐茶，並列為世界三大高香紅茶。1915 年獲得巴拿馬萬
國土產展覽會金質獎章；1980 年獲國家優質食品金獎；
1985 年蟬聯國家優質食品金獎；1987 年比利時布魯塞爾第
26 屆世界優質食品評比會上，榮獲金質獎章。祁紅被列為
國事禮茶。外銷 50 多個國家和地區，為中國出口茶中珍
品。祁紅品質特徵：外形條索緊細、鋒苗秀麗、金毫顯露、
色澤烏潤；內質香氣馥郁，鮮甜持久，湯色紅鮮明亮，滋

味鮮醇雋厚，葉底嫩勻。

㈩霍山黃芽

霍山黃芽屬黃茶類歷史名茶。唐代陸羽《茶經》中就有霍山產茶之記載。唐代李肇《唐國史補》卷下記述：「風俗貴茶，茶之名品益衆。……壽州有霍山之黃芽。」明代王象晉《群芳譜》記載，壽州霍山黃芽爲極品名茶之一。清代霍山黃芽爲貢茶。霍山黃芽盛名數百年，但後來失傳。1971 年創製並恢復生產。

黃芽產區在大別山北麓的深山區，這一帶峰巒綿延，重岩疊嶂，山高林密，泉多溪長，氣候溫暖，降水充沛，生態環境優越，適宜茶樹生長。霍山黃芽品質特徵：外形似雀舌，芽葉細嫩多毫，葉色嫩黃，湯色黃綠清明，香氣鮮爽，有熟板栗香，滋味醇厚回甜，葉底黃亮，嫩勻厚實。

三、其他名茶

湧溪火青　起源於明朝，產於涇縣湧溪的豐坑、盤坑、石井坑、灣頭山一帶。產區境內岧山屬黃山餘脈，海拔 1175 米，爲涇縣最高峰，山勢雄峭，溪流奔放，竹木蒼

翠，風光秀麗，氣候溫和，雨量充沛，土層深厚，有機質
含量豐富，茶樹生長環境良好。湧溪火青品質特徵：外形
顆粒腰圓，緊結重實，色澤墨綠油潤，白毫隱伏，毫光顯
露；內質花香濃郁，鮮爽持久，滋味醇厚，爽口甘甜，湯
色嫩綠微黃，鮮艷明亮，葉底嫩勻，杏黃有光澤。

老竹大方　創製於明代，清代列爲貢茶。相傳爲比丘
大方始創於歙縣老竹嶺，故稱爲老竹大方，距今已有 400
多年歷史。老竹大方產於歙縣東北部皖浙交界的昱嶺關一
帶，產區境內多高山，屬天目山脈，清涼山海拔 1787 米。
產地山巒重疊，青峰挿雲，崗崖縱橫，溪澗網布，海拔在
1300 米的山峰有 8 處。茶區氣候溫和，雨量充沛，土壤肥
沃，有機質多，生態條件優越。頂谷大方爲近年來恢復生
產的極品名茶，其品質特徵：外形扁平勻齊，挺秀光滑，
翠綠微黃，色澤稍暗，滿披金毫，隱伏不露；內質湯色清
澈微黃，香氣高長，有板栗香，滋味醇厚爽口，葉底嫩
勻，芽葉肥壯。普通大方品質特徵：外形色澤深綠褐潤似
鑄鐵，形如竹葉，稱爲鐵色大方，又叫竹葉大方。大方按
品質分爲頂谷大方和普通大方。

舒城蘭花　舒城、桐城、廬江、岳西一帶盛產蘭花

茶。早在清代以前，當地就有蘭花茶生產。蘭花茶名有兩種說法：一是芽葉相連於枝上，形似一枚蘭草花；二是採製時正值山中蘭花盛開，茶葉吸附蘭花香，故而得名。舒城曉天一帶地處大別山支脈，有海拔 1000 米以上的山峰，高聳雲霄。茶園分布於高山密林、芳草山花之中，層巒蒼翠，疊嶂連雲。茶樹在雲煙飄渺、霧露籠罩下生長，深根枝茂，芽葉肥壯。其品質特徵：外形條索細捲呈彎勾狀，芽葉成朵，色澤翠綠勻潤，毫鋒顯露；內質香氣呈蘭花香型，鮮爽持久，滋味甘醇，湯色嫩綠明淨，葉底勻整，呈黃綠色。

石台銀劍　產於石台縣，東鄰黃山和九華山，縣內有國家自然保護區——牯牛降自然保護區，海拔 1727 米為最高峰。茶園多分布在海拔 400～800 米的山間谷地，常年雲霧繚繞，溪水潺潺，晝夜溫差大，鮮葉品質優異。石台銀劍品質特徵：外形扁直如劍，色澤銀綠，密披白毫。滋味鮮爽甘醇，栗香持久，湯色黃綠明亮，葉底嫩黃勻整。1995 年被評為省級名茶，獲名茶證書和優質農產品證書。1995 年獲第二屆中國農業博覽會金獎。

甘露青鋒茶　產於皖南山區的東至縣，東臨九華山，

西瀕鄱陽湖。這裏氣候溫和，雨量充沛，土壤肥沃，雲霧繚繞，景色秀麗，是茶樹生長的優越自然環境。甘露青鋒係 1989 年東至茶樹良種試驗場研製的新名茶。品質特徵：外形扁平顯毫，尖削似青鋒寶劍。內質清香，湯色嫩綠明亮，滋味鮮醇，葉底肥壯，嫩綠明亮。1992 年被評爲省優質茶，並獲省優質農產品證書。1995 年首屆「中茶杯」名優茶評比中，獲特等獎。

黃山雲翠 1993 年黟縣研製成功的名茶。品質特徵：外形翠綠顯芽。湯色嫩綠明亮，香氣清高持久，滋味鮮醇爽口，葉底完整成朵。1995 年首屆「中茶杯」名優茶評比中，獲一等獎；1996 年獲省「星火」三等獎。

旌德茗魁 產於旌德縣，境內黃山東麓，海拔 300～700 米，氣候溫和，雨量充沛，土質疏鬆，土層深厚肥沃，茶區自然條件優越。品質特徵：外形肥壯，挺直略扁；內質香氣馥郁，清高持久。湯色淺綠，清澈明亮。滋味醇厚鮮爽，葉底嫩綠勻齊。旌德茗魁試製於 1995 年，1997 年獲 1997 年中國國際茶會金獎，1998 年在第五屆省名茶評比中獲同類茶第一名，被評爲省級名茶並獲省優質農產品證書。

　　黃山翠蘭　　產於黃山市祁門縣鳧峰鄉的鳧溪口、下土坑、李坑口和楊村一帶洲地茶園。黃山翠蘭品質特徵：外形肥嫩，似蘭花，色澤翠綠；內質香氣嫩香持久帶花香，滋味鮮醇，湯色清澈明亮，葉底肥嫩勻整。1995 年第二屆中國農業博覽會上，榮獲金獎。

　　黟山雀舌　　產於黟縣。品質特徵：形似雀舌，色澤黃綠，白毫顯露。湯色明亮，香氣持久，滋味鮮醇，回味甜爽，葉底嫩勻。茶名由茶學教授陳椽命名。1988 年被評為省級名茶。1992 年復評再次定為省級名茶。同年首屆中國農業博覽會上，獲優質產品獎。

　　漪湖霧螺茶　　產於郎溪縣茶場。茶園位於南漪湖邊，土壤肥沃，雨水充沛，氣候宜茶。1992 年成功開發漪湖霧螺，其品質特徵：條索緊細捲曲似螺，色嫩綠毫顯露，湯淺黃綠明亮，味鮮醇，香高長。1995 年首屆「中茶杯」名茶評比中，榮獲一等獎，1995 年被評為省級名茶。

　　黃花雲尖　　產於皖南山區的寧國縣（今寧國市）。該縣產茶歷史悠久，宋代李心傳《建炎雜記》記載：「寧國府歲一百一十二萬斤，寧國縣鴉山茶為貢品。」明代徐渭輯《徐文長先生秘集》中記述的全國優質茶產地，就有高

峰山脈的鴉坑。清康熙年間（1662-1722 年）張所勉的《鴉山辨》載：「寧邑產茶不一處，高峰、濟川、龍潭……諸地皆可入志。」民國 25 年（1936）《寧國縣志》載：「寧國產茶以高峰爲最，色綠而味香醇，若改良焙法，不讓龍井。」

現今黃花雲尖係 1983 年創製的名茶。產地黃花山爲高峰山脈主峰之一，屬黃山餘脈東段，降水豐富，森林覆蓋率達 65 ％，空氣濕度大，雨霧時間多，土質深厚疏鬆，有機質含量高，茶樹生態環境良好。黃花雲尖品質特徵：外形挺直平伏，色澤綠翠顯毫。內質香氣高而持久，滋味醇爽回甘，湯色清澈明亮，葉底肥嫩綠亮。1985 年南京全國優質名茶展評會上，被評爲全國新名茶。1989 年復評又獲農業部優質名茶稱號。

舒茶早芽　產於舒城九‧一六茶場，由縣農業局和舒城職高共同開發的新名茶。品質特徵：細嫩翠綠，微扁露芽，蘭花清香馥郁，滋味鮮爽醇厚。1997 年榮獲中國國際茶博覽會金獎。

黃山綠牡丹　產於歙縣大谷運鄉的岱嶺一帶，岱嶺爲黃山支脈，其主峰高達 1400 米，茶園多分布在海拔

500～700 米的深山幽谷之中。那裏山高谷深，重岩疊翠，
筱竹掩映，古樹參天，雨量充沛，氣候溫濕，土質肥沃，
適合茶樹生長。黃山綠牡丹品質特徵：外形如墨綠色菊
花，白毫顯露，色澤黃綠隱翠。內質香氣馥郁持久，湯色
黃綠明亮，滋味醇厚帶甘，葉底成朵，黃綠鮮活。

　　周王雲綠　產於宣州，係周王茶場創製的新名茶。茶
園土層深厚，有機質含量高，氣候溫和，雨量充沛，適宜
茶樹生長。周王雲綠品質特徵：外形挺直勻秀，色澤綠翠
隱毫。內質香氣清鮮持久，湯色綠亮，滋味鮮醇回甘，葉
底嫩綠勻齊。1995 年首屆「中茶杯」名優茶評比中，榮獲
特等獎。

　　旌德魁針　產於皖南山區旌德縣，是近年來創製的新
名茶。旌德縣境內峰巒綿延，溪澗密布，山明水秀，景色
宜人，氣候溫和，雨量充沛，土壤深厚肥沃。茶園分布在
海拔 500～700 米半陰半陽的山塢坡地，森林茂密，茶樹生
長環境條件優越。旌德魁針品質特徵：外形緊直細秀似
針，色綠油潤。內質湯色淺綠明亮，香氣嫩香持久，滋味
濃厚鮮爽，葉底嫩綠勻亮。1995 年被評為省級名茶，同年
還榮獲第二屆中國農業博覽會銀獎和 1995 年澳門發明中心

名山出好茶

城國際新品優質獎。

太極雲毫　產於廣德縣五合村，天目山和黃山餘脈延伸境內，群山起伏，層巒疊嶂，茂林翠竹，景色宜人，茶區內有一個被稱爲天下四絕之一的太極洞，是皖南旅遊勝地，茶也由此而得名。太極雲毫品質特徵：外形扁平挺直，肥碩勻齊，色澤翠綠顯毫。內質香氣清高，滋味鮮爽醇厚，湯色淺綠，清澈明亮，均勻成朵。1988 年被評爲省級名茶，1992 年復評仍被評爲省級名茶。

萬山春茗　產於盧江縣水關鄉，主產地在水關鄉茶林場，茶園坐落在奇峰尖的群山之中，生態環境優越，茶葉自然品質優良。萬山春茗品質特徵：外形扁平挺直勻齊，色澤綠潤顯毫。香氣嫩香持久，滋味醇和爽口，葉底嫩綠肥壯。1995 年獲首屆「中茶杯」名茶評比二等獎。

仙寓香芽　產於皖南石台縣仙寓山麓的珂田鄉和仙寓山林場，係 20 世紀 80 年代末的創新名茶。品質特徵：外形尖細挺直、纖毫顯露，潔白如雪，色澤嫩綠新黃。茶湯清澈明亮，香氣清高持久，滋味醇甜雋永，葉底勻嫩。1995 年第二屆中國農業博覽會名優茶評比中，獲金獎，並被評爲首屆名茶。

176

　　仙寓雪芽　品質特徵：茸毫披露，色澤銀綠，清香濃長，鮮爽厚醇，湯色清亮。被評爲省級名茶，1995 年獲第二屆中國農業博覽會銀獎。

　　仙寓霧毫　品質特徵：花朵形，茸毫顯露，色澤鮮綠，栗香高長，鮮爽醇厚回甘，湯色嫩綠明亮。1995 年被評爲省級名茶。

　　仙寓雲尖　品質特徵：外形成枝，直而舒展，色澤蒼綠，清香持久並帶花香，滋味鮮醇，湯色淺綠明亮。1993 年被評爲省優質茶。

　　仙寓毛峰　品質特徵：外形緊細顯毫，色澤墨綠，栗香濃長，滋味純濃，湯色綠明，爲石台傳統名茶。1993 年被評爲省優質茶。

　　仙女劍　品質特徵：外形扁直如劍，白毫顯露，滋味鮮醇，湯色黃綠清亮，被評爲省優質茶。

　　九山翠芽　產於蕪湖縣九蓮山茶場。品質特徵：芽葉呈枝朵狀，色澤翠綠顯毫。清香高長，湯色綠亮，滋味鮮醇，葉底嫩綠明亮。1995 年第二屆中國農業博覽會名優茶評比中，榮獲金獎。

　　長香思　產於含山縣長山茶場。品質特徵：條直略

扁，勻齊，色澤綠潤顯毫。花香高長，滋味鮮爽，湯色杏綠，清澈明亮，葉底嫩綠明亮。1995 年第二屆中國農業博覽會名優茶評比中，榮獲金獎。

橫龍翠眉　產於含山縣名優茶開發公司。品質特徵：外形緊細挺秀如眉，色澤翠綠，白毫顯露。香氣清香馥郁，滋味鮮醇回甘，湯色碧綠清澈，葉底嫩黃綠勻整。1995 年第二屆中國農業博覽會名茶評比中，榮獲金獎。

皖西早花　產於舒城。品質特徵：外形色澤翠綠，芽葉相連，自然舒展，如蘭花狀，大小一致。香氣鮮爽持久，有花香，滋味鮮醇，湯色淺綠明亮，葉底完整成枝，綠勻明亮。1995 年第二屆中國農業博覽會名茶評比中，榮獲金獎。

六安碧毫　產於六安市。品質特徵：外形直條勻齊有鋒苗，色澤翠綠。清香持久，滋味鮮醇甘爽，湯色淺黃綠明亮，葉底嫩綠勻亮。1995 年第二屆中國農業博覽會名茶評比中，榮獲金獎。

桃園春毫　產於郎溪縣十字舖茶場一分場。品質特徵：外形渾圓挺直、肥壯，滿披白毫，色澤透綠。香高持久，湯色淺綠明亮，滋潤。香氣清雅持久，湯色清澈明亮，滋味鮮爽醇和，葉底嫩綠完整。

第七節　湖北

一、名山景觀

　　湖北山地占 56 ％，丘陵崗地占 24 ％。東西北三面環山，中間低平。鄂西山地，包括秦嶺東延部分武當山（金頂 1612 米），大巴山東段神農架、荊山、巫山等，海拔 1000 米左右，神農頂 3105 米，是湖北也是華中最高峰。鄂東北低山丘陵，位於鄂豫皖邊境，有秦嶺餘脈桐柏山、大別山等。鄂東南低山丘陵，屬幕阜山脈，平行嶺谷。鄂西南長江三峽以南屬中亞熱帶濕潤區，其餘廣大地區屬北亞熱帶濕潤區，具有季節變化明顯和南北過渡性氣候特徵。

　　湖北有國家重點保護文物單位，是名勝眾多之省，著名的武漢東湖，連同鄂西北的武當山、大洪山、隆中一起，被列為全國重點風景名勝區。武當山為中國道教名山，大洪山引人入勝。其他主要名勝多分布在長江兩岸。還有通山九宮山、麻城龜峰山、房縣神農架等名山。

㈠武當山

　　武當山，位於湖北省西北部，丹江口市境內，自古以

來就是「天下名山」。武當山，奇峰高聳、險崖陡立、谷澗縱橫。主峰天柱峰，海拔 1613 米，屹立在群峰之巔，仿似「一柱擎天」，七十二峰朝大頂的奇妙景色就在這裏。

武當山是道教名山，尊東漢末年張道陵爲創始人，奉老子爲教祖和天神。武當山的道教，敬奉「玄天眞武上帝」，稱爲「武當派」。山上眾多的道教古建築，始建於唐代，宋、元兩代有所擴展，明代是鼎盛時期。紫霄宮，是武當山現存最具規模的宮殿，規模宏偉，氣勢不凡。石殿，位於南岩，雄踞於懸崖之上，是元朝興建的。金殿，位於天柱峰頂，是中國最大的銅鑄鎏金大殿，殿高 5.5 米，寬 5.8 米，進深 4.2 米。殿內有「眞武大帝」鎏金銅像，兩旁有金童玉女，水火二將。

武當山作爲道教聖地和武當功夫的發祥地，以其雄奇的自然風光和豐富的文化內涵著稱於世。1982 年被國務院列爲國家風景名勝區，1994 年被聯合國列爲世界文化遺產。

(二)神農架

神農架自然保護區中外聞名。「茶之爲飲，發乎神農氏，聞於魯周公。」「神農嘗百草，日遇七十二毒，得茶

而解之。」神農嘗百草是中國流傳很廣、影響很深的一個古代傳說。神農架屬大巴山系的餘脈，位於長江、漢水之間，境內山脈交錯，峽谷綿延。神農架冬暖夏涼，降水充足，植被豐富，山巒起伏，溪流縱橫。

神農架各種植物垂直分布，深秋時節，兩邊山崖楓紅松綠，落葉金黃，在秋日的映照下流光溢彩，生氣蓬勃，成爲「紅坪畫廊」。

(三)長江三峽

長江三峽西起重慶奉節的白帝城，東至湖北宜昌的南津關，依次爲各具特色的瞿塘峽（重慶奉節縣境內）、巫峽（重慶和湖北交界處）和西陵峽（湖北宜昌市境內），全長 193 公里。有的地段，「兩岸連山，略無闕處，重岩疊嶂，隱天蔽日」，是長江上游極爲壯觀的峽谷，被譽爲天然「山水畫廊」。不僅風光旖旎，而且歷史遺蹟多不勝數。寬谷低帶，兩岸梯田層層，橘園、茶圃片片。

巫峽，由於長江橫切巫山主脈的石灰岩層，其形狀格外曲折幽深。整個峽區，奇峰突兀，怪石嶙峋，綿延約 40 公里；且山高谷深，濕氣蒸鬱不散，形成雲霧飄來湧去。「雲雨巫山十二峰」，是巫峽的勝景。萬仞高峰上兀立著

一個人形般的石柱，酷似一位身披輕紗亭亭玉立的少女，即是十二峰中最為俏麗的神女峰。

西陵峽峽長 75 公里，以灘險水急、礁石林立，航道迂迴曲折聞名。峽內有青灘、世灘、崆嶺灘等險灘，還有兵書寶劍峽、黃牛嶺、燈影峽等名峽。西陵峽中，在一堵千尋峭壁上，有數片重疊突出下垂的岩石，形似牛肝馬肺，故名牛肝馬肺峽。

㈣九宮山

九宮山位於湖北省東南部通山縣境內，橫互於鄂贛邊陲的幕阜山脈中段，被稱為「第二廬山」。九宮山雄奇險峻，景色迷人。主峰海拔 1675 米，為江南第一峰。九宮山夏天一日三季，午前如春，午後似秋，晚如初冬，素有「天下第一爽」之美稱。山上有海拔 1230 米的雲中湖，為最具特色的高山湖泊；有全國落差最大的大崖頭瀑布，落差 420 米；有近千種珍稀動植物，是長江流域保存極好的動植物生態系統。長江三峽珍稀植物也被移植到九宮山森林公園，安家落戶。

二、主要名茶

　　湖北全省 78 個縣（市），有 71 個縣（市）產茶。茶
區茶園最低在海拔 20～30 米的武昌縣，最高在 1420 米的
神農架林區的木魚鎮，但絕大部分茶園分布在海拔
500～800 米之間。全省茶區分為鄂西南山地茶區、鄂東南
低丘陵茶區、鄂東北低山丘陵茶區、鄂西北中低山茶區和
鄂中北丘陵等 5 個茶區。

　　湖北產茶歷史悠久，擁有許多歷史名茶。1999 年全省
茶園面積 12.06 萬公頃，其中採摘面積 8.6 萬公頃。茶葉產
量 61244 噸，其中名優茶 18200 噸。

　　近年來湖北茶葉生產發展很快，名優茶加快發展。在
茶葉總產量和總產值中，1990 年名優茶分別占 6.5％和 17.2
％。1999 年分別增至 30％和 66％。1985 年由省農業廳開
始名茶評比，以後組織省「陸羽杯」、「鄂茶杯」名優茶
評比，全省已有上百種名優茶。在 1995 年第二屆中國農業
博覽會名優茶評比中，湖北獲金獎 65 個，銀獎 18 個，位
居全國第一。1997 年第三屆中國農業博覽會名優茶評比
中，湖北 5 個品牌被認定為國家級名牌產品。在全國名優
茶評比評比中，湖北名茶也分獲金獎、特等獎和一等獎。

2000 年湖北「茶王」拍賣價創新高。鄖縣「茅塔雲劍」名茶以色綠高香、口味醇正、極耐沖泡的高品質榮獲「茶王」稱號，在 8 月首屆「茶王」拍賣會上，賣價竟達8200 元／500 克。

主要名茶有：

仙人掌茶　產於當陽縣（今當陽市）玉泉山麓，係歷史名茶。1981 年恢復仙人掌茶試製。品質特徵：外形扁平似掌，色澤翠綠，白毫顯露。香氣清香雅淡，湯色清澈明亮，滋味鮮醇爽口，葉底勻嫩。多次被評為湖北省名優茶。

恩施玉露　產於恩施市東郊五峰山。品質特徵：條索緊細圓直，光滑翠綠如玉。香氣馥郁，湯色碧綠，滋味甘醇，葉底明亮。1990 年在北京首屆食品博覽會上獲銀質獎；1991 年恩施富硒玉露獲省優良產品證書。

峽川碧峰　產於長江西陵峽北岸的宜昌縣太平溪高山區。品質特徵：條索緊秀顯毫，色澤翠綠油潤。香氣清高持久，湯色黃綠明亮，滋味鮮爽回甘，葉底嫩綠勻齊。1984 年評為省級名茶；1985 年榮獲農牧漁業部優質農產品獎。1995 年獲第二屆中國農博會名茶金獎。

　　車雲山毛尖　產於隨州市北部的車雲山。品質特徵：外形緊細圓直，鋒毫顯露，色澤翠綠。香氣清高，具熟板栗香，滋味醇厚鮮爽，湯色黃綠明亮，葉底嫩綠勻淨。1915 年在巴拿馬萬國博覽會上獲金獎；1983 年獲省農牧廳優質產品證書；1988 年獲省茶葉學會頒發的省優合格證書。

　　金山翠峰　產於武昌縣（今屬武漢市）西北部丘陵山區。品質特徵：條索緊細挺秀，色澤翠綠，鋒毫顯露。茶湯明亮，香清味醇，葉底嫩綠。1982 年商業部全國名茶評比會上，評為全國名茶。同年獲省政府科技進步三等獎。

　　水仙茸勾　產於五峰縣山區，係恢復歷史名茶。品質特徵：條索細細，彎曲如勾，色澤翠綠，白毫顯露。香氣嫩香持久，湯色清澈明亮，滋味鮮爽回甘，葉底嫩綠勻亮。1988 年榮獲湖北省名茶優質產品證書名茶稱號。

　　瀑泉茶　產於咸豐縣。品質特徵：外形緊秀勻整，色澤嫩綠油潤。嫩香濃郁持久，滋味鮮爽醇厚，湯色明亮，葉底嫩綠。1995 年獲第二屆中國農博會名優茶評比金獎。

　　黃仙洞雲霧茶　產於鐘祥市黃仙洞。品質特徵：外形色澤翠綠。清香持久，湯色清澈明亮，滋味鮮醇回甘，葉

底嫩綠勻齊。1995 年獲第二屆中國農博會名優茶評比金
獎。

　　平湖毛尖　產於宜昌縣太平溪。品質特徵：白毫披露
形似針，色澤油潤翠綠。香氣清香帶栗香，湯色黃綠明
亮，滋味鮮爽，葉底細嫩。1995 年獲第二屆中國農博會名
優茶評比金獎。

　　觀山雲峰　產於谷城縣紫金銅鑼觀。品質特徵：披綠
顯毫，湯清葉綠。1995 年獲第二屆中國農博會名優茶評比
金獎。

　　彩花毛尖　產於五峰縣。品質特徵：外形細秀勻直顯
毫，色澤翠綠油潤。香氣高而持久，滋味鮮爽回甘，湯色
清澈，葉底嫩綠明亮。1995 年獲第二屆中國農博會名茶評
比金獎。

　　神霧茶　產於鄖西縣神霧嶺茶場。品質特徵：外形緊
細微曲有鋒苗，白毫顯露，色澤翠綠帶潤。湯色清澈明
亮，滋味鮮爽回甘，香氣清香馥郁，葉底嫩綠明亮。1995
年獲第二屆中國農博會名優茶評比金獎。

　　清江白毫茶　產於枝城市（今宜都市）。品質特徵：
條索緊細，圓直挺秀、色澤翠綠，白毫顯露。香氣清高，

滋味鮮爽，湯色清澈，葉底勻亮。1995 年獲第二屆中國農博會名優茶評比金獎。

　　仙女茶　　產於隨州市萬福店農場官莊茶場。品質特徵：條索完整，緊秀勻直，有鋒苗，色澤翠綠顯白毫。栗香持久，湯色綠亮，滋味鮮爽，葉底嫩勻。1995 年獲第二屆中國農博會名優茶評比金獎。

　　欲品思名茶　　產於秭歸縣移民局培訓基地。品質特徵：緊細捲曲如螺，白毫滿披，色澤隱翠。香高持久，滋味鮮醇回甘，湯色嫩綠明亮，葉底嫩綠勻齊。1995 年獲第二屆中國農博會名優茶評比金獎。

　　青龍雀舌　　產於咸豐縣茶葉科學試驗站。品質特徵：形似雀舌，色澤翠綠顯毫。香氣清香持久，湯色明亮，滋味鮮醇爽口，葉底嫩綠勻齊。1995 年獲第二屆中國農博會名優茶評比銀獎。

　　水鏡茗芽　　產於南漳縣。品質特徵：條索細圓挺直帶毫，色澤翠綠。香氣清高持久，滋味鮮醇爽口，湯色嫩綠明亮，葉底齊整。1997 年獲第二屆「中茶杯」名優茶評比特等獎。

　　茅塔雲劍　　產於鄖縣黃柿茶桐基地。品質特徵：扁平

挺秀顯毫，芽鋒顯露，光削似劍，色澤綠潤。栗香濃郁持
久，滋味鮮醇爽口，湯色清澈明亮，葉底嫩綠勻整。1997
年獲第二屆「中茶杯」名優茶評比一等獎。

　　漁洋毛尖　產於五峰縣海洋關鎮。品質特徵：外形圓
直，狀形筆尖，色澤翠綠，披霜顯毫。清香持久，滋味鮮
醇爽口，湯色嫩綠明亮，葉底嫩綠勻整。1997 年獲第二屆
「中茶杯」名優茶評比一等獎。

　　高峰曲毫茶　產於宜昌縣鄧村茶場。品質特徵：緊細
捲曲，翠綠油潤，白毫顯露。香氣清香持久，滋味鮮爽回
甘，湯色清澈明亮，葉底黃綠勻齊。1999 年獲「中茶杯」
名優茶評比一等獎。

　　銀尖　產於保康縣。品質特徵：外形扁平似劍，色澤
翠綠顯毫。嫩香持久，滋味甘醇鮮爽，湯色嫩綠，葉底鮮
亮。獲 1999 年國際文化名茶評比金獎。

　　碧玉春毫茶　產於竹溪縣。品質特徵：外形緊結顯
毫，湯色碧綠明亮，香氣清香持久，滋味醇和鮮爽，葉底
嫩綠勻齊。1996 年獲省首屆「鄂茶杯」金獎。

　　水仙玉茗　產於五峰縣。品質特徵：外形扁平挺直，
毫毛滿披。香清高，味甘醇，葉底嫩綠勻齊。1997 年獲北

京國際茶會名茶評比金獎。

　　長樂毛尖　產於五峰縣長樂坪鎮。品質特徵：外形細秀，勻直顯毫，色澤翠綠油潤，香氣清香持久，滋味鮮醇回甘，湯色嫩綠明亮，葉底鮮嫩勻齊成朵。1993 年、1994 年連續獲省特等獎，1994 年獲「陸羽杯」名茶優質獎。

　　隆中白毫　產於襄樊市隆中風景管理茶場。品質特徵：外形勻直略扁，身披白毫，銀綠映翠。內質嫩香持久，湯色清澈明亮，滋味鮮爽回甘，葉底嫩綠勻齊。1990 年獲省「陸羽杯」銀獎，1993 年和 1995 年獲省農業廳特等獎。

　　羊角春　產於英山縣楊柳鎮水口橋茶場。品質特徵：條索緊直圓勻顯鋒毫，色澤黃綠油潤。香氣清香，湯色嫩綠明亮，滋味醇爽，葉底嫩勻。1988 年獲省優質產品獎和農牧漁業部優質產品獎，1997 年獲第三屆農業博覽會名牌產品稱號。

　　百島綠劍　產於長陽土家族自治縣鍾家灣茶場。品質特徵：外形扁直似劍，滿披白毫，色澤翠綠。香氣持久，滋味鮮爽，葉底嫩勻。1994 年「陸羽杯」名優茶評比中獲優質獎，1995 年獲第二屆「中茶杯」名優茶評比二等獎。

　　神農奇峰　　產於神農架林區南部山麓，茶形尖削似劍，猶如奇峰，故命名神農奇峰。品質特徵：外形扁平尖削似劍，色澤翠綠，白毫顯露。內質清香馥郁持久，湯色嫩綠清澈，滋味醇厚甘爽，葉底勻整明亮。1986 年創製成功後，在全省名茶評比中多次獲獎。

　　溫泉毫峰　　產於咸寧溫泉一帶。品質特徵：條索肥壯，白毫多，色澤翠綠。香氣清鮮持久，湯色碧綠明亮，滋味鮮醇爽口，葉底嫩綠明亮。在「陸羽杯」名茶評比會上獲金杯獎，1995 年獲第二屆中國農博會名優茶評比金獎。

　　白龍銀針　　產於松滋市老城鎮白龍埂茶場。品質特徵：外形苗條秀麗，色澤銀綠，鋒苗顯露。香氣清香高長，湯色嫩綠明亮，滋味鮮濃爽口，葉底嫩綠勻亮。獲省首屆「鄂茶杯」名優茶評比金獎。

　　劍毫綠　　產於十堰市果茶試驗場。品質特徵：外形扁直，色澤翠綠顯毫。香氣清香持久，湯色清澈明毫，滋味醇厚甘爽，葉底嫩綠勻齊。1994 年省名優茶評比中獲一等獎，1995 年獲省名優茶優等獎，1996 年省首屆「鄂茶杯」名優茶評比中獲金獎。

昭君山尖茶　產於漢明妃王昭君的故鄉興山縣。品質特徵：條索緊細捲曲，色澤翠綠顯毫。內質清香持久，湯色清澈明亮，滋味醇厚，葉底嫩綠勻亮。1964 年以來參加省名優茶評審中 6 次奪冠。1997 年第二屆「中茶杯」名優茶評比中，獲二等獎。

雲霧茶　產於宜昌縣鄧村茶場。品質特徵：條索緊細，銀毫披露，香高持久，湯色明亮，滋味鮮爽，葉底嫩綠。1990 年省「陸羽杯」名優茶評比中，獲銀杯獎。

第八節　湖南

一、名山景觀

湖南地處長江中游南岸，大部分在洞庭湖之南，湘江兩岸。湖南地形呈向北敞開的馬蹄形盆地形勢，東、南、西三面環山。全省分為 5 個地形區，一是洞庭湖平原，湘東北河湖沖積平原；二是湘中丘陵，一般海拔 500 米以下，「南岳」衡山海拔 1290 米，為中國五岳名山之一；三是湘西山地，海拔 1000 米以上。石門壺瓶山海拔 2099 米，這裏的雪峰山是中國地形第二、三級階梯分界線；四是湘南山地，在湘南邊境，以南嶺山地為主，是長江和珠江水

系分水嶺，區內有南風面、八面山、萌渚嶺及古老的九嶷山等，海拔 1000 米以上，南風面 2120 米，為本省最高峰；五是湘東北山地，有幕阜山、武功山等，海拔約 1000 米，是湘贛江水系分水嶺。

湖南省北部和中南部分別屬北亞熱帶和中亞熱帶濕潤季風氣候區，具有南北氣候過渡性，冬寒期短、四季分明等氣候特徵。

湖南名勝古蹟眾多，主要有衡山、武陵源、洞庭湖岳陽樓等三處全國重點風景名勝區和長沙岳麓山等處。洞庭湖君山有秦皇漢武古蹟。長沙湘江西岸的岳麓山，以深秋紅葉著稱。長沙東郊有以出土西漢帛書、女屍聞名的馬王堆漢墓。湖南名勝還有長沙附近的毛澤東故里韶山及寧遠九嶷山、郴州蘇仙嶺、桃源縣桃花源、汨羅屈子祠、耒陽蔡侯祠、酃縣（今炎陵縣）炎帝陵等。

湖南森林覆蓋率較高，為 32.8 ％，經濟林、竹林面積分居全國第一、四位。湖南農林特產豐富，幾乎所有市縣都產茶，是全國產茶大省之一，全國最大的黑茶（邊銷茶）產區。岳陽君山茶中的銀針茶曾被清乾隆帝指定為貢茶。

㈠武陵源風景名勝區

武陵源風景名勝區由張家界、索溪峪、天子山三大景區組成。早在 1982 年，張家界就被國務院批准爲全國第一個國家森林公園。1992 年 12 月，聯合國教科文組織將武陵源風景名勝區列入「世界遺產名錄」。武陵源風景區的核心景區面積 369 平方公里，景區以世界罕見的奇特的石英砂岩峰林峽谷地貌爲主體，奇峰林立，溶洞群布，古木參天，珍禽競翅，異獸爭攀，雲繚霧繞，溪水連綿，集桂林之秀，黃山之奇，華山之險，泰山之雄爲一體，被中外遊人稱之爲「地球紀念物」、「大自然的迷宮」。

以武陵源核心景區爲中心形成了風景資源的網絡體系，緊靠張家界市區，從澧水河谷平地拔地而起超千米，挺拔俊秀俯瞰四方的國家森林公園，天門山被譽爲「武陵之魂」；緊鄰核心景區的九天洞獲得「亞洲第一洞」的美譽；國家第一批公布的國家級自然保護區八大名山，因此擁有 1446 種植物資源和 98 種國家重點保護的珍稀瀕危動植物，而堪稱「世界一絕」，被譽爲「天然博物館」，世界罕見的「物種基因庫」，被聯合國列入「人與生物圈」的觀測站。人文景觀有著名的湘鄂川黔革命根據地紀念

名山出好茶

館、賀龍故居、南方道教聖地五雷山、江南名剎普光禪
寺、玉皇洞石雕群以及土家族文化特徵的土司古城、漢代
古墓群等。

　　張家界國家森林公園，屬武陵山脈。據清道光三年
（1823）續編的《永定縣志》和以後續編的《湖南省永定
縣鄉土志》載，百丈峽至黃獅寨一帶，稱爲青岩山；黃獅
寨至朝天觀一帶稱馬鬃嶺；從板坪以上至鑼鼓塔稱張家
界。爲統一風景名稱，現統稱爲「張家界國家森林公
園」。

　　張家界的奇山異峰，恰似「桶內石林」，具有奇、
險、幽、秀、野的自然景觀特點。那就是黃獅寨之奇、金
鞭溪之幽、腰子寨之險、朝天觀之秀、沙刀溝之野，被稱
爲張家界的五絕。黃獅寨風景區是張家界森林公園最大的
凌空觀景台。金鞭溪曲折宛轉，隨山而流，兩岸峭壁萬
仞，峰巒千疊，風光幽絕清秀。腰子寨海拔 1000 多米，地
勢險峻，懸岩絕壁，溝深峰險。寶峰湖峽谷幽深，清澈無
比的湖泊倒映群山，水因山而更綠，山得水而青。以高峽
平湖、鷹窩古寨、絕壁飛瀑、一線天峽谷最爲叫絕。

　　張家界黃龍洞被稱爲亞洲第一洞，曾被譽爲「中華江

194

山多嬌姿，黃龍迷宮競折腰」。還有普光寺，具有 500 多年歷史，其內有一口龍泉井。

㈡南岳衡山

南岳衡山位於湖南省中部，是中華五岳名山之一。群峰巍峨，氣勢磅礴。72 峰逶迤盤亙 800 餘里，主峰祝融，海拔 1290 米，雄峙南天。素有「中華壽岳」、「五岳獨秀」、「文明奧區」、「宗教聖地」的美譽，現爲國家級重點風景名勝區。

南岳自然風光秀冠五岳，人文背景博大精深，佛道同居一山、共存一廟爲天下名山一絕。尤其壽文化深厚獨特。《隋書‧經籍志》所著錄的《星經》載：南岳衡山對應星宿二十八宿之軫星，軫星主管人間蒼生壽命，南岳故名「壽岳」。此後，漢之《天象賦》、唐之《步天歌》、《白蓮集》等古籍或詩文，都有關於南岳即「壽岳」的記載。宋徽宗趙佶還在南岳御題「壽岳」巨型石刻，現仍存於南岳金簡峰的黃帝岩。清康熙皇帝《康熙四十七年重修南岳廟碑記》首句即爲：「南岳爲天南巨鎮，上應北斗玉衡，亦名壽岳。」再度御定南岳爲「壽岳」。南岳因而譽稱「中華壽岳」。始於唐武宗會昌二年（842）的南岳傳統

廟會，至今已有 1000 多年歷史，其規模盛大，內容豐富，
參者眾多，在中國江南影響甚大。

「壽比南山」這句祝詞在中國流傳悠久，「壽比南
山」之「南山」就是南岳。清代名僧智犁法師撰寫的《重
修廣濟寺記》寫道：「南岳乃天下五岳之一，世稱為壽比
南山者，即此岳也。」

在五岳中與其他四岳不同的是，南岳山上壽字特別
多，是南岳的一大景觀。在「南岳衡山」牌坊的須彌座四
周的篆書「壽」字雕刻，以壽為基，四方皆壽。南岳大廟
內，建於清康熙年間（1662~1722）的御碑亭櫓枋上寫有一
百個飛金「壽」字，形態各異，亭的四周皆有，極為壯
觀。南岳的最高峰祝融峰上，有一塊年代無法考證的石
碑，碑上刻有「壽比南山」。據統計，鐫刻於南岳山上的
壽字有上萬個，有人稱此觀為萬壽拱南岳。

南岳衡山屬中國亞熱帶地區的過渡地帶，山勢巍峨，
地勢多變，氣候垂直變化明顯，形成上、中、下三帶，垂
直高度達 1000 多米。每日山上、山中、山下三個氣候。南
岳氣候溫和，雨量充沛，土質疏鬆肥沃，適宜多種植物生
長。不同的地形地貌中，都是植被茂密，林木繁盛，泉水

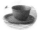

潺潺。南岳的山茶，《茶經》、《國史補》、《唐史》都
有記載，修道者常把山茶、山泉和中藥配製藥茶，飲之除
病延年。

二、主要名茶

　　湖南生產茶葉歷史悠久，歷代盛產名茶。西晉《荊州
土地記》載：「武陵七（十）縣通出茶，最好。」南北朝
《茶陵圖經》載：「茶陵者，所謂陵谷生茗焉。」漢時茶
陵稱「荼陵」。清代《湖南通志》也有同樣記載。漢魏六
朝年代，湖南已有不少知名茶區。《桐君錄》（公元前230
年）載，酉陽一地（今永順、龍山、古丈等縣）爲全國幾
個產茶地之一。西晉的武陵七縣，即今懷化地區、湘西自
治州、常德、郡陽地區一部分縣，共計25個縣。東晉斐淵
的《坤元錄》記載：「辰州漵浦縣西北三百五十里無射
山，……山多茶樹。」無射山在今瀘溪、沅陵、古丈交界
處。由此可見，湘西已成爲茶區了。唐代，湖南茶區分布
在湘、資、沅、澧四水流域，共有16個縣，每年貢茶25萬
斤。貞觀十五年（641）文成公主出嫁松贊干布去吐蕃，朝
廷爲公主備了一份十分豐富的嫁妝和禮品，帶去的茶葉就

有岳州的「灘湖含青」。唐建中二年（781），常魯出使西藏拉薩，與吐蕃王棄松德在帳飲茶，又見到灘湖茶。宋代安化縣製茶入貢，京師稱爲「四保貢茶」，四保即大橋、仙溪、龍溪、九渡水。元朝開放西北茶市，湖南開始生產邊茶。明末清初，湘茶逐漸成爲大宗出口商品。民國初期全省 75 縣，有 64 縣產茶，年產茶葉在百萬擔左右，出口茶之多，爲全國之冠。

20 世紀 50 年代末和 60 年代初，湖南創製出高橋銀峰、安化松針、湘波綠等名茶，70 年代研製出韶峰、南岳雲霧，80 年代後，名茶加快發展。至今，全省已有省級名茶 123 種。

1999 年湖南全省茶園 7.36 萬公頃，其中採摘面積 5.95 萬公頃。茶葉產量 56275 噸，其中紅茶 11646 噸，綠茶 27286 噸，烏龍茶 338 噸，緊壓茶 6800 噸，其他茶 10205 噸。茶園面積和採摘面積均列全國第七，產量列全國第五，其中緊壓茶列全國第一。

湖南歷史傳統名茶有古丈毛尖、君山銀針、君山毛尖、北港毛尖、南岳雲霧、溈山毛尖、碣灘茶、官莊毛尖、甑山銀毫、玲瓏茶和江華毛尖。新創名茶有高橋銀

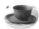

峰、湘波綠、安化松針、白石毛尖、韶峰、岳北大白、網
嶺險峰、武陵毛峰、雁峰大白、石門牛抵茶、青岩茗翠、
保靖嵐針、獅口銀芽、黃竹白毫、騎田銀毫、東山雲霧、
五蓋山米茶、郴州碧雲、九嶷香風、東湖銀毫、洞庭春、
勝峰毛尖、汨羅龍舟、白馬毛尖、桃江竹葉、龍蝦茶、雙
峰碧玉、月芽茶、烏雲毛尖、都梁毛尖、太青雲峰、東山
秀峰、塔山山嵐、雲峰毛尖、志溪春綠、鳳凰毛尖、千金
蘆筍、洞庭春芽、桃源杉針、龍鳳毛尖、猛洞春茶、黃山
毛尖、刻木秀峰、南嶺嵐峰，以及雄獅牌茉莉花茶、益陽
特製茯磚茶、中茶牌黑磚茶和中茶牌花磚茶。

　　現今武陵、南嶺、羅霄山脈，湘中局部山地，洞庭湖
部分沿岸和人工水庫區已成為名優茶主要產區。位於南嶺
山北麓，羅霄山西南側的郴州地區 10 個縣市，已成為全省
名優茶新的集中產區。

　　1994 年湖南省首屆「湘茶杯」名優茶評比，共評出金
獎 9 個，銀獎 16 個，銅獎 25 個。獲金獎的名優茶：桃源
大葉茶、古洞春銀毫、金石翠芽、安仁豪峰、柳葉青、石
門銀峰、岩門春芽、太青雲峰、桂東玲瓏茶；獲銀獎的
是：狗腦貢茶、碣灘茶、白眉茶、雪針茶、東山雲霧、碧

玉春、文山貢茶、莽山銀翠、河西銀毫、天星綠茶、高香
綠茶、金鼎山綠茶、桃源白毫、金鼎山毛尖、楚茗黃毫；
獲銅獎的是：都梁翠柳、金井毛尖、玉筍春、白馬牌雲霧
綠茶、猛洞香雪、綱嶺翠松、南嶺嵐峰、楚雲仙茶、桃源
春毫、格塘毛尖、沬江雲峰、古丈毛尖、千針蘆筍、一都
雲峰、和森茗翠、白馬毛尖、安化銀毫、九○春、群峰一號、
終南毛尖、蟠龍雲霧、獅口銀芽、古樓雪峰和常寧翠春。

　　1995 年湖南省名優茶鑒評會，評出 9 個新名茶和 21 個
優質茶。獲得新名茶稱號的有：安仁豪峰、官莊毛尖、羊
鹿毛尖、翠毫、綠菊茶、金石翠芽、終南毛尖、一都雲峰
和七星銀尖；被評為優質茶的有：玉筍春、鼎州芽茶、古
樓雪峰、神農劍、月亮岩茶、安化雪松、蘭嶺毛尖、翠雲
峰、岳東銀毫、安化雲峰、鳳凰毛尖、軍農翡翠、柳葉
青、楚雲仙茶、飄峰玉露、莽山銀毫、天星毛尖、大自然
牌雲霧茶、山仙坳綠茶、白馬牌雲霧綠茶和回峰綠茶。此
外，參加復評的 29 種名茶繼續被認定。

　　1995 年第二屆中國農業博覽會名茶評比中，獲金獎的
有：安仁豪峰、一級茉莉花茶、碣灘茶、軍農翡翠；獲銀
獎的是：萬仙碧峰茶；在 1997 年第二屆「中茶杯」名優茶

評比中，皇鳥銀毫獲優質茶獎；1999 年國際文化名茶評比中，古洞皇獲銀獎；同年第三屆「中茶杯」名優茶評比中，神農劍茶獲優質茶獎。

1996 年第三屆「湘茶杯」名優茶評比中，獲金獎的名茶有：益陽竹峰、古樓雪峰毛尖茶、桑植元帥茶、銀幣茶、龍華春毫、芷江秀春；獲銀獎的有：西山毛峰、白雲銀毫、春意毛尖茶、銀鑫毛尖茶、春意牌炒青綠茶、水口綠茶。

1997 年度湖南省名優茶鑑評會上，共評出名茶 18 種，優質茶 3 種。新評選出的名茶是：碣灘茶、軍農翡翠、楚雲仙茶、金鼎銀毫、莽山銀翠、岳峰銀毫、龍華春毫、千針蘆筍、凝香貢茶、桃江春毫、猛洞毛尖、安化松針、神農劍茶、武陵毛峰、玉筍春、翠雲峰、安仁豪峰、太青雲峰。

㈠碣灘茶

碣灘茶產於武陵山沅水江畔的沅陵碣灘山區，這裏峰巒挺秀，林木蒼翠，溪水縱橫，雲霧繚繞，得天獨厚的自然條件，茶樹生長旺盛，芽頭肥壯，葉質柔嫩，茸毛甚多，品質風格獨特。

據史書記載，沅陵產茶已有 1500 年歷史。西晉《荊州土地記》載：「武陵七縣通出茶，最好。」書中所講七縣就包括沅陵縣。唐代杜佑《通典》載：「永順、龍山和溪州等地均有芽茶入貢。」溪州在唐爲沅陵以西各地，範圍很廣。碣灘茶的歷史也有民間傳說。相傳唐高宗第八子李旦，被武太后貶至辰州（今沅陵），流落在胡家坪胡員外家當佣人，與員外之女胡鳳姣產生了愛情。高宗退位，李旦回朝當了皇帝，爲睿宗。胡鳳姣受詔進京，由辰州泛舟順沅江東游而下，途經碣灘品嘗了碣灘茶，甚覺甜醇爽口，擇其上者帶回京都，經文武百官品飲，皆讚不絕口。以後，朝廷指令碣灘廣種茶樹，每年派官員監製，把上品列爲貢茶。在唐代，中日文化交流頻繁，碣灘茶流傳到日本。1972 年日本首相田中角榮訪華時，特向周恩來總理問及此茶。

碣灘茶爲歷史名茶，後失傳。20 世紀 80 年代後期開始恢復發展，現今碣灘的 15 座山峰、18 條溝谷，已有千餘畝茶園。

碣灘茶品質特徵：外形緊細捲曲，鋒苗秀麗，色澤綠潤。香氣嫩香持久，湯色黃綠明亮，滋味醇爽回甘，葉底

嫩綠勻齊。在湖南省名優茶評比中，多次被評爲名茶，1985 年列爲農牧漁業部優質產品，1989 年被農業部評爲全國優質茶，在 1995 年第二屆中國農業博覽會名茶評比中，榮獲金獎。

㈡**古丈毛尖**

古丈毛尖爲歷史悠久名茶，唐代入貢，清代又列爲貢品。產於武陵山區古丈縣，境內崇山峻嶺，谷幽林深，溪河網布，山水輝映，景色宜人。群山鬱鬱蔥蔥之中，除大量的杉木林之外，還有千秋不腐的滇夏、紅榧樹，供觀賞的伯樂和栱桐，以及油桐、油茶、香榧和茶葉等經濟林，更爲森林之鄉的古丈增添了秀色和風光。縣境山峰一般海拔 1000 米，高峰 1200 米，年降水充沛，氣候溫和，冬暖夏涼，土層深厚，適宜茶樹生長。古丈毛尖曾作爲土家族、苗族的珍貴禮品贈送給毛澤東主席。

古丈毛尖品質特徵：外形條索緊結，鋒苗挺秀，色澤翠潤，白毫顯露；香氣持久，湯色清澈，滋味醇爽，葉底嫩綠。1982 年、1983 年和 1986 年分別被商業部、外經貿部和農業部評爲部優名茶，1988 年在全國首屆食品博覽會上獲金獎。

㈢南岳雲霧

南岳雲霧茶產於南岳衡山。南岳衡山是五岳之一，巍峨挺拔，雄峙南天，有「五岳獨秀」美稱。衡山有 72 座山峰，逶迤 400 餘公里，主峰祝融海拔 1290 米。登上主峰極目遠眺，其北是煙波浩渺、若隱若現的洞庭湖，南為奔騰起伏、如幛如屏的翠峰，東為宛如玉帶、飄然北去的湘江，西則是雲霧繚繞、時有時無的雪峰山。祝融峰下梯級茶行，蜿蜒曲折，南岳雲霧茶主產在此。

南岳產茶也有傳說。唐代天寶年間，江蘇清晏禪師任南岳廟掌教，見一條大白蛇，將茶籽埋到廟的旁邊，自此南岳就開始產茶了。一天，一股清泉從石竇流出，叫珍珠泉。禪師就用此泉水泡茶，茶葉的色、香、味更好。另一傳說是，唐憲宗時（806~820），有一個叫性空的和尚，在元和十四年（819）去杭州西子湖畔建立禪寺，但苦於無水，欲另覓它處。晚上夢一神仙相告，說可以派兩隻老虎把衡山南岳童子泉的水引來，明天就有泉水，請法師不要離去，第二天，性空和尚果然見到兩隻老虎挖地作穴，不久清泉湧出，其味甘冽醇厚，於是取名「虎跑水」。南岳泉水有 36 處名泉，水質特別好，沖泡茶葉湯色清澈明亮，

香氣清高，滋味醇厚。南岳衡山具有名山、名寺、名泉、名茶的特點，詩人讚曰：「誰道色香味，只許入皇家。今上毗盧洞，逍遙嘗貢茶。」

南岳雲霧茶的茶園面積在南岳就超過 60 公頃，主要分布在 800～1100 米的廣濟寺、鐵佛寺、華蓋峰、聖帝殿和白元峰等處，以廣濟寺茶品質最佳。南岳雲霧茶品質特徵：外形條索緊細微曲顯毫。香氣馥郁，滋味醇厚甘爽，湯色黃綠明亮，葉底勻嫩。

㈣君山銀針

君山，又名洞庭山，歷史上流傳著許多神奇傳說。相傳 4000 多年前舜帝南巡，不幸死於九嶷山下。他的兩個愛妃娥皇、女英奔喪，船到洞庭被風浪打翻。湖上漂來 72 隻青螺將二妃托起。二妃南望茫茫湖水，扶竹痛哭，血淚染竹成斑經久不褪。後來人稱此竹叫湘妃竹或斑竹。湖上那 72 隻青螺變成 72 座山峰聚成君山。所以君山也叫青螺島。唐代高駢《湘浦曲》詩云：「虞帝南巡竟不還，二妃幽怨水雲間。當時垂淚知多少，直到如今竹上斑。」1961 年毛澤東《七律・答友人》詩中，有「斑竹一枝千滴淚，紅霞萬朵百重衣」一句，表達同情與讚美。傳說清光緒年間彭

名山出好茶

玉麟修二妃墓時，在引柱上刻有一副對聯：「君妃二魄芳千古，山竹諸斑淚一人」，上下聯第一個字合起來就組成「君山」，君山就此更有名。

君山所在地岳陽市，古稱岳州。北宋范致明《岳陽風土記》中就有灉湖茶的記載。清代江昱《瀟湘聽雨錄》載：「湘中產茶，不一其地。而洞庭君山之毛尖，當推第一。」清代袁枚《隨園食單》記述：「洞庭君山出茶，色味與龍井相同，葉微寬而綠過之。」《湖南省志》載：「巴陵君山產茶，嫩綠似蓮心，歲以充貢。君山茶盛稱於唐，始貢於五代。」

君山茶民間傳說：初唐盛世，有一老僧，雲遊四海後到君山落腳，他從外地帶來 8 株茶苗，經過精心栽培便成了君山茶。另一傳說是有個漁夫張順，愛辦好事，感動龍王，龍王三太子送他一顆寶珠。寶珠被金鳳凰銜到君山，種在石縫裏，第二年就長出了一株君山茶。

君山為洞庭湖中一小島，島上土壤肥沃，多砂質壤土，年平均氣溫 16～17℃，年平均降水量 1340 毫米，春夏湖水蒸發、雲霧彌漫，島上竹木繁茂，生態環境適宜茶樹生長，現有茶園 20 多公頃。

君山銀針屬黃茶類名茶，其品質特徵：芽頭肥壯，緊實挺直，芽身金黃，滿披銀毫。湯色嫩黃明淨，香氣清高，滋味甜爽，葉底嫩黃勻亮。1956 年國際萊比錫博覽會上，被譽為「金鑲玉」，獲金質獎章。1982 年商業部全國名茶評選會上，被評為全國名茶。1988 年首屆中國食品博覽會上，榮獲金獎。

㈤灊山毛尖

灊山毛尖生產歷史悠久，遠在唐代就已稱著。清同治年間《寧鄉縣志》載：「灊山六度庵、羅山峰等處皆產茶，唯灊山茶稱為上品。」1941 年《寧鄉縣志》記載：「灊山茶雨前採製，香嫩清醇，不讓武夷、龍井。」

灊山毛尖產於寧鄉縣西大灊山上的灊山鄉，這裏係大灊山上的一個天然盆地，其地勢高峻，群峰環抱，縱橫 10 多公里。大灊山係桂岩山北支，主峰昆盧峰海拔 1070 米直插雲霄，峰上有六大勝景，峰下有唐朝興建的密印寺，峰上有鏡子石、仙人獻寶、白果含檀等景觀。灊山峰巒突兀，林木繁茂，鬱鬱蔥蔥，峰奇山峻，風光秀麗。盧花泉瀑布，一瀉千丈，恰似銀河落九天，加之境內溪河密布，常年雲霧繚繞，罕見天日，一年中有半年處於雲霧之中，

故有「千山萬山朝潙山，人到潙山不見山」之說。

潙山降水充沛，氣溫暖和，相對濕度大，土質深厚。
茶樹飽受霧露滋潤，不受寒風烈日侵襲，根深葉茂，梗壯
芽肥，茸毛多，持嫩性強。潙山鄉的潙山、潙澤、八澤 3
村爲潙山毛尖集中產地。潙山毛尖屬黃茶類，其品質特
徵：外形葉緣微捲成塊狀，色澤黃亮油潤，白毫顯露。湯
色橙黃明亮，松煙香味濃厚，滋味醇甜爽口，葉底黃亮嫩
勻。1986~1988 年連續 3 年被評爲省級名茶。

㈥安化松針

安化松針產於安化縣。境內有芙蓉山、雲台山，山脈
連綿，峰巒疊嶂，海拔千米以上的山峰有 157 座，大小溪
流 296 條。氣候溫和，雨量充沛，土質肥沃。據史料記
載，早在宋代安化已產茶。清道光年間（1821~1850），
原籍安化的總督陶澍所作《芙蓉江竹枝詞》就有記述：
「才交穀雨見旗槍，安排火坑打包箱，芙蓉山頂多女伴，
採得仙茶帶霧香。」所產「芙蓉青茶」和「雲台雲霧」被
列爲貢茶，後失傳。

爲發掘名茶資源，1959 年安化茶葉試驗場開始研製，
歷經 4 年終於創製成功安化松針。其品質特徵：外形細直

秀麗，狀似松針，白毫顯露，翠綠勻整；香氣馥郁，滋味甜醇，湯色明亮，葉底嫩勻。1986年參加全國名茶評比，榮獲商業部優質名茶稱號，同年獲得湖南省「五名」食品金獎，1989年農牧漁業部全國名優茶評比中，被評爲全國名茶。

(七)韶峰

韶峰產於湘潭韶山，是毛澤東的家鄉，著名的旅遊景區。這裏群山環抱，茂竹修林。韶峰是衡岳七十二峰之一，整個山峰峭立峻秀松柏成林。著名的韶山河飛塹越谷，景色壯觀。良好生態環境，也是產茶好地方。

韶峰是韶山茶場1968年創製的名茶。品質特徵：外形條索緊細，鋒苗挺秀，銀毫顯露，色澤翠綠光潤；香氣清香芳鬱，湯色清澈，滋味鮮爽，葉底勻嫩，芽葉成朵。1991年被評爲湖南省名茶。

(八)洞庭春

洞庭春產於岳陽縣黃沙街茶葉示範場。洞庭湖風景秀麗，歷史上就產名茶。岳州灂湖含膏，唐代就列爲貢品。清乾隆四十五年（1780），君山毛尖被選爲貢茶。洞庭湖畔群山起伏，綿延不斷，林木茂盛，氣候溫和，降水充

沛，土質肥沃，適宜茶樹生長，有利於形成名茶的自然品質。

洞庭春為 20 世紀 80 年代的創新名茶。其品質特徵：外形條索緊結微曲，肥壯勻齊，白毫顯露；香氣鮮濃持久，滋味醇厚鮮爽，湯色清澈明亮，葉底嫩綠勻淨。1985年起在省級名優茶評比會上獲三連冠；同年全國名茶評比中，被評為全國十大部級名茶之一，獲農牧漁業部金杯獎，以後連續三次評為部級名茶；1988 年北京國際優秀設計產品展示會上，獲「國際優秀設計產品獎」；1990 年國際級名茶評比中，獲銀質獎；1991 年參加杭州國際茶文化節名茶評比，獲名茶獎。同年在中國食品工業十年新成就展示會上，獲優秀新產品獎。

㈨**高橋銀峰**

高橋銀峰產於長沙市東郊玉皇峰下，這裏山丘疊翠，河湖掩映，雲霧彌漫，景色秀麗。

高橋銀峰是 1957 年的創新名茶，風格獨特，品質頗佳。1964 年郭沫若品飲後贈詩一首：「芙蓉園裏產新茶，九嶷香風阜萬家。肯讓湖州誇紫筍，願同雙井鬥紅紗。腦如冰雪心如火，舌不餂舥眼不花。協力免敎天下醉，三閭

無用獨醒嗟。」

　　高橋銀峰品質特徵：外形條索緊細、捲曲、顯毫；內質香氣高銳持久，湯色明亮，滋味鮮嫩純甘，葉底嫩勻明毫。1989 年農業部全國名優茶評選會上，被評為全國名茶。

㈩猴王牌茉莉花茶

　　猴王牌茉莉花茶產於長沙茶廠。其特點是茶坯和茉莉花質地優良，並精心窨製而成。茶坯主要選自湘西和湘南山區，這裏茶區山高谷幽，奇峰透迤，森林茂密，雨量充沛，雲霧迷漫，氣候宜人，土壤肥沃，茶樹芽葉肥嫩，香味獨特，毛茶分級配料嚴謹。茉莉花窨製，採用潔白、豐潤、飽滿的優質鮮花，以伏花為主，兼配春秋花，以獲清香濃郁。並按傳統工藝，多窨製而成。茶優、花好、窨製技術高，形成茉莉花茶品質優。

　　猴王牌茉莉花茶品質特徵：茶坯條索緊結油潤，香氣鮮靈濃厚，茶味濃醇甘爽，湯色黃亮，葉底嫩勻。猴王一號花茶，1984 年獲湖南省優質產品稱號；1986 年獲省「群眾最喜歡食品獎」；猴王二號花茶，1986 年獲省優質產品稱號；猴王牌茉莉花茶，在 1988 年省名茶、名酒、名煙、

名糕點、名罐頭的「五優」產品評比中，獲芙蓉金杯獎；在全國首屆食品博覽會上，與猴王毛尖茉莉同獲銀獎；1989 年猴王牌茉莉花茶獲部優證書，同年獲國家質量銀質獎。

三、其他名茶

　　獅口銀芽　產於古丈縣古陽河畔的獅子口一帶。這裏山高谷深，雲霧繚繞，降水豐富，氣候暖和，茶樹生態條件良好。其品質特徵：外形緊結圓直，白毫顯露，鋒苗秀麗；內質香氣馥郁，湯色黃綠明亮，滋味甘爽，葉底嫩綠。1985 年獲農牧漁業部優質產品獎。

　　郴州碧雲　產於郴州五蓋山碧雲峰，因色澤翠綠如青峰，白毫滿披似白雲而得名。係 1980 年五蓋山茶場創製的新名茶，其品質特徵：外形細秀勻齊，色澤翠綠，白毫顯露；內質香氣清高，湯色淺綠有「毫渾」，滋味甘爽，葉底勻嫩。1992 年被評為湖南省優質茶，1991 年被評為湖南省名茶。

　　黃竹白毫　產於永興縣黃竹嶺山區，群山綿延，竹木蒼翠，溝壑縱橫，溪流潺潺，雲霧環繞，氣候暖和，降雨

充沛，土層深厚，茶樹生長旺盛，自然品質優異。永興縣
產茶歷史悠久，明萬曆《郴州志》載：「茶，永興多。」
相傳黃竹嶺茶古為貢品。現今黃竹白毫品質特徵：外形緊
曲肥實、顯毫、翠綠；內質香氣清高持久，滋味醇厚回
甜，湯色黃綠明亮，葉底勻嫩。1981 年和 1982 年均被評為
湖南省級名茶。

　　江華毛尖　產於江華瑤族自治縣。著名的五嶺山脈之
一的萌渚嶺餘脈分布全境，海拔多在 1000～1500 米，蒼峰
入雲，林蔭如蓋。江華茶樹有苦茶和甜茶之分。江華毛
尖，由甜茶採製而成，品茶風格獨具特色，當地人常用此
茶醫治積熱、久瀉和心脾不適之症。江華毛尖歷史悠久，
早在五代時，已被列為貢品。其品質特徵：外形條索肥
厚，緊結捲曲，白毫顯露；內質香氣清高，湯色晶瑩，滋
味濃醇甘爽，葉底嫩綠。1986 年獲湖南省優質茶獎，
1987~1981 年連續 3 年獲湖南省名茶獎。

　　北港毛尖　產於岳陽縣康王鄉北港。唐代生產的叫灉
湖茶，或叫灉湖含膏。唐代斐濟《茶述》中列出的 10 種名
茶中，就有灉湖茶。相傳，文成公主當年出嫁西藏時，曾
帶去灉湖茶。灉湖與洞庭君山相距 20 公里，這裏氣候溫

和，雨量充沛，土質肥沃，適宜種茶。歷史上的灘湖茶屬蒸青團餅茶，今日北港毛尖是散形黃茶類。其品質特徵：外形芽壯葉肥，毫尖顯露，呈金黃色；內質香氣清高，湯色橙黃，滋味醇厚，葉底肥嫩黃似朵。1987 年在全省名優茶評比中被評爲全省名茶。

君山毛尖　產於洞庭君山。清乾隆二十七年（1762）江昱《瀟湘聽雨錄》載：「近有效江浙焙製者，居然名品，而洞庭君山之毛尖，當推第一。」19 年之後作爲貢茶，成爲綠茶之珍品。1962 年君山茶場恢復君山毛尖生產。1983 年榮獲外經貿部頒發的優質產品榮譽證書，1987 年和 1988 年連續兩屆被評爲湖南省名茶。

官莊毛尖　產於沅陵縣官莊。沅陵是一個群山環抱的山區縣，沅江由西南入境，橫貫境內。全縣分爲南北兩部，江北屬武陵山脈，江南屬雪峰山脈，境內最高峰海拔 1355 米，山嶺起伏，溪河如織，大小河流達 460 多條。官莊地處縣東南，林深谷幽，雲霧繚繞，氣候溫和，雨量豐富，土質肥沃，是優質茶的主要產地。歷史上貢茶介亭毛尖就出在官莊附近的黃金坪。官莊毛尖品質特徵：條索緊細微曲，色澤翠綠，白毫顯露。香氣清高持久，湯色晶瑩

214

綠亮，滋味濃爽，葉底嫩勻。1981 年和 1982 年均被評爲湖
南省名茶。

　　甑山銀毫　產於慈利縣柳林鄉甑山。甑山位於溇水與
澧水匯合處，海拔 380 米，山嶺連綿，群峰起伏，河水環
繞，雲霧迷漫。慈利縣古屬澧州，宋代已產茶。明代萬曆
《慈利縣志》載：「茶惟飯甑山有名。」現在生產的甑山
銀毫品質特徵：條索緊細稍扁曲，色澤綠潤，銀毫顯露。
湯色黃綠，香氣純正，滋味甘醇，葉底黃嫩。1982 年參加
湖南省名優茶評比，被評爲名茶。

　　玲瓏茶　產於桂東縣銅鑼鄉玲瓏村。桂東位於羅霄山
脈南端，南嶺山地北翼，毗鄰井岡山，東北靠萬洋山，東
南臨諸廣山，西有八面山，間有河谷盆地。玲瓏村海拔 800
米，群山環抱，林木繁茂，土質肥沃，冬無嚴寒，夏無酷
暑，茶樹生長環境優越。品質特徵：外形條索緊細，鋒苗
秀麗，狀形環鉤，色澤翠綠，白毫顯露。香氣馥郁，湯色
明亮，滋味濃爽，葉底嫩勻。1981 年至 1989 年連續 6 次被
評爲省級名茶；1985 年和 1989 年在農牧漁業部及全國名茶
展品會上，被評爲優質茶。

　　岳北大白　產於衡山縣貫壙茶場。貫壙位於南岳山北

麓，所產之茶，白毫顯露，故名岳北大白。1972年岳北大白創製成功，品質特徵：條索緊結微曲，白毫滿披。湯色清澈明亮，香氣鮮嫩持久，滋味鮮醇爽口，葉底嫩綠明淨。1981~1991年，連續8次被評為湖南省名茶；1989年全國名優茶評比會上，被評為優質茶。

網嶺險峰　產於攸縣。境內山嶺重疊，丘陵起伏，氣候溫和，雨量充沛，土壤肥沃，茶樹生長良好。網嶺險峰創製於1974年，借地名和毛澤東詩句「無限風光在險峰」而取名。其品質特徵：緊結細秀捲曲，白毫顯露，色澤嫩綠光潤。香氣嫩香持久，滋味鮮爽甘醇，湯色淺綠明亮，葉底黃綠勻淨。1982年被評為湖南省名茶。

雁峰大白　產於衡陽市金甲嶺農場，靠近南岳第一峰——回雁峰，湘江環繞，雲霧繚繞，氣候宜人，土地肥沃，是茶樹生長的良好環境。雁峰大白品質特徵：條索捲曲，香高持久，湯色明亮，滋味醇厚，葉底嫩勻。1989年被評為湖南省名茶。

石門牛抵茶　產於石門縣。石門地處湘西北山區，境內層巒疊嶂，峽谷深峭，氣候溫和，雨量充沛。牛抵茶產地有著名的夾山。牛抵茶歷史悠久，後失傳。1978年重新

發掘成功。品質特徵：條索緊結帶扁，香氣清高持久，滋味濃醇，湯色黃綠，葉底明亮。1981 年和 1988 年在全省名茶審評會上，被評為優質茶。

志溪春綠　產於益陽市荷葉塘茶場。品質特徵：條索緊細圓直，白毫顯露，色澤翠綠，清香持久，滋味醇厚，湯色黃綠明亮，葉底黃綠肥嫩。1989 年被評為省級名茶。

勝峰毛尖　產於華容縣勝峰鄉茶場。品質特徵：條索捲曲，白毫顯露，色澤翠綠。香氣清高，湯色明亮，葉底鮮嫩。1987 年和 1988 年均被評為湖南省名茶。

騎田銀毫　產於宜章縣騎田嶺南麓里田鄉江厚村茶場。位於五嶺山脈之西嶺，海拔 1190 米。品質特徵：條索緊細，翠綠顯毫，香氣清高，湯色明亮，滋味醇厚，葉底勻嫩。1981 年被評為湖南省名茶。

汨羅龍舟　產於汨羅縣。汨羅自古文人薈萃，勝蹟很多。戰國時楚國詩人屈原投汨羅江而死。為懷念屈原，接待海內外來賓，1987 年創製成功汨羅龍舟。品質特徵：外形緊細稍彎似龍舟，透翠多毫。香氣嫩香，滋味醇爽，湯色杏綠明亮，葉底嫩勻。1989 年評為湖南省名茶。

青岩茗翠　產於張家界市國家森林公園附近的幾個高

山茶場，茶園多分布在 600～1200 米的山坡上，終年雲霧
繚繞，溪流長年不斷。青岩茗翠 1982 年由大庸毛尖改名而
成。品質特徵：條索圓緊勻直，色澤翠綠，銀毫滿披。香
氣清高，湯色明亮，滋味醇爽，葉底嫩綠。1982 年商業部
全國名茶評比會上，被評爲全國 30 個名茶之一。

　　雲峰毛尖　產於衡陽縣關市鄉茶場。其地位於大雲山
南麓，海拔 800 多米，山秀、石奇、水清、風景秀麗。雲
峰毛尖創製於 1986 年，品質特徵：條索肥壯，白毫顯露。
香氣馥郁，湯色明亮，滋味鮮爽，葉底嫩淨。1989 年評爲
省級名茶，1991 年杭州國際茶文化節上評爲名茶。

　　保靖嵐針　產於保靖縣。境內有呂洞、白雲兩座大
山，白雲山最高峰海拔 1300 米。茶園地處 700～1200 米，
高山有好水，雲霧出名茶。相傳清光緒年間(1875~1908)，
呂洞山上的茶作爲貢茶。保靖嵐針係 1978 年創製 1980 年
定型的名茶，品質特徵：外形緊細似針，色澤翠潤，湯色
明亮，香氣清香，滋味鮮爽，葉底嫩勻呈花朵狀。1982 年
評爲省級名茶，同年在商業部全國名優茶評選會上，被評
爲全國名茶。

　　東山秀峰　產於石門縣東山峰農場。東山峰山勢巍

峨，峰巒疊翠。茶園多分布在海拔 1000 米左右山地。品質特徵：形扁挺直，色澤翠綠，宛如秀麗山峰。湯色淺綠明亮，嫩香高長，滋味鮮爽回甘，葉底嫩綠明淨。1988 年評為省優質名茶。1990 年參加全國名茶評比，名列第一，獲國家銀質獎。

月芽茶　產於新化縣奉家山、楓鳳山一帶，因茶形似娥眉月而取名。茶園分布在海拔 800〜1200 米山地，四周青山環抱，風景秀麗。月芽茶品質特徵：形如月牙，色綠較深。香氣高長，湯色綠亮，滋味鮮醇，葉底嫩亮。1986 年被評為省級名茶，同年在商業部名茶評比會上評為全國名茶，獲商業部優質產品證書。

白馬毛尖　產於隆回縣白馬山區。境內有白馬山、萬明山、大東山、九龍山，其中白馬山主峰海拔 1780 米。茶園大多分布在海拔 800 米左右山地，茶樹生長良好。品質特徵：條索肥壯微曲，白毫披露。香氣清香，湯色明亮，滋味醇爽，葉底勻嫩。1991 年被評為湖南省名茶。

太青雲峰　產於澧縣太青鄉茶場。茶場地處太青山，海拔 1019 米，山峰常年雲飄霧繞，所產茶葉就取名為太青雲峰。品質特徵：形扁直秀，光潤顯毫。香氣高鮮，湯色

清澈，滋味甘爽，葉底嫩軟。1987年評爲湖南省名茶。

　　東山雲霧　產於臨武縣。境內大部分爲丘陵山地，最高峰天頭嶺海拔1712米，茶園地處海拔1011米的東山，常年飲雲吞霧，茶質優良，取名東山雲霧。品質特徵：緊細微曲，翠綠顯毫。香氣持久，湯色明亮，滋味濃爽，葉底勻亮。1981年評爲省優質茶，至1987年連續7年均被評爲省名優茶。

第九節　河南

　　河南山地、丘陵分別占18％、56％，北、西、南三面有群山。豫南山地，包括桐柏山、大別山等，兩山間有武勝關和名山雞公山。河南伏牛山南北分別屬北亞熱帶濕潤與暖溫帶半濕潤季風氣候。河南農特產品豐富多彩，其中就有全國十大名茶之一的信陽毛尖茶。

　　河南種茶歷史悠久，早在1200多年前就有茶樹種植，陸羽《茶經》書中就有光山、信陽種茶記載。清代種茶區域跨過淮河，魯山、葉縣也開始種茶，1937年產茶縣有信陽、固始、商城、光山和羅山。20世紀90年代全省已有35個縣市產茶。

1999 年全省茶園面積 4 萬公頃，其中採摘面積 3 萬公頃，均列全國第 11 位。茶葉產量 8500 噸，其中名優茶 6200 噸。

信陽毛尖主產於信陽。信陽的山，有的因仙而名，有的以峻而稱，有的因秀而傳，有的以奇而著。名列全國四大避暑勝地之一的雞公山、著名的自然保護區金剛台、名茶產地車雲山、東南首峰濮公山以及天台山、金牛山、四望山，座座奇峰燦若明珠。信陽歷史悠久，文明璀璨，有眾多的古代文化遺址、寺觀廟宇、自然保護區、古代建築和革命紀念地。

信陽毛尖茶區主要分布在信陽西、南部崇山峻嶺之中，以「五雲兩潭」（車雲山、天雲山、雲霧山、集雲山、連雲山、黑龍潭、白龍潭）所產茶葉最為有名，色、香、味、形均具上乘。信陽毛尖品質特徵：外形緊細圓直，白毫顯露，色澤翠綠。香氣清高持久，湯色清澈明亮，滋味鮮醇，葉底嫩綠。1915 年獲巴拿馬萬國博覽會金獎；1958 年評為全國十大名茶；1982 年以來，多次獲省優部優產品稱號；1985 年龍潭牌特級、一級信陽毛尖獲國家銀質獎；1988 年獲首屆中國食品博覽會金獎；1990 年龍潭

牌信陽毛尖在全國名茶評比中獲金獎；1999 年獲國際文化
名茶評比金獎。

　　除信陽毛尖外，河南尚有以下名茶：

　　賽王玉蓮　　產於光山縣涼亭。品質特徵：條索扁平光
潤，挺秀顯毫，色澤翠綠，白毫披露。嫩香持久，滋味甘
醇，湯色淺綠明亮，葉底嫩黃。1999 年獲國際文化名茶評
比金獎。

　　仰天雪綠　　產於固始縣仰天洼茶場。品質特徵：條索
扁平光潤，挺秀顯毫，色澤翠綠。內質香氣高，尚鮮嫩，
湯色嫩綠明亮，滋味清爽鮮醇，葉底嫩勻。1999 年獲國際
文化名茶金獎。

　　蘇東迎春　　產於商城縣。品質特徵：外形扁平挺直，
色澤翠綠，芽壯顯毫。內質花香持久，湯色嫩綠明亮，滋
味濃郁鮮爽，葉底嫩綠勻淨。1999 年獲國際文化名茶金
獎。

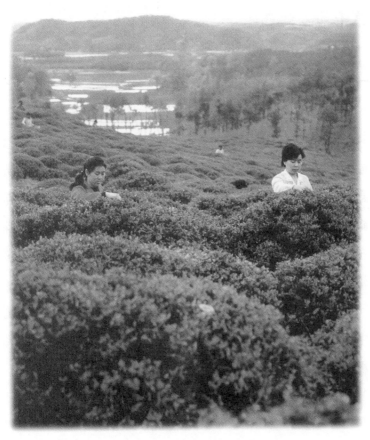

江北茶區　河南省信陽茶園（圖片來源：中國－茶的故鄉）

第十節　江西

一、名山景觀

　　江西東、南、西三面環山，呈向北傾斜。山地丘陵占54％，低丘崗地占35％。贛中丘陵海拔300～600米；贛東南、西南山區，包括南嶺、武夷山、羅霄等，贛閩間黃崗山，海拔2157米，爲本省第一高峰；贛西南井岡山、梅嶺因歷史內涵而有名；贛東北山地，包括懷玉山及黃山餘脈，一般海拔500～1000米；贛西北山地，包括九嶺山、幕阜山及著名的廬山等，海拔500～1500米。江西東北端和西北隅屬北亞熱帶濕潤季風氣候外，贛中南廣大地區屬中亞熱帶濕潤季風氣候。夏長多次之，春秋較短，春夏降水多於秋冬。

　　江西歷史悠久、山川秀麗、人文薈萃、名山名勝古蹟眾多。現擁有廬山、井岡山、龍虎山、三清山4個國家級風景名勝區，有南昌、景德鎮、贛州3座國家級歷史文化名城，還有中國第一大淡水湖鄱陽湖及鄱陽湖國家級候鳥自然保護區，9座國家級森林公園，5個國家重點保護寺

觀，17 處國家重點文物保護單位，全省各類風景名勝區
（點）多達 2400 餘處，江西省奇山、名城、秀水交相輝
映。

㈠盧山

　　古有「奇秀甲天下」之美譽的盧山，以風景名山、文
化名山、教育名山、宗教名山、政治名山著稱於世，構成
了自然景觀與人文景觀相融合、主體與客觀相和諧的景觀
資源齊全、結構完整的風景名勝區。1996 年 12 月 6 日，聯
合國教科文組織，將盧山作為「世界文化景觀」，列入
「世界遺產名錄」，並給予高度評價：「盧山的歷史遺跡
以其獨特的方式，融會在具有突出價值的自然美之中，形
成了具有極高美學價值的、與中華民族精神和文化生活緊
密相連的文化景觀。」盧山以她的崇高優美，豐潤蒼峻，
充滿無限生機與魅力的雄姿，成為世界級名山，為世人矚
目。

　　盧山位於江西北部，與歷史文化名城九江市毗鄰，景
區面積 302 平方公里，主峰大漢陽峰海拔 1474 米，群峰突
起，江環湖繞，雲蒸霞蔚，氣象萬千，素以「不識盧山真
面目」而聞名遐邇。全山有 12 個景區，474 處景點，共有

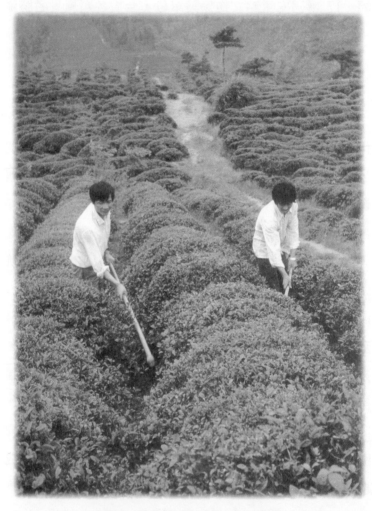

江西廬山茶園（圖片來源：中國－茶的故鄉）

瀑泉、山石、氣象、植物、地質、江湖、人文、別墅建築
等 8 大景觀類型，豐富的景觀資源是歷史賦予廬山的一份
珍貴遺產。

　　廬山的冬天，像一個奇特的玻璃世界，雪映淞掩的玉
崖瓊樓，構成了江南高山罕見的獨特的冰雪地貌，如同一
座巨大的玉佛，山巒冰雪籠罩，山谷玉毯舖疊，瀑布冰柱
倒掛。雪淞、霧淞、雨淞奇觀，造就出「千崖冰玉里，萬
峰水晶中」的別樣景致，使遊人難忘廬山的冬之韻。

　㈡**井岡山**

　　井岡山重巒疊嶂，大小山峰 500 餘座，險秀雄奇，形
態各異，或壁立千仞，高聳雲天；或肖人、類獸，呼之欲
動、趨之欲走。1990 年版的面額 100 元人民幣背面雄渾的
群山，就是著名的井岡山五指峰。五指峰為井岡山主峰，
高 1586 米，因 5 座山峰並列酷似五指而得名。它成為井岡
山的象徵。五指峰氣勢磅礡，雄偉壯觀，大片原始森林保
存完好，生長著 3000 多種植物，為江西省植物種類的 70％，
且有許多珍稀動物。五指峰下是著名的群巒湖，山水相
映，風光宜人。

　　井岡山地處亞熱帶，山體面積大，森林植被好，是當

今世界同緯度最大的保護最好的次原始森林區。森林蒸騰
的雲霧，依山勢吞吐，隨山風滾動，或如玉帶飄逸於山
巔，或如大海汪洋於峰巒，或如瀑布跌落於深谷，變幻無
常，氣象萬千。

井岡山的瀑布特別多，單是龍潭景區就有「五潭十八
瀑」。全景區瀑布逾百種，高者逾百米，氣勢雄偉，水聲
如雷；低者數十米，形態萬千，楚楚動人。

井岡山四季風光如畫。春有漫山杜鵑，與碧草相映，
與百花爭艷；夏有涼風清泉，與鳥語相戲，與遊人相伴；
秋到井岡，藍天、白雲、紅葉、碧水，令人心曠神怡；冬
到井岡，松杉堆雪，萬樹倚玉，千山萬嶺玉潔冰清。郭沫
若遊覽井岡山，揮筆寫下「井岡山下後，萬嶺不思遊」的
著名詩句。陳毅也留下「幽蘭在山谷，本人無認識，只爲
馨香重，求者遍山際」的詩句。

井岡山的「人文景觀」有井岡山革命博物館、井岡山
大型群雕、井岡山碑林、井岡山烈士紀念塔、黃洋界保衛
戰紀念碑以及黃洋界保衛戰的舊址，大小五井中的大井，
即毛澤東、朱德、陳毅、彭德懷的舊居所在地。井岡山人
文景觀的恢宏，使自然景觀更爲壯觀。

⑸三清山

雄峙於玉山縣、德興市交界處的三清山，方圓 220 平方公里，因主峰玉京、玉虛、玉華三峰似道教鼻祖玉清、上清、太清列座其巔而得名。其頂峰海拔達 1816.9 米。三清山以山岳、古松、雲霧、飛泉、道教古建築稱奇，怪峰異石仙跡神工，古松奇花千姿百態，飛瀑流泉瑰麗多彩，雲海神光變幻莫測，人文景觀粗獷古樸，處處有美景，時時露神韻。

三清山峰巒林立，氣勢巍峨，峰峰有意境，石石傳神奇。世所罕見的象形峰——女神峰，位於三清山南麓，海拔 1300 多米。女神對面是一條幽深的峽谷。谷底轉彎處，有一座似巨蟒的花崗岩石峰，高 128 米，海拔 1200 米，被譽為三清山保護神。三清山被列為國家重點風景名勝區。

⑹龍虎山

龍虎山位於鷹潭市南郊 20 公里處，是國家級重點風景名勝區。龍虎山，山水奇艷，風光秀麗，山因水活，水因山媚，奇峰秀出，百態千姿。有 99 峰，24 岩，108 處自然人文景觀，特別是仙女峰、情侶峰、仙桃石和水中蓮等十大景觀，形態逼真，惟妙惟肖，嘆為觀止。最為絕妙的是

透迤曲折的瀘洒溪河，從東至西貫穿整個龍虎山風景區。

龍虎山是中國道教的發源地，素以「中國道教第一山」的美名享譽海內外。東漢中葉第一代天師張道陵，在這裏肇基煉九天神丹，創立道教。龍虎山是中國崖墓文化的發源地。歷時 2600 多年的春秋戰國崖墓群，是龍虎山風景區又一「絕景」。龍虎山崖墓年代久遠，數量衆多，位置險要。文物之豐富都堪稱中華之景，被譽爲天然考古博物館。

二、主要名茶

江西茶葉生產條件優越。茶園多分布在山區，包括盧山、井岡山、幕阜山、九嶺山、懷玉山等名山系的高山茶園，具有「高山雲霧出好茶」的生態環境和名山出名茶的良好條件。江西生產名茶歷史悠久，唐代有洪州西山之白露，宋朝有雙井之白芽，婺源之謝源，饒池州之仙芝與嫩蕊，清代有盧山雲霧等歷史名茶 43 種。有雙井綠、狗牯腦、麻姑茶、浮瑤仙芝等傳統名茶 33 種。更多的是創新名茶，有井岡翠綠、瑤裏崖玉等 100 多種。

全省有 90 個縣（市）產茶。1999 年江西茶園面積 4.88

萬公頃，其中採摘面積 4.38 萬公頃。茶葉產量 21400 噸，
其中名優茶 2100 噸。1993 年、1995 年、1997 年三屆共評
出省級名優茶 136 種，2000 年 5 月 30 日，又評出省級名優
茶 20 種。1997 年 5 月，江西名茶賣價創下最高記錄，500
克「浮瑤仙芝王」以 18990 元拍賣價成交。

(一)廬山雲霧

　　廬山雲霧產於廬山。廬山產茶歷史悠久，遠在漢朝已
有茶樹種植。據《廬山志》記載，東漢時，廬山梵宮僧侶
除了競採野茶，還種植茶樹，採製茶葉。至唐代，廬山茶
葉已很有名氣。著名詩人白居易，曾在廬山挖藥種茶，並
寫下詩篇：「長松樹下小溪頭，斑鹿胎巾白布裘，藥圃茶
園為產業，野麋林鶴是交遊。」宋代廬山已產洪州鶴嶺
茶、雙井茶、白露、鷹爪等名茶。明代《廬山志》已有廬
山雲霧茶記載。現今廬山雲霧茶產地分布在整個廬山的漢
陽峰、五老峰、小天池、大天池等 20 多處，其中以五老
峰、漢陽峰產地品質最佳。1982 年商業部全國名茶評比會
上，廬山雲霧被評為全國名茶。1995 年榮獲第二屆中國農
博會名茶評比金獎。品質特徵：條索緊結重實秀麗，色澤
碧嫩光滑，芽隱綠；香氣芬芳、高長、銳鮮；湯色綠而明

亮,滋味濃醇鮮爽,葉底嫩綠鮮明。

㈡井岡翠綠

　井岡山四季風光如畫,空氣清新,茶樹生長旺盛,所製茶葉品質甚好。井岡翠綠品質特徵:條索細緊曲鉤,色澤翠綠多毫。香氣鮮嫩,湯色清澈明亮,滋味甘醇鮮爽,葉底完整嫩綠。1982 年評爲江西省八大名茶之一,1985 年分別評爲江西省名茶、農牧漁業部優質茶;1988 年評爲江西省創新名茶第一名。

㈢婺源茗眉

　婺源縣境內鄣公山海拔 1000 餘米,地勢高峻,峰巒起伏,雨量豐富,氣候溫和,土壤肥沃,茶樹生長環境和條件優越。婺源歷史上就以產茶量多質優而著稱。婺源茗眉爲創新名茶,其品質特徵:外形彎曲似眉,翠綠緊結,銀毫披露。內質香高持久,湯色清澈明亮,滋味鮮爽甘醇,葉底嫩勻完整。1981 年被評爲江西省優秀名茶;1986 年被商業部評爲全國名茶,用此茶爲原料窨製茉莉花茶,榮獲國家銀質獎。

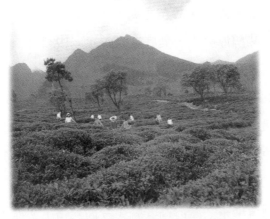

江西婺源茶區（圖片來源－中國－茶的故鄉）

三、其他名茶

　　上饒白眉　產於上饒。品質特徵：條索勻直壯實，白毫顯露，色澤綠潤；香氣清高，湯色明亮，滋味鮮濃，葉底嫩綠。1982 年以來四次被評爲江西省優質名茶；1985 年獲農牧漁業部優質產品獎。

　　雙井綠　產於修水縣杭口鄉雙井村。品質特徵：外形圓結略捲，形如鳳爪，銀毫披露。香氣高爽持久，湯色明亮，滋味鮮醇，葉底嫩綠。1985 年評爲江西省八大名茶之一。

233

　　小布岩茶　產於寧都縣小布鄉。品質特徵：外形捲曲如細眉，白毫顯露，鋒苗秀麗。內質嫩香持久，湯色黃綠明亮，滋味醇厚鮮爽，葉底嫩綠勻淨。1982 年評爲江西省八大名茶之一；1986 年獲商業部全國名茶獎。

　　麻姑茶　產於南城縣麻姑山，係武夷山系軍山餘脈。品質特徵：條索緊細，白毫顯露，色綠鮮潤。香氣清鮮純正，湯色清澈明亮，滋味醇和甘爽，葉底嫩綠勻齊。1985年評爲江西省名茶。

　　瑞州黃檗茶　產於高安縣（今高安市）。歷史上的黃檗茶在元、明兩代列爲貢品。現今瑞州黃檗茶品質特徵：外形挺秀多毫。香氣清高，湯色明淨，滋味醇厚，葉底黃綠明亮。1985 年進京參展評爲全國優質農產品。

　　龍舞茶　產於吉安縣東固山。品質特徵：形似麻花，條索緊結，色澤翠綠，滿披白毫。香氣嫩香清高，湯色碧綠，清澈明亮，滋味甘鮮，葉底嫩勻。1987 年在江西省食品工業協會主持的全省名茶評比中，獲江西省榮譽名茶稱號。

　　山谷翠綠　產於修水縣。品質特徵：外形略曲，色澤綠潤，滿披銀毫。香高持久，湯色翠綠明亮，滋味鮮潔爽

口，葉底嫩綠勻整。榮獲江西省名茶評比總分第二名，被評爲江西省優質名茶。

雲林茶　產於金溪縣黃通鄉雲林源。品質特徵：外形色澤翠綠，白毫顯露，條索細緊。香氣清幽高雅，湯色碧綠清澈，滋味甘醇鮮爽，葉底嫩勻明亮。1985 年評爲省優質名茶。

古蹟翠峰茶　產於奉新縣東風墾殖場古蹟茶場。品質特徵：外形條索緊細。茶香持久，湯色嫩綠明亮，滋味醇和，葉底嫩勻。榮獲 1995 年第二屆中國農業博覽會名優茶評比金獎。

廬山雲針茶　產於廬山雲霧茶場。品質特徵：條索緊直，色澤翠綠，白毫顯露。香氣高爽持久，湯色明亮，葉底嫩勻，滋味鮮爽。榮獲 1995 年第二屆中國農業博覽會名優茶評比金獎。

梅嶺劍綠　產於上猶縣梅嶺茶場。品質特徵：外形挺直扁平，尖削似劍，白毫顯露，色澤翠綠光潤。香氣高爽持久，湯色碧綠，滋味鮮醇，葉底嫩勻。榮獲 1995 年第二屆中國農業博覽會名優茶評比金獎。

井岡碧玉　產於井岡山市。品質特徵：外形扁平挺

 名山出好茶

直，色澤綠翠，白毫顯露。香氣清高持久，湯色碧綠明亮，滋味醇和爽口，葉底嫩綠勻整。榮獲 1995 年第二屆中國農業博覽會金獎。

盤古龍珠　產於于都縣。品質特徵：外形圓緊如珠，茸毫披露。香高持久，湯色清澈，葉底勻嫩。榮獲 1995 年第二屆中國農業博覽會名優茶評比金獎。

梅嶺毛尖　產於上猶縣梅嶺。品質特徵：外形圓直尖挺有鋒苗，條索勻直，白毫顯露，色澤綠潤。香氣清爽持久，滋味甘醇鮮爽，湯色淺綠明亮，葉底嫩綠勻齊。榮獲 1995 年第二屆中國農業博覽會名優茶評比銀獎。

石城通天岩茶　產於石城縣。品質特徵：條索緊秀，色澤翠綠，白毫顯露。湯色明亮，香濃持久，滋味鮮爽，葉底嫩綠。榮獲 1995 年第二屆中國農業博覽會名優茶評比銀獎。

雙葉牌一尖春　產於九江市。品質特徵：外形似蘭花。內質香氣高爽持久，湯色明亮，滋味清爽，葉底嫩綠。獲 1999 年國際文化名茶評比銀獎。

梁渡銀針　產於江西省南昌縣。品質特徵：芽形挺直秀麗，銀毫滿披，毫中顯翠。香氣嫩高持久，湯色綠而清

澈，滋味鮮醇甘爽，葉底嫩勻完整。梁渡銀針曾五次獲省
名茶獎；1987 年獲江西省政府頒發的優質產品獎；1988 年
獲中國首屆食品博覽會銅牌獎；1997 年第二屆「中茶杯」
名優茶評比會上，獲二等獎。

　　天香雲翠　產於婺源縣的鄣山、古坦一帶。品質特
徵：外形呈螺旋狀，條索緊結，翠綠顯毫。香高持久，湯
色清澈明亮，滋味鮮醇，葉底嫩綠。1985 年和 1989 年兩次
評爲江西省名茶。

　　星江龍珠　產於婺源縣星江河兩岸。品質特徵：外形
圓結似珠，色澤翠綠顯毫。香氣高爽，滋味醇厚，湯色明
亮，葉底嫩勻。1994 年評爲江西省名茶。

第十一節　廣東

一、名山景觀

　　廣東地勢北高南低，山地丘陵廣布，分別占35%和27%。
粵北山區，屬南嶺山地，海拔1000～1500米，瑤山中的石
坑崆1902米，爲本省最高峰。粵西山地台地，大都爲海拔
1000米以下的低山丘陵。粵東山地丘陵，包括九連山、羅
浮山等，山嶺海拔約1000米。廣東地跨北回歸線，粵北和

雷州地區分屬亞熱帶和熱帶濕潤季風區，其餘廣大地區屬南亞熱帶濕潤季風區。

廣東山青水秀，四季常花，多風景名勝，有國家重點文物保護單位。奇洞、天湖、瀑布、古寺兼備的南海西樵山，舟山洞崖燦如雲霞的仁化丹霞山，擁有980多處飛瀑幽泉的道教名山羅浮山，均為全國重點風景名勝區，還有一個鼎湖山，以上四山為廣東四大名山。

(一)羅浮山

羅浮山位於惠州博羅縣長寧鎮，東距惠州 67 公里，西連廣州 9.9 公里。史學家司馬遷在《史記》中說：「名山五千，五岳作鎮，羅浮、括蒼輩十山，為之佐命。」這說明羅浮山遠在漢代就被列為五岳之後的十大名山之首。羅浮山又號稱「百粵群山之祖」、「嶺南第一山」。

羅浮山名泉瀑布 980 多處，石室幽岩 72 個，洞天奇景 18 處。白水門、白石漓、白鶴、黃龍、華首等瀑布蔚為壯觀。羅浮山充滿傳奇，安期生採蒲、葛洪煉丹、景泰卓錫和東坡遇仙等膾炙人口的佳話傳頌至今。

博羅縣羅浮山明代以前就產茶。

(二)丹霞山

丹霞山位於韶關仁化縣城南 17 公里，它巍然屹立在山青水秀的錦江之濱。蜿蜒的錦江圍繞著丹霞而流。丹山碧水相互映照。

丹霞山風景的一個特點是毫無人工的雕琢，完全是一幅自然景色。由於長期受風侵雨蝕，丹霞山勢逐步形成寶塔狀的懸崖峭壁和奇特的「紅山」。山色殷紅若絮，遠看如紅霞起伏於綠野之上。地質學上特別把這種紅色砂岩的假喀斯特地形稱爲「丹霞地形」。

丹霞山之巔，由長老峰、海螺峰、寶珠峰三座山峰組成。「丹霞勝景」共有 12 處，即丹梯鐵索、錦水灘聲、濤澗松風、竹坡煙雨、乳泉春漏、紅橋擁翠、舵石朝曦、玉池倒影、玉台爽氣、雙沼碧荷、螺頂浮漏、杰閣晨鐘。最著名的丹霞景色，要算是「丹霞旭日」了。

㈢**陰那山**

陰那山位於梅州市東面 40 公里的雁洋區內，與羅浮、南華鼎峙齊名，名稱「粵東三勝」。東西長 25 公里，南北寬 5 公里。最高峰爲五指峰，海拔 1311 米，登頂可觀日出、日落。山中有鐵橋、蓮花石、船石、琴石、仙遇湖、龍潭瀑布、靈光寺等景。靈光寺原名爲聖壽寺，在陰那山

上，建於唐代。門前兩株古柏已有 1100 多年的歷史。寺內有佛殿、金光殿、鐘樓、鼓樓等，全寺布局巧妙。

二、主要名茶

1999 年廣東茶園面積 4.4 萬公頃，其中採摘面積 3.57 萬公頃。茶葉產量 40607 噸，其中紅茶 2300 噸，綠毛茶 19441 噸，烏龍茶 14758 噸，其他茶 4108 噸。全省名茶產量 7900 噸。

1999 年 6 月 1～3 日，廣東舉辦首屆名優茶質量競賽暨競買會，評出省級名茶 44 種，優質茶 36 種，創新茶 2 種。8 種省級名茶拍賣，國賓茶以 1 千克 5.8 萬元競賣。其他名茶拍賣均超過上萬元。

主要名茶有：

鳳凰單叢　產於潮州市鳳凰山區。傳說南宋末年，宋帝趙構南下遊潮汕，途經鳳凰山區烏崠山，口渴至極，侍從們採下一種葉似鳥嘴的樹葉加以烹製，飲之止渴生津，立奏奇效，當地茶農稱之爲「鳥嘴茶」，迄今已有 900 餘年歷史。

鳳凰山海拔 1100 米以上，最高處烏崠山 1498 米。這

一帶茶區屬亞熱帶海洋氣候，雨量充沛，雲霧繚繞，即使夏天也「一日分四季，十里不同天」，自然環境優越，盛產名茶。

鳳凰單叢屬於烏龍茶類。品質特徵：外形條索粗壯，色澤黃褐，油潤有光；香氣清香持久，帶天然花香；滋味濃醇鮮爽，潤喉口甘；湯色清澈黃亮，葉底邊緣朱紅，葉腹黃亮。鳳凰單叢茶香有黃枝香、芝蘭香、杏仁香、肉桂香、蜜蘭香、桃仁香、桂花香、八仙香等 10 多種香型。1955 年鳳凰單叢被評為中國名茶之一。以後的全國評比中，均名列榜首。1986 年全國名茶評比會上，被評為烏龍茶之首。1991 年被農業部認定為綠色食品。

嶺頭單叢國宴茶　產於饒平縣海拔 500～1000 多米的饒北高山，自然條件得天獨厚。品質特徵：香氣高銳持久，滋味醇爽，回甘力強。1986 年和 1990 年兩次獲商業部全國名茶稱號；1994 年獲廣東省名茶評比金獎；1995 年獲第二屆中國農博會名優茶評比金獎。

奇蘭茶　產於興寧市東南部南華山。產地氣候溫暖，土壤深厚肥沃，自然條件優越。奇蘭茶屬烏龍茶類。興寧南華牌奇蘭茶品質特徵：外形緊結壯實，色澤烏潤，湯色

黃綠清亮，蘭花香氣濃郁，滋味醇厚滑爽回甘，葉底蒂青
腹綠紅鑲邊，耐沖泡。1988 年被評爲廣東省優質產品，
1989 年評爲農業部優質產品，1990 年獲國家綠色食品稱
號。

　　廣北銀尖　產於樂昌市廣北茶場。品質特徵：外形圓
緊勻直，鋒苗挺秀，色澤翠綠，白毫滿披。湯色清澈明
亮，香氣毫香高長，滋味鮮醇，回甘持久，葉底嫩綠勻
整。1997 年第二屆「中茶杯」名優茶評比中，獲銀獎。

　　龍珠茶　產於潮州市。品質特徵：外形圓結重實，形
態美觀。花蜜香持久，滋味濃爽，湯色橙黃明亮。1997 年
第二屆「中茶杯」名優茶評比中，獲一等獎。

　　蜜蘭香單叢茶　產於潮安縣鳳凰鎮。品質特徵：條索
緊結較直，色澤灰褐較潤。有天然蘭花香和蜂蜜香。湯色
黃亮，似茶油色。滋味濃醇爽口，蜜味明顯獨特，回味長
久。葉底金黃較亮，帶紅鑲邊。耐沖泡，有特殊的山韻
味。1999 年第三屆「中茶杯」名優茶評比會上，獲一等
獎。

　　杏仁香單叢　產於潮州市。品質特徵：條索粗壯，色
澤黃褐，清香馥郁，帶有自然的杏仁香氣。湯色橙黃。滋

味甘醇爽口，回甘強。葉底邊緣朱紅，葉腹黃亮。1999 年第三屆「中茶杯」名優茶評比會上，獲一等獎。

第十二節　廣西

廣西丘陵廣布，西北接雲貴高原，周邊多山，境內有大瑤山、大明山等弧形山嶺。全區山地占60%，丘陵占25%。桂北山地，含南嶺越城嶺等，主峰貓兒山2141米，為本區最高峰；桂南低山丘陵，包括六萬大山、雲開大山等山嶺，海拔1000米左右；桂西低山丘陵，大明山以西，海拔500～1000米。廣西正處北回歸線兩側，柳江、東蘭一線南北分屬南、中亞熱帶濕潤季風區。中南部長夏無冬，乾濕季分明。

廣西風光綺麗，有桂林漓江、桂平西山、花山等三處全國重點風景名勝區，14 處全國重點文物保護單位。桂林、陽朔間漓江兩岸山水風景馳名海內外，素有「桂林山水甲天下」美譽。花山風景秀麗，桂林西山石奇樹秀。廣西名勝還有柳州魚峰山。

桂林是世界著名的風景遊覽城市和歷史文化名城。1985 年在全國十大風景名勝評選中，「桂林山水」僅次於

長城而名列第二，1991 年在「中國旅遊勝地四十佳」評選
中，又被評為以自然景觀為主的旅遊勝地之第二名。

桂林的山多從平地拔起，巍然矗立，形態萬千，而且
有很多曲折深邃的岩洞。最著名的有被稱為「天下奇觀」
的蘆笛岩，洞內的鐘乳石千姿百態，主要景物有獅嶺朝
霞、蓬萊仙山、水晶宮等，還有「中國第一洞天」之稱的
七星岩。

漓江是桂林山水最重要的組成部分，沿江處處山明水
秀，風光旖旎，宛如一幅長卷水墨畫，可欣賞的景色有鯉
掛壁、九馬畫山、螺絲山、竹筍峰等。

左江花山為國家級風景名勝區，著名的是神奇的花山
崖壁畫，至少也有 2000 年的歷史。花山崖壁畫是一片崖壁
畫群，位於廣西西部的左江流域，已發現的崖壁畫 178
處，綿延在 300 公里的江岸或山谷的峭壁上，是中國現存
最大的崖壁畫群，在世界文化史上也是罕見的。

青秀山位於南寧市東南郊約 10 公里處，包括青山、鳳
凰嶺、帽子嶺、雷劈嶺等大大小小的山巒 10 多座。景區內
群峰起伏，林木青翠，岩幽壁峭，泉清石奇，雲霧翻騰，
江環如帶，素以「山不高而秀，水不深而清」著稱。

　　廣西產茶歷史悠久，陸羽《茶經》中就有象州產茶的記載，宋代分布較廣，19 世紀末進入興盛時期。廣西縣市之中，絕大多數產茶。1999 年全省茶園面積 2.46 萬公頃，其中採摘面積 1.9 萬公頃。茶葉產量 18158 噸，其中紅茶 248 噸，綠茶 15855 噸，其他茶 2055 噸。全省名優茶 1300 噸。

　　2000 年 6 月 13 日，廣西茶葉學會舉辦第二屆「桂茶杯」名優茶評比，獲特等獎的有：銀針茶、毛尖茶、紅碎茶二號、珍龍茶、凌雲白毫茶、三青茶；獲一等獎的有：盤龍茶、紅碎茶二號、曲毫茶、翠螺茶、炒青茶、龍環茶、工夫紅茶；獲二等獎的有：銀毫茶、玉毫茶、炒青茶。

　　廣西主要名茶有：

　　桂平西山茶　產於桂平縣（今桂平市）的西山。宋代開始種植。《廣西通志稿》載：「西山茶，出西山棋盤石乳泉井觀音岩下，株散植，綠葉鋪棻，根吸石髓，葉映朝陽，故味甘腴，而氣芬芳。」西山集名山、名泉、名寺、名茶於一地，景色更加迷人。西山茶品質特徵：條索緊結、纖細勻整，呈龍捲狀，茸毫顯露。香氣幽香持久，湯

名山出好茶

色碧綠清澈，滋味醇和鮮爽，葉底嫩綠明亮。1982 年和
1984 年兩次被評爲全國名茶。

南山白毛茶　產於橫縣的南山。相傳，南山白毛茶爲
明朝建文帝卓錫手植並命名爲白毛茶。《廣西通鑒》載：
「南山茶，葉背白茸如雪，萌芽即採，細嫩類銀針，色味
勝龍井，飲之清芬沁齒，天然有荷花香氣，眞異品也。」
清嘉慶十五年（1810）被評爲全國24種名茶之一，1915 年
在巴拿馬萬國博覽會上獲二等獎。現今南山白毛茶的品質
特徵：條索緊細微曲，身披茸毫，色澤銀白透綠。香氣清
高，湯色明亮，滋味甘爽，葉底嫩勻。

桂林毛尖　產於桂林堯山地帶。品質特徵：條索緊
細，白毫顯露，色澤翠綠。香氣清高持久，湯色碧綠清
澈，滋味醇和鮮爽，葉底嫩綠明亮。1985 年和 1989 年均被
評爲農業部優質茶。

覃塘毛尖　產於貴港市覃塘的天平山上。品質特徵：
條索纖細挺秀，色澤翠綠。香氣清香持久，湯色綠而清
澈，滋味醇和清鮮，葉底嫩勻明亮。1973 年被列爲省級名
茶；1978~1982 年連續 3 次在全區名茶評比中奪魁；1982
年被評爲全國名茶；1989 年農業部召開的全國名優茶評選

246

會上，被評爲全國名茶。

　　桂江碧玉春　產於昭平縣。品質特徵：外形扁直，色澤翠綠。清香持久，湯色碧綠明亮，滋味鮮爽，葉底嫩綠勻齊。1995 年獲第二屆食品博覽會名優茶評比金獎。

　　將軍峰銀杉　產於昭平縣。品質特徵：條索肥壯，條直微扁，披毫隱綠。香氣清高，湯色明亮，滋味鮮爽，葉底肥嫩。1995 年獲第二屆「中茶杯」名優茶評比二等獎。

第十三節　海南

　　海南省是海島型省份，全島海拔 500 米以上的山地占 26 ％，丘陵占 13 ％，海拔不足 100 米的台地占 49 ％。中偏南部有黎母嶺、五指山，其中五指山海拔 1867 米，爲全省最高峰。海南省地處熱帶濕潤季風氣候區。海南島北部夏天酷熱，年降水量 1500～2000 毫米，中、東部達 2400 毫米，西南沿海只 900 毫米左右。

　　海南島有海拔 1000 米的山峰 81 座，頗負盛名的有形如五指的五指山，氣勢磅礡的鸚哥嶺，奇石疊峰的東山嶺，瀑布飛瀉的太平山以及七仙嶺、尖峰嶺、吊羅山、壩王嶺等。南渡江、昌化江、萬泉河等河流，灘潭相間，蜿蜒有致，河水清澈。尤以聞名全國的「萬泉河風光」最

佳。大山深處的小河或山間小溪，洄於深山密林之中，間中大石疊置，瀑布眾多，其中通什太平山瀑布、瓊中百花嶺瀑布、五指山瀑布等最負盛名。島上溶洞眾多，著名的有三亞的的落筆洞、保亭的千龍洞、昌江的皇帝洞等。島上溫泉分布廣泛，多數溫泉溫度高，水質佳，較著名的有興隆溫泉、南平溫泉、蘭洋溫泉、七仙嶺溫泉、大田溫泉和官塘溫泉等。海南的文物園林、遺址遺跡和歷史名勝較多。屬古代文物遺跡的有五公祠、海瑞墓、瓊台書院、東坡書院、崖州古城、丘浚墓等。

海南五指山茶園（圖片來源：中國－茶的故鄉）

五指山是海南的象徵，是海南黎族、苗族遠祖的聚居

地。「五指山如峰翠相連，撐起炎荒半壁天」。五指山海拔高，五峰對峙，雄偉峻拔，爲海南第一山。五指山屬典型的熱帶雨林氣候，原始森林密布，植被保存完好，氣候清爽宜人。五指山良好的生態環境，被認爲是當今爲止世界上保存最完好的熱帶雨林之一。

海南 1999 年茶園面積 3400 公頃，其中採摘面積 2800 公頃。茶葉產量 2400 噸。海南茶葉生產主產紅碎茶，其碎茶外形緊捲呈顆粒狀，重實勻齊，色澤烏潤。香氣濃爽，湯色紅亮，滋味強爽，葉底勻亮，中和性強。海南也有綠茶名茶，但很少。通什七仙嶺雲霧綠茶是新創名茶，在馬來西亞吉隆坡「21 世紀國際茶葉、保健飲品成果博覽會暨產品推廣研討會」上，獲優秀獎。此茶主要採用野生海南茶、雲南茶和引進的鳳凰水仙、毛蟹等高香優質品種的鮮葉製成。品質特徵：條索緊結，色澤綠潤顯毫。香氣濃郁持久，湯色綠艷，滋味濃醇，葉底青翠。海南布萊等實業有限公司與西南農業大學食品科學學院合作研製開發的中國香蘭茶，屬國家級重點新產品，香氣清甜純正，滋味濃強爽口，湯色紅艷明亮，曾獲兩項國際金獎。

 名山出好茶

第十四節　四川

一、名山景觀

　　四川省平原、丘陵、高原山地的面積比例為 5:37:58。四川盆地及其邊緣山地，是中國四大盆地之一，盆地四周為邛崍山、大巴山、大婁山等。盆地東部為平行峽谷，中部為方山丘陵。川西北高原，海拔約 3500 米。川西南山地，為橫斷山的北段。大雪山中的貢嘎山海拔 7556 米，為四川最高峰。

　　四川有國家級、省級風景名勝 66 個，森林和野生動物自然保護區 46 個，九寨、黃龍、峨眉山－樂山大佛、青城山－都江堰是世界自然文化遺產；四川是全國三大林區之一，森林覆蓋率 20 ％。

　　四川有 41 處國家重點保護單位，為較多的省份。全國重點風景名勝有峨眉山－樂山大佛、黃龍寺－九寨溝、蜀南竹海及青城山－都江堰、登山勝地貢嘎山等 9 處，約占全國總數的 1/9。前四處於 1991 年評為全國旅遊名勝 40 佳。川西北黃龍寺－九寨溝以深山區的鈣華五彩池、瀑布群見勝；長寧、江安縣蜀南竹海以山林茂竹景色著稱；川

250

北劍門關為古蜀道要隘，有一夫當關萬夫莫敵之勢；風景
幽秀的青城山、峨眉山分別為道教佛教名山；都江堰是戰
國時李冰父子設計創建的偉大水利工程。四川名勝還有興
文土石林、名山蒙頂山、什邡華瑩山、西昌邛海－螺髻山
等。

㈠峨眉山－樂山大佛

　　被聯合國教科文組織列為「世界自然與文化遺產」的
世界級名勝，全世界只有 18 個，而中國僅 3 個，被郭沫若
譽為「天下名山」的峨眉山便位列其中。峨眉山素有「峨
眉天下秀」的美譽，是中國佛教四大名山之一。山間多懸
崖峭壁、窄洞幽谷，蒼松翠柏、流泉飛瀑，不但景色秀
美，而且有豐富的文物古蹟，是歷史悠久中外馳名的國家
級風景名勝區。

　　山上古剎 30 餘處，四季晨鐘暮鼓、香煙彌漫、佛音繚
繞。其中有著名的報國寺、伏虎寺、清音閣、洪椿坪、仙
峰寺、洗象池、萬年寺、華藏寺。萬年寺內供奉有北宋時
期鑄造的造型精美的重達 62 噸的普賢騎象銅佛像。伏虎寺
五百羅漢堂和五百羅漢彩塑金身造像已於 1999 年 6 月建
成，這使中國佛教聖地峨眉山時隔 30 餘年後再現五百羅漢

景觀。伏虎寺五百羅漢堂歷史上曾在海內外享有極高聲譽，但因年久失修，於 1968 年拆毀。歷時四年，重建並恢復羅漢堂輝煌。羅漢，是阿羅漢的簡稱，在我國民間是吉祥和力量的象徵。新建成的伏羅寺占地 2731 平方米，集山取勢，殿宇宏偉。

峨眉山主峰爲金頂，最高峰萬佛頂海拔 3099 米。東與世界最大的石刻彌勒像─樂山大佛相毗鄰。登臨金頂，絕壁凌空，高插雲霄，巍然屹立，只見岷江、青衣江、大渡河像一條條青翠的玉帶環繞山下，西面的大雪山、貢嘎山銀裝素裹、高聳雲天。在金頂睹光台可觀覽日出、雲海、佛光、神燈四大奇觀。

「蜀國有仙山，峨眉邈難匹」。這是李白一句千古名言。人們一旦飽覽峨眉山之後，對峨眉山歷久難忘的，則要數神奇的峨眉山佛光。遊人站在金頂的舍身岩上，雲來佛光即現，可見艷如彩虹的圓環，其自身影像被攝入環中，且身影移動妙不可言。峨眉山佛光，是大自然賜予人類的瑰寶。

中部群山層巒疊嶂，含煙凝翠，飛瀑流泉，鳥語花香，草木茂而風光秀。身處其中，可觀賞到冬春的冰花樹

掛，銀色世界；夏季的杜鵑花海，珙桐林園；秋季的漫山
紅葉，層林盡染；領略「金頂祥光」、「象池月夜」、
「九老仙府」、「洪椿曉雨」、「白水秋風」、「雙橋清
音」、「大坪霽雪」、「靈岩疊翠」、「羅峰晴雲」、
「聖積晚鐘」、「雲海梵宮」、「雷洞煙雲」、「玉筍幽
蘭」、「龍洞湧泉」、「龍江棧道」、「臥雲浮舟」、
「冷杉幽林」等美不勝收的景色。

　　峨眉山又是全國最大的生態猴區。峨眉山靈猴見人不
驚，與人相親，常常扶老攜幼、拖兒帶女或圍著遊人索衣
或挨著遊人合影留念。高興時，還會給你來個精彩表演：
「金鉤倒掛」、「海底撈月」、「飛身上樹」、「單壁回
環」。

　　峨眉山自然條件生態環境，自古以來就盛產名茶，現
今生產峨眉竹葉青、峨眉雪芽、峨眉毛峰、峨眉香茗四大
名茶。

　　樂山古稱嘉州，這座古老文明與現代文化交相輝映的
歷史文化名城和風景旅遊勝地，而今已走過了近 3000 年的
歷程。

　　樂山大佛位於樂山市城東的大渡河、岷江、青衣江合

流處的岩壁之上。樂山大佛所在的凌雲山，自唐宋以來就
是有名的風景區，由於山呈九頂，故又稱九峰山。隋唐年
代（581~907 年），佛教興盛，九峰寺廟林立。後來唐武
宗（841~846 年在位）大毀佛寺後，僅剩凌雲一寺，留存
至今。

　　大佛是彌勒坐像，臨江安坐，高 71 米，始建於唐玄宗
開元之初（713），完成於唐德宗貞元年間（803），歷時
90 年後才竣工。當時首倡建造者為樂山凌雲寺海通和尚，
因這裏是三江的匯流處，一遇洪水，常常覆沒舟船。他認
為是江裏「怪物」興風作浪，所以建造彌勒坐鎮。

　　樂山大佛通高 71 米，頭高 14.7 米，直徑 10 米，寬為
10 米，耳長 7 米，耳孔可鑽進 2 人，鼻長 5.6 米，眼長 3.3
米，肩寬 28 米，手中指長 8.3 米，腳背寬 8.5 米、長 11
米，可圍著百餘人，腳趾甲上也可坐 4 人。大佛幾與山
齊，有詩云：「山是一尊佛，佛是一座山」，一點也不誇
張。佛像不但造型非常雄偉，而且形神兼備，《書皋筆
記》記述：「膚足成形，蓮花出水，如自天降，如從地
湧。」它是盛唐藝術珍品，1982 年國務院將大佛定為全國
重點文物保護單位。聯合國教科文組織委派來實地評估考

254

察的專家桑塞爾博士和席瓦爾教授對樂山大佛給了高度評價，分別題詞讚譽樂山大佛「堪與世界其他石刻比如斯芬克斯和尼羅河谷的帝王谷媲美」，「是一座世界豐碑」。以樂山大佛爲中心，在周圍密集地分布著秦蜀郡太守李冰開鑿的離堆，漢代麻浩崖墓群，唐宋佛像、寶塔、寺廟，明清建築群等許多歷史文化名勝以及新建的沫若堂、佛國天堂、麻浩漁村等文化景點。與樂山大佛一樣同爲國家重點文物保護單位的東漢麻浩崖墓群，保存了大量的 2000 年前獨特的文化遺產，具有很高的科學與文化研究價值。樂山大佛景區的烏龍、凌雲、東岩三山又構成了氣勢宏大的「巨型睡佛」景觀，而樂山大佛正處於巨型睡佛中心，這一宏大奇特的景觀無不使中外遊人嘆爲觀止。樂山大佛周圍還分布集原始古樸神奇於一身的洪雅瓦屋山國家森林公園、夾江千佛岩等風景名勝區。

㈡蒙山

「揚子江中水，蒙山頂上茶」。蒙山，位於名山縣城之西，是一座歷史悠久，以風景秀麗而聞名遐邇的名山，列爲四川省首批重點開發的旅遊區。

蒙山北隔鴛鴦橋與蓮花山相望，南經觀音岩與蒙泉院

接壤，東南與總崗山遙相對峙，西北與羅純山互爲毗鄰，
屬邛崍山脈南西段餘脈。山勢北高南低，山體長約 10 公
里，寬約 4 公里。蒙山山頂五峰環立，中曰上清，左曰菱
角，曰靈泉，右曰甘露，曰毗羅（又名玉女），酷肖蓮
花。主峰上清，海拔 1440 米。登山俯視，山巒起伏，溪澗
縱橫，景色如畫；極目眺望，峨眉雲影，岷山雪霽，盡入
眼底。

四川蒙山皇茶園

　　清幽、奇麗、秀雅的蒙山風光，是鑲嵌在南絲綢之路
的一顆璀璨明珠。古樸、典雅、奇特的名勝古蹟，爲蒙山

勝景增添了迷人的色澤。爲人矚目的是「上山高不極，雲梯可到天」的古道天梯；「七株甘露種，五頂碧雲芽」的皇家園遺產；「乳滴傾聽久，還防動雨雷」的蒙泉井；「日月盤根轉，風雷入地含」的石筍；「夜半百靈集，鐙朝千佛光」的聖燈等。

　　「不知何代寺，著在白雲巔」。這是詩人遠望天蓋寺的感受。寺周圍有 10 餘株上千年銀杏樹，枝繁葉茂，參天蔽日。正殿中央獨塑吳理眞金身坐像，四壁繪有「仙茶」傳說故事的壁畫。這是夏禹治水所到之處，天蓋寺是西漢時吳理眞結廬修行之所。寺內設有全國第一個茶史博物館，存放著有關蒙頂茶的文獻、詩詞、標本和茶具以及記載蒙頂茶的碑碣。

　　山上有仿古建築的碑廊，鐫刻著書法家們的精心之作，諸體皆備，各具風格，所撰詩文，格調高古，形成一個典型的書法長廊。

　　神奇蒙泉井，相傳西漢吳理眞種茶時，曾在此處汲水，人們稱之爲「甘露井」，井側立有「古蒙泉」和「蒙泉」兩碑。井後石壁上斗大的「甘露」二字鮮艷奪目。石壁前兩條小石龍橫臥，龍首相對，似在戲珠，又像是在守

護井口。

在靈泉峰豎立著5.3米高的禹王石像，他持鍤而立，氣宇軒昂。蒙山，乃當年大禹治水足跡所至之地，素有「禹貢蒙山」之美稱。在玉女峰，蒙茶仙姑雕塑亭亭玉立，高5.3米，用漢白玉石精刻而成。

山中還有「皇茶園」，它建於唐代，呈長方形，長7米，寬5米，四周有石欄圍護，欄高1.2米。正面有雙扇石門，門上橫額書「皇茶園」，兩側鐫刻著「揚子江中水，蒙山頂上茶」對聯，宋孝宗淳熙十三年（1186）正式命名。園內有仙茶7株，相傳爲西漢時邑人吳理眞（號稱甘露大師）親手種植。唐玄宗天寶元年（742），蒙頂茶開始入貢皇室，「皇茶園」從此名揚神州。「皇茶園」後有一石虎，虎尾高翹，雙目有神，令人望而生畏。

紅軍紀念館位於蒙山之顛，四周林木掩映，環境幽雅。紅軍駐蒙山期間留下的石刻標語，環列館外，曾任中國人民解放軍副總參謀長的張愛萍上將題名爲「紅軍碑林」。劉伯承、楊成武、肖華等領導爲紀念館題詞。旅遊蒙山，除能欣賞綺麗風光外，還能受到革命傳統教育。

蒙山腳下尚存世界上僅存的一處茶馬貿易遺址——茶

馬司。茶馬司是中國古代政府專門掌管茶葉和馬匹貿易的
機構。這所古茶馬司建於宋神宗熙寧七年（1074），現在
尚存一座石料簷柱的磚木結構四合院，裏面供奉著茶聖陸
羽。這裏的茶馬司早已成爲漢藏民族間和睦相處與友好往
來的歷史見證。

㈢青城山

　　青城山是以「青城天下幽」著稱的中國道教發祥地之
一。青城山背靠岷山雪嶺，俯覽川西千里平疇，峰嶂疊
翠，青山四合，狀若城郭。宋代大詩人陸游在此留下「雲
作玉峰時北起，山如翠浪盡東傾」的詩句，形象地道出了
青城群山的特色。道家有「道法自然」之說，1800 多年
前，道教「天師」張道陵獨擇青城結茅傳道，或許是看出
青城幽境與道教所悟求的空靈境界之間的契合必然吧！

　　道教悠久的歷史積澱，給青城山留下了諸多人文景
觀。至今完好地保存有多處道教宮觀，珍藏著大量文物古
蹟和近代名家手蹟。游山的起點爲山門右側建福宮，過雨
亭、「月城湖」，抵「上清宮」，出「天然圖畫」，過
「凝翠橋」，便到了青城山中規模最大的宮觀「天師
洞」，「天師洞」被尊爲天師祖廷，有「神仙都會」和

「第五洞天」之稱。出天師洞上行，過古龍橋，左至祖師殿，右經朝陽洞至上清宮。上清宮可聽晨鐘、暮鼓、磬聲，可觀日出、雲海、聖燈。到了青城山，還可品嘗青城的饌釀珍奇。其中最有特色的被人們譽之爲「青城四吉」，即乳酒、貢茶、泡菜、白果燉雞。青城後山，境內溝壑幽深，飛泉密度，景色誘人，主要以原始自然風光爲主。

都江堰，是中國戰國時代（公元前475～前221年）秦國蜀郡守李冰爲治理水患率衆而修建的一座大型水利工程，迄今已有2000多年的歷史。

都江堰渠首工程位於都江堰市城西，建築在山川與平原的咽喉要衝，其工程採用「無埧引水」形成，主要由魚嘴（分水堤）、飛沙堰（溢洪道）、寶瓶口（引水口）三大工程構成。其原理之科學，設計之精密，技術之巧妙，營構之宏偉，被稱爲人類科技史上的一大創舉，世界水利史上的一座豐碑。

都江堰國家森林公園──龍池風景區，有「人間仙境」之稱。位於川西平原與青藏高原的過渡地帶，海拔1800～3280米之間，景區內隨處可見古內海生存的三葉

蟲、珊瑚及腕足動物的化石。龍池景區植物區係起源古老，保存了大量中生代孑遺植物和大面積杜鵑花原始植被群落。中科院華西亞高山植物園便建於此。龍池景區景色絕佳，集湖、石、林、瀑於一身，融奇、險、幽、雄爲一體，可謂春看花、夏戲水、秋觀葉、冬賞雪的四季旅遊勝地。

㈣九寨溝

位於四川西北高原北部的九寨溝，被譽爲奇異的「動植物王國，有著得天獨厚的自然條件，成爲中國生態旅遊引人入勝的境地。1992 年九寨溝列入「世界自然遺產名錄」，1997 年列入「世界人與生物保護區」。翠海、疊瀑、彩池、彩林、雪峰組成九寨溝獨特的自然風光。水是九寨溝景觀的主角。湖泊均爲梯湖，湖下有瀑，瀑瀉入湖，層層疊疊。寬居中國瀑布之冠的諾日朗瀑布，似巨幅晶簾凌空飛落，珍珠灘瀑布從山岩上騰躍呼嘯，似銀龍競躍。原始森林覆蓋了保護區一半以上的面積，保存著中國特有的珍稀樹種，棲息著 140 餘種鳥類和大熊貓、金絲猴、紅腹角雉、雲貂、毛冠鹿及獼猴、斑羚等珍禽異獸。

九寨溝，一切都呈現著不見纖塵的純淨自然本色。原

始的天然美景，閃爍著迷人的魅力。這裏山、水、草、木、鳥、獸都親近共處於大自然的懷抱，是一個神奇的「動植物王國」，表現出千姿百態、絢麗多彩的情趣。

㈤天台山

巴蜀古城邛崍市，古稱臨邛，素有「江山如畫，天府南來第一州」的譽稱。邛崍天台山，距成都 120 公里。天台山呈國內罕見的向斜多級台地，景區氣候溫和，森林覆蓋率高達 94 ％，空氣清新宜人，素以山奇、石怪、水美、林幽、雲媚的神奇風光著稱於世，具有典型的山水畫意境。歷史上，天台山又是有名的宗教名山，道、儒、佛三教曾在此發展，鼎盛時全山有寺廟、道觀 130 餘座。現在山中遺址眾多，其中尤以古代頗爲罕見的宗教法庭——天台「和尚衙門」、雲台觀等遺址最爲著名。去天台山旅遊線上，鑲嵌著著名的白鶴山風景區，有著 2000 年歷史的佛教聖地鶴林寺至今香火不斷，頗具規模。但奇怪的是，寺內全是尼姑，尼姑的講經說法吸引不少遊人。白居易在名作《長恨歌》中所說用幻術招楊貴妃魂魄的臨邛道士，相傳死後就葬在白鶴後山。

邛崍是西漢才女卓文君故里。邛崍所產名茶就取名爲

「文君嫩綠」。

㈥蜀南竹海

宜賓市擁有著名的蜀南三絕：「蜀南竹海」、「石海洞鄉」、「珙縣懸棺」，在全國風景名勝古蹟中別具一格，被譽為「竹海天下翠，石海天下奇，懸棺天下迷」。蜀南竹海是國家級風景名勝區，中國旅遊勝地四十佳、中國自然風景區十佳之一。北宋黃庭堅至此，驚嘆叫絕：「壯哉竹海，峨眉姐妹耳！」李鵬總理題詞曰：「蜀南竹海天下翠」。

這座迄今為止國內所確認的最大的原始綠竹公園，面積達 120 平方公里，58 種多姿多彩的翠竹茂密地布滿了 500 多座山丘。登高遠望，如大海波濤起伏，令人嘆為觀止。這裏氣候溫和，雨水充沛，空氣清新，幽雅靜謐，飛瀑如簾，流水淙淙，鳥語花香，景色醉人。竹海集山、竹、溪、湖、瀑於一體，相映生輝，融幽、秀、奇、險、壯於一爐，互映成趣，向人們展示大自然的神工巧筆和先人們的智慧妙思。古刹梵廟，石窟寺觀錯落於此地之中。另有天寶寨地勢險峻，懸崖上雕刻了長為 1000 米的「三十六計」大型浮雕圖。

宜賓是四川主要茶區之一,盛產敘府牌系列名茶。

二、主要名茶

四川是中國茶樹原產地之一,茶葉生產歷史悠久,自古就有「蜀土茶聖」的美譽。現今,全省產茶縣超過百個,1999 年茶園面積 7.96 萬公頃,其中採摘面積 6.39 萬公頃。茶葉產量 52930 噸,其中紅茶 1008 噸,綠茶 38388 噸,烏龍茶 5 噸,緊壓茶 4573 噸,其他茶 8956 噸。四川茶園面積、採摘面積、茶葉產量和綠茶產量均居全國第六位。

全省有 50 多個縣生產名優茶,省級以上名茶近 200 種。1999 年全省名優茶產量 1.5 萬噸,產值 2.7 億元,分別占全省茶葉總產量和總產值的 28 %和 52 %。

四川名茶列入《中國茶經》的有:蒙頂茶、峨眉竹葉青、文君嫩綠、峨眉毛峰、蒙頂甘露、青城雪芽、峨蕊。除上述名茶外,四川名茶還有峨眉雪芽、峨眉香茗、蒙頂茶系列產品——蒙山黃芽、蒙山石花、蒙山甘露、蒙山毛峰,以及萬春銀葉、玉葉長春、蒙山春露等。其他四川名茶有:玉甌銀毫、天香銀芽、靈山毛峰、苗溪曲毫、沐春

毛峰、沐春松針、沐春雪芽、世文香芽、高山雲霧、松針茶、翰園綠茶、碧螺香珠、慶山翠葉、酒都神韻、酒都特韻、雀舌、曲毫、雪芽、仙芝竹尖、雪竹、敘府龍芽、敘府香茗、敘府毛峰、敘府珠蘭、敘府毛尖、敘府鳳葉、敘府春露、銀芽隱翠、天宮翠綠、九頂雪眉、九頂翠芽、寶頂雪芽、黃浪毛尖、涼山毛尖、寶頂雪蕊、涼山迎春、寶頂銀針、天宮翠綠、晨露蕊芽、狀元榜、巴山雀舌、雲頂茗蘭。

1995 年第二屆中國農業博覽會名優茶評比中，獲金獎的有：匡山翠綠、天崗雲霧、蘇香春露、雲頂綠芽、雲頂茗蘭、雞鳴貢茶、廣安松針、龍湖翠、香山貢茶；獲銀獎的有：天宮翠綠、白岩迎春。

1997 年第二屆「中茶杯」名優茶評比中，碧翠竹綠獲二等獎；1999 年第三屆「中茶杯」名優茶評比中，七佛貢茶、白龍玉竹獲一等獎，碧玉雪蘭、寶頂雪芽獲二等獎，武侯名劍獲優質茶獎；1999 年國際文化名茶評比中，敘府龍芽獲金質獎，龍湖翠、沱江春霧獲銀質獎。

2000 年成都國際茶博會名優茶評比中，獲金獎名茶 15個，銀獎名茶 20 個。

㈠蒙頂茶

名山產茶歷史悠久，自古就有名茶。嘉慶廿一年(1816
)《四川通志》記載：「名山縣蒙山，在縣西十五里……
云是甘露大師手植。」蒙頂茶在初唐入貢，中唐元和年間
列貢茶之最。經過數十年，到大中年間數量增多，貢茶有
石花、小方、散芽、鷹嘴、芽白等。宋代名茶全蜀近百
個，其中出名者有八處，蒙山為群芳之首。《事物紺珠》
記述唐宋古製名茶98種中，前8種茶均出自蒙山，如五花
茶、聖楊花、吉祥蕊、石花、石蒼壓膏、露芽、不壓膏茶
和穀芽，以吉祥蕊為上品。明代蒙山茶繼續發展，但在佛
教影響下，仙茶不斷神化，名茶地位越來越高。歷代文人
留下不少稱頌蒙頂茶的詩篇。唐代白居易曾寫下《琴茶》
一詩，其中有「琴裏知聞唯『淥水』，茶中故舊是蒙山」
之句。唐代黎陽王所寫《蒙山白雲岩茶》詩曰：「若教陸
羽持公論，應是人間第一茶。」高度讚譽蒙頂茶。

蒙頂茶有仙茶傳說。《茶譜》就有一則傳奇：「昔有
僧病冷且久，僧遇一老僧，謂曰蒙山中茶，嘗以春分之先
後，多構人力，俟雷之發聲，並手採摘，三日止，若獲一
兩，以本處水煎服，即能祛宿疾。二兩，當眼前無疾。三

兩，固以換骨。四兩，即爲地仙矣。是僧因之，中頂築室以候，及期獲一兩餘，服未竟而病瘳。時到城市，人見容貌，常若年三十餘。」以此說明蒙頂茶能治百病，有返老還童的功能。

蒙山氣候溫濕，雨量充沛，冬無嚴寒，夏無酷暑，素有「雅安天漏，中心蒙山」之說，雨日達 225 天。土壤深厚肥沃，林木茂密，蒼秀勃鬱，最宜茶樹生長。由於獨特的自然生態環境和精湛加工技術，形成芽嫩、形美、香高、味醇的蒙頂名茶的獨特品質，民間廣傳「揚子江中水，蒙山頂上茶」。1959 年全國首屆名茶評比，蒙頂甘露被評爲全國十大名茶之一。其後，蒙頂名茶系列產品均被評爲部、省優質產品，曾榮獲中國第一屆、第二屆農業博覽會金獎。1997 年第三屆中國農業博覽會上，被認定爲「名牌產品」。蒙頂名茶，其黃芽、石花、甘露、銀針、毛峰均爲茶中珍品，玉葉長春、春眉綠茶爲茶中名品。上述名茶品質特徵：

蒙頂黃芽　外形扁直，色澤微黃，芽毫畢露；甜香濃郁，湯色黃亮，滋味鮮醇回甘，葉底全芽，嫩黃勻齊。

蒙頂石花　外形條索扁直秀麗，色澤綠黃油潤，嫩度

 名山出好茶

全芽披毫；香氣嫩香濃郁，湯色清澈黃亮，滋味鮮嫩甘爽，葉底全芽黃綠。

蒙頂甘露　外形緊捲多毫，嫩綠色潤；香氣馥郁，芬芳鮮嫩；湯色碧清微黃，清澈明亮；滋味鮮爽，濃郁回甜；葉底嫩芽秀麗勻整。

蒙山雀舌　外形扁直秀麗，形似雀舌；色綠香高，鮮爽持久，滋味醇厚甘鮮，湯色明綠清澈，葉底嫩勻肥壯明亮。

蒙頂毛峰　外形條索緊細勻直，色澤嫩綠，鮮潤顯毫；香氣高潔，新鮮悅鼻，湯色微黃明亮，味濃爽適口，葉底勻整嫩綠。

玉葉長春　條索緊捲，色澤綠潤；香氣清高，滋味濃厚，湯色綠亮，葉底嫩綠，勻整明亮。

㈡峨眉竹葉青

峨眉山產茶歷史悠久，早在晉代峨眉茶葉已有名氣。《華陽國志‧蜀志》就有記載：「峨山多藥草，茶尤好，異於天下。」宋代蘇東坡題詩讚曰：「我今貧病長苦飢，盼無玉腕捧峨眉。」著名詩人陸游也題詩讚曰：「雪芽近自峨眉得，不減紅囊顧渚春。」

峨眉山茶園大部分分布在海拔 700～1200 米的萬年
寺、黑水寺、清音閣和白龍洞寺周圍，寺寺種茶，相連成
片。茶樹終年在雲霧繚繞、雨量充沛、氣候溫和、土壤肥
沃的群山環抱中。20 世紀 60 年代初，寺內覺空法師有一套
製茶工藝。當時峨眉縣土產公司茶葉技師張德全在覺空法
師製茶的基礎上，製成一種扁平直滑、色澤嫩綠、湯色清
亮、香味醇厚的新品種，但產量不多，也未取茶名。1964
年 4 月下旬的一天，時任國務院副總理兼外交部長的陳毅
元帥和喬冠華、黃鎮出席第二次亞非會議籌備會，歸國途
中路過四川，順道視察峨眉山，並在半山腰的萬年寺休
息。覺空法師將新沏綠茶送到陳毅等人手裏，一股茶香撲
鼻而來。陳毅笑盈盈喝了兩口，味醇口甘，清香沁脾，頓
覺心神清爽，連忙問：「這茶產在哪個地方？」覺空答
曰：「這是我們峨眉山的特產，幾年前才做成此茶。」陳
毅又問：「這茶叫什麼名字？」覺空答：「還沒有茶名，
請首長取個名字吧！」陳毅笑而未答。喬冠華、黃鎮在旁
助興說：「這茶的確色味均佳，就請老總開個金口，權且
留下紀念吧！」陳毅推辭不過，只得笑道：「我是俗人俗
口俗語，登不得大雅之堂。我看這茶形如竹葉，清秀悅

目，就叫竹葉青吧！」從此，峨眉山茶就有了竹葉青這個芳名。

竹葉青品質特徵：外形扁平光潤，挺直秀麗，色澤嫩綠油潤；香氣清香馥郁，湯色嫩綠明亮，滋味鮮嫩醇爽，葉底嫩勻。中國綠色食品發展中心認定竹葉青爲綠色食品。1985年、1988年分別榮獲葡萄牙里斯本第24屆、中國首屆國際食品博覽會金獎，1993年榮獲德國斯圖加特第14屆國際博覽會金獎以及國內12項金獎，惟一被四川省政府授予「四川名牌」的產品。

三、其他名茶

文君嫩綠　產於邛崍縣（今邛崍市）。邛崍境內邛崍山產茶歷史悠久。清代詩人章發的詩篇中就有記載：「地接蒙山味具殊，火前火後亦同呼。相如應有清泉喝，會試萌芽一試無。」文君嫩綠爲新創製名茶，爲紀念卓文君突破封建禮教，忠貞愛情而取名。主要產地在南寶山、花楸堰、平落、油榨、白合等地。茶區所在山區山勢巍峨，峰巒挺秀，林竹茂密，氣候溫和，雲霧繚繞，空氣濕潤，雨量充沛，土質肥沃，爲茶樹生長提供了良好的自然環境。

270

文君嫩綠品質特徵：外形條索緊曲，白毫顯露；香氣鮮爽，滋味醇和，葉底嫩勻。多次被評為四川省優質名茶。

青城雪芽　產於都江堰市青城山。古稱天下第五名山，其產茶歷史悠久，五代毛文錫《茶譜》記載：「青城，其橫源、雀舌、鳥嘴、麥顆，蓋取其嫩芽所造。」青城山峰巒重疊，古木參天，雲霧繚繞，茶樹生長環境良好，品質優良。陸羽《茶經》記載：「蜀州青城縣有散茶、貢茶。」青城雪芽是在繼承傳統貢茶工藝基礎上，創製成功的名茶。品質特徵：形直微曲，白毫顯露；香氣清高，滋味鮮濃，湯綠清澈，葉底鮮嫩勻整。1983~1985 年被評為省優名茶，1986 年被評為輕工業部優質名茶。

匡山翠綠　產於江油市。品質特徵：外形條索緊結，色澤綠潤顯毫。香氣濃郁持久，湯色黃綠明亮，滋味醇和鮮爽，葉底黃綠明亮勻整。1995 年第二屆中國農博會名茶評比中，榮獲金獎。

天崗銀芽　產於通江縣火天崗。品質特徵：外形扁平挺秀勻整，黃綠油潤，滿身披毫。香氣馥郁持久，湯色清澈明亮，滋味甘醇鮮爽，葉底嫩勻成朵鮮亮。1995 年榮獲第二屆中國農博會名茶評比金獎。

　　天崗雲霧　產自通江縣火天崗。品質特徵：外形蘭花狀，勻整，色澤黃綠顯毫油潤，栗香高持久，湯色黃綠明亮，滋味鮮爽，回味甘甜，葉底嫩勻肥狀，黃綠鮮活。1995 年榮獲第二屆中國農博會名茶評比金獎。

　　蘇香春露　產於北川縣擂鼓鎮。品質特徵：外形勻整，銀白秀麗，條索細緊略直。嫩香持久，滋味鮮醇，湯色黃綠明亮，葉底嫩綠鮮亮，回味甘甜，耐沖泡。

　　雲頂綠芽　產於南江縣元頂子。品質特徵：外形色澤翠綠顯毫，條索緊直重實。香氣嫩香持久，湯色嫩綠明亮，滋味鮮爽醇厚，葉底黃綠明亮，完整成朵。1995 年榮獲第二屆中國農博會名茶評比金獎。

　　雲頂茗蘭　產於南江縣元頂子。品質特徵：外形扁直油潤勻齊，色澤黃綠光亮。香氣幽香鮮嫩，滋味鮮爽醇甘，湯色清澈黃綠明亮，葉底嫩黃肥厚成朵似蘭花。1995 年第二屆中國農博會名茶評比中，榮獲金獎。

　　廣安松針　產於廣安市龍灘。品質特徵：外形條索細緊圓直似針，色澤翠綠，白毫顯露。湯色清澈明亮，香氣高爽，滋味鮮醇，葉底嫩勻明亮。榮獲 1995 年第二屆中國農業博覽會名茶評比金獎。

龍湖翠 產於屏山縣屏山鎮等地。品質特徵：條索細嫩多毫，彎曲似銀鉤，色澤嫩綠勻潤。香氣馥郁，湯色綠亮清澈，滋味甘醇鮮爽，葉底嫩綠鮮亮。榮獲 1995 年第二屆中國農博會名茶評比金獎。

天官翠綠 產於宜賓縣。品質特徵：外形扁平帶毫，秀長挺直，色澤黃綠似玉。香氣馥郁幽長，湯色嫩綠明亮，葉底嫩勻成朵，滋味醇爽回甘。1995 年榮獲第二屆中國農博會名茶評比銀獎。1997 年第三屆中國農博會認定為名牌產品。

白岩迎春 產於馬邊彝族自治縣。品質特徵：形美秀麗，色澤翠綠，湯色嫩綠明亮，香高持久，葉底勻嫩。1995 年榮獲第二屆中國農博會銀獎。

碧翠竹綠 產於北川縣。品質特徵：條索扁平挺秀，勻直顯毫，色澤嫩綠。1997 年獲第三屆「中茶杯」名優茶評比二等獎。

七佛貢茶 產於廣元寺等地。品質特徵：外形扁平、尖削，色澤綠潤。香高持久，滋味醇和，湯色綠亮，葉底勻整。1999 年榮獲第三屆「中茶杯」名優茶評比一等獎。

白龍玉竹 產於廣元市。品質特徵：外形扁平光滑，

色澤青翠碧綠。滋味甘美醇香，回味悠久，湯色清澈綠亮。1999 年榮獲第三屆「中茶杯」名優茶評比一等獎。

碧玉雪蘭　產於北川縣。品質特徵：外形條索扁平挺直、光滑，色澤油潤，細嫩顯毫。內質清香持久，滋味鮮醇爽口，湯色黃綠明亮，葉底黃綠勻亮，芽葉完整，細嫩勻淨。1999 年獲第三屆「中茶杯」名優茶評比二等獎。

寶頂雪芽　產於雷馬屏茶場。品質特徵：外形秀麗略扁直，色澤嫩綠顯毫。嫩香持久，滋味鮮嫩甘爽，湯色嫩綠明亮，葉底嫩黃勻亮。1995 年榮獲第二屆中國農博會名茶評比金獎，1999 年獲第三屆「中茶杯」名優茶評比二等獎。

武侯名劍　產於成都。品質特徵：外形扁平光滑，挺直似劍，色澤黃綠，油潤顯毫。內質嫩香持久，滋味濃醇爽口回甘，湯色黃綠明亮。1999 年獲第三屆「中茶杯」名優茶評比優質茶獎。

蒙頂雪花茶　產於名山縣。以形美、色秀、香高、味醇、甘甜「五絕」，獲第四屆「峨眉杯」省優產品稱號。

銀芽隱翠　產於宜賓市。條索緊細，銀毫顯露，香氣高爽。榮獲第五屆亞太食品博覽會金獎。

　　沱江春霧　產於屏山縣龍湖。品質特徵：外形扁平勻直，色澤黃綠油潤。內質香氣濃郁持久，滋味濃厚回甘，湯色黃綠明亮，葉底黃綠勻亮。獲 1999 年國際文化名茶評比銀獎。

　　九頂雪眉、九頂翠芽　產於宣漢縣。多次獲省名優茶產品稱號，1995 年榮獲中國國際食品博覽會、中國新技術新產品交易博覽會和第二屆中國農業博覽會三會金獎。

　　敘府龍芽　產於宜賓縣。品質特徵：色澤翠綠，香氣高雅持久，湯色淡綠清澈，滋味鮮醇回甘，葉底嫩綠明亮。獲 1999 年國際名茶評比金獎和中國國際農博會名牌產品稱號。

　　敘府香茗　產於宜賓縣。品質特徵：外形緊細綠潤顯毫，香氣鮮濃持久，湯色黃綠明亮，滋味鮮濃爽口，葉底黃綠明亮。被認定為 1992 年首屆中國農業博覽會名牌產品。

　　敘府春露　產於宜賓縣。品質特徵：外形挺直顯鋒苗，色澤灰綠油潤，栗香顯著持久，湯色嫩綠明亮，滋味醇爽回甘，葉底嫩黃明亮。獲四川省第四屆「甘露杯」名優茶獎。

第十五節　重慶

一、名山景觀

　　重慶市簡稱渝。原屬四川省，1997 年 3 月以原重慶、萬縣、涪陵三市及黔江地區併設中國第四個直轄市。

　　重慶地處四川盆地東部。北、東、南三面有中低山環繞，中西部丘陵廣布。邊緣山地的北、東、南三面分別有大巴山、巫山、大婁山，大部分海拔 1000 米以上，主要山峰有渝鄂邊境烏雲頂 2441 米，南川金佛山 2251 米。川東平行峽谷為四川盆地地形區的東部，有華鎣山、方斗山等東北－西南向條狀背斜山嶺，與河谷相間分布，山嶺海拔 1704 米，為四川盆地地形區最高峰。

　　重慶是全國著名的風景名勝薈萃之區，有縉雲山、金佛山、長江三峽等 3 處國家重點風景名勝區，大足石刻等 6 處國家重點文物保護單位。長江（川江兩岸）、三峽地區是聞名遐邇的風景畫廊。在重慶山城及附近地區，有國家重點風景名勝區「川東峨眉」縉雲山，南、北溫泉，紅岩村，歌樂山以及大足石刻風景名勝區（含寶頂山、江津、潼南等處）。涪陵城北江中的著名水文古蹟白鶴梁石魚，

長 1600 米的石梁題刻中有 108 段水文題記。此外，還有豐都名山道家 72 福地，南川金佛山國家重點風景名勝區，黔江小南海旅遊區。萬州地區名勝更多，主要有忠縣石寶寨，萬州太白岩，雲陽張飛廟，奉節白帝城劉備托孤處，長江三峽中的瞿塘峽夔門、巫峽巫山十二峰，以及大寧河小三峽等。目前，重慶已有國家級風景名勝區 4 個，國家級森林公園 5 個。

㈠**巫山**

巫山縣是重慶市的東大門，是鑲嵌在長江三峽庫區腹心的璀璨明珠。境內海拔高低懸殊 2600 餘米，立體氣候明顯。巫山於 1982 年被國務院批準爲國家甲級旅遊開發區，1991 年長江三峽和巫山小三峽同獲中國旅遊勝地四十佳殊榮。境內「長江畫廊」巫峽幽深秀麗；神女溪、三台八景十二峰蜚聲海內外；巫山小三峽堪稱「天下絕景」、「中華奇觀」；馬渡河小小三峽奇峰多姿，碧流如鏡，植被蔥蘢；巫山猿人、大溪文化、巴人遺蹤、千年懸棺、大昌古城、古棧道、漢墓群等文物寶藏，被稱之爲「國之瑰寶」。

(二)名山－雙桂山

名山、雙桂山、觀音山均在豐都縣城附近。豐都爲長江之濱的歷史文化名城。

名山，南瀕浩浩長江，北負沉沉五魚，東謁蒼蒼青牛，西望巍巍雙桂；古樹參天，林茂竹修。漢晉時期，道教入主名山，陰長生、王方平於此修道升天成仙，後人遂附爲「陰王」之說。隋唐以後，道教盛行，傳名山爲「陰間之王」之所在，遂爲「鬼國幽都」、「陰曹地府」。其盛名相沿至今，譽載寰宇。其景有玉皇殿、鬼門關、陰陽界、黃泉路、十八層地獄等 16 個，許多名人、文人曾登臨觀光。1982 年，國務院將「鬼城」名山列爲首批國家級風景名勝區。周恩來、李先念、楊尚昆等中央領導曾先後蒞臨視察參觀。日本前首相中曾根康弘、海部俊樹，澳大利亞總督海登，也到名山觀光遊覽。

雙桂山，係國家級森林公園，與名山相峙而立，相映成趣。其山巍峨挺拔，氣宇軒昂。山上綠樹成蔭，繁花如織，丹桂飄香；畫棟雕梁，龍飛鳳舞，如凌霄漢。拾階而上，曲徑通幽，真所謂人間天堂。恩來亭、元帥閣、蘇公祠、孔廟等，薈萃人文景觀，銘刻名人遺蹤。

雙桂山東麓龍河山水，秀麗多姿。奇山異峰，怪石險洞；青山蔥鬱，風光旖旎；溶洞奇觀，千姿百態。新建於此山麓的「鬼國神宮」、陰司街，是全國最大的「鬼城文化」宮殿，古牌石坊，青磚城闕，宮宇亭榭，珠簾垂幔，風景萬千。

觀音山離縣城 9 公里，地勢高峻，環境優美。「鬼王」石刻造像高 138 米，寬 217 米，雕鑿最深處達 26 米，規模宏大，氣勢雄偉，工藝精湛，堪稱罕世奇珍。1996 年以「最大的摩崖石刻造像」被列入「吉尼斯紀錄」。

㈢四面山

四面山在江津境內。據縣志記載：古時的江津就有前八景、後八景等名勝古蹟，也曾留下「春秋多佳色，山水有清音」的絕妙讚語。今日的江津，大大小小的景區景點、文物古蹟不下 50 餘處。在 200 多平方公里的國家重點風景名勝區四面山，生長著地球同緯度僅存的 2.8 萬公頃原始闊葉林帶，包容著近 10 個翡翠珠玉般的高山碧湖和 40 餘處垂直高程在 80 米以上的如雪瀑布。四面山上還處處透著精巧和空靈，乳霧輕雲，麋鹿松雞，5000 年前的岩畫，1000 年前的道觀，殘破歪斜的吊樓木屋，常給人帶來深邃

的意境。四面山以其非凡的自然人文景觀，1994 年 1 月被
國務院批准爲國家重點風景名勝區。

在江津駱駝山，能看到接天茶林，賞九九奇峰，感受
它乳霧縹渺中的濃濃茶情茶趣。在數十年前就以古柏、黑
石、白鶴三絕名載《中華名勝》的黑石山，可品味山間文
人墨客所留下的詩文題刻；而那千姿百態的碑槽山溶洞
群、原始古野的滾子坪、碧湖幽幽的清溪溝，也自有風情
萬種。

㈣黔江

黔江地處武陵山腹地，位於張家界與長江三峽、山城
重慶正中間，這裏保存了比較原始的地形地貌、植物動
物、人文景觀和特色鮮明的風土人情。

黔江境內奇峰綿延，怪石林立，溶洞密布，江河溪水
清澈如畫，森林植被古樸原始，構成了集山、水、林、
瀑、峽、洞爲一體的奇特秀麗的原始自然風光。烏江畫廊
之雄秀，黃水國家森林公園之清幽，武陵山之險峻，小南
海之秀美，桃花源之逼真，酉水河之嫵媚，阿蓬江之幽
靜，三十七洞之神秘，男女石柱之俊俏，都令遊客流連忘
返。

㈤大足石刻

　　大足石刻 1999 年被聯合國教科文組織世界遺產委員會列入世界遺產名錄（文化遺產）。古有「海棠香國」雅號之稱的大足，如今是中外馳名的「石刻之鄉」和「小五金之鄉」，是中國最大的石窟藝術之一，也是中國保存最完好的石刻藝術寶庫。

　　大足石刻是分布於大足縣境內所有石窟藝術品的總稱。石刻造像多達 75 處，其中國家級 6 處，市級 6 處，其餘爲縣級文保單位，雕像 5 萬餘尊，石刻銘文 10 餘萬字。

　　大足石刻尤以北山、寶頂山石刻造像最集中，內容最豐富，藝術最精湛，造像最精美。1961 年被國務院公布爲第一批全國重點文物保護單位，1996 年多寶塔（又稱北塔）、南山、石門山、石篆山等四處石刻文物又被國務院公布爲第四批全國重點文物保護單位。

　　北山摩崖造像依岩而建龕窟狹小，密如蜂房，造像琳琅滿目，人物個性鮮明，雕刻藝術精美。寶頂山石刻造像氣勢磅礴，雄偉壯觀，內容豐富，構思嚴謹，集光學、力學、美學、史學、佛學、規劃學、建築學爲一體，將佛教的一部經典著作像連環畫似的展現在長 500 餘米、高

15～30 米的 U 字形山灣的岩面上，那裏有世界上最大的确有 1707 隻手的千手千眼觀音像，像孔雀開屏一樣展現在 88 平方米的岩面上，有全國最大的半身臥佛、六道輪迴圖、牧牛道場、地獄道場和九龍浴太子造像。

㈥武隆

武隆位於長江三峽庫區腹心地帶，境內名勝得天獨厚，主要集中在芙蓉江、烏江、仙女山和白馬山。

芙蓉江市級風景名勝區，集山、水、洞、泉、林、峽於一體，融雄、奇、險、秀、幽、絕於一身，爲華西南罕見的大容量生態型峽谷景觀，其中芙蓉洞、芙蓉江最具魅力。

芙蓉洞全長 2700 米，是一個大型的石灰岩洞穴，以洞體宏大，洞穴沉積物類型齊全，形態完美，質地純淨著稱。尤其是巨幕飛瀑、珊瑚瑤池、犬牙晶花池、石花之王，堪稱洞穴瑰寶。

烏江風光因景色綺麗被稱之爲「千里山水畫廊」。兩岸絕壁高聳入雲，枯松倒掛，險峻異常。

仙女山市級森林公園，海拔 1650～2033 米，年平均氣溫低於 11.2℃。茂密的森林，遼闊的草原、奇秀的仙峰、

涼爽宜人的氣候，奇麗的冰雪景觀，顯示出其獨特的自然風光。

白馬山以氣勢雄偉著稱，以原始森林見長，是活化石銀杉生長的最佳環境。景區內共有 1200 多種植物，30 多種珍稀動物，堪稱天然的「生物基因庫」，被列入重慶市重點自然保護區。

二、主要名茶

重慶市江津、南桐、綦江、南川等地有野生大茶樹。南川大葉茶分布在金佛山南麓、柏枝山東麓、三界山北坡，多數生長在海拔 1000 米以上的深谷地帶的森林和農戶的房前房後。

重慶市產茶歷史悠久，也有許多名茶。據《唐國史補》（806~820）中記載有全國名茶 13 種，其中就有「夔州香山茶」。《茶譜》記載：南豐縣狼猱山茶黃色，渝人重之，十月採貢。《事物紺珠》匯有全國名茶 99 種，其中有重慶的「巴條茶」、「南豐茶」。清朝末期重慶茶葉生產衰敗，名優茶生產一落千丈。

1958 年重慶生產景星碧綠、塗山毛峰、瀛山玉蕊、涼

台霧綠，被評爲四川省名茶。從 20 世紀 80 年代初開始，名優茶經過 10 多年發展取得顯著成績，先後獲國際獎 4 個，國家級獎 10 多個，獲四川省優質名茶獎達數十個。1999 年全市茶園面積 2.31 萬公頃，其中採摘面積 1.81 萬公頃。茶葉產量 14441 噸，其中綠茶 8841 噸，紅茶 2711 噸，其他茶 2889 噸。茶葉總產中，名優茶 4397 噸，產值 9023 萬元。

重慶市主要名茶有：

巴仙銀尖　產於涪陵地區。品質特徵：外形挺直披毫，呈針形，色澤綠而鮮活，香高持久，嫩香顯著，滋味醇和爽口，湯色明亮，葉底肥嫩勻齊。獲 1997 年重慶市「三峽杯」名茶評比金獎、第二屆「中茶杯」二等獎和 1997 年國際茶會銀獎；1999 年獲第三屆「中茶杯」特等獎。

渝西劍芽　由重慶市茶葉研究所研製成功的新名茶。品質特徵：外形扁削如劍，銀毫顯露，色澤嫩綠油潤。香氣鮮嫩持久，湯色清澈明亮，滋味鮮爽回甘，葉底細嫩勻整。榮獲 1997 年重慶市首屆「三峽杯」優質名茶稱號。

渝州碧螺春　產於新勝茶場。茶園分布在海拔

700～1200 米的高山上，四周林竹繁茂，雲霧繚繞，氣候溫和，土壤深厚肥沃，生態環境優越，茶樹生長旺盛。渝州碧螺春係 1990 年創製成功的名茶，其品質特徵：外形條索緊捲似螺，銀毫披露，色澤綠潤。香氣清高，湯色綠嫩明亮，滋味鮮爽回甘，葉底嫩綠勻亮成朵。獲 1995 年首屆「中茶杯」二等獎。

夔州眞茗　產於奉節縣金鳳鄉。產地北依巴山，南臨長江，境內群山環抱，樹木蔥鬱，氣候溫和，雨量充沛。茶園分布在海拔 1380～1520 米的高山上，生態環境優越，茶樹生長良好。品質特徵：條索緊直扁圓，色澤翠綠披毫，勻齊有鋒苗。香氣嫩香清鮮，湯色清澈明亮，味鮮爽口，葉底嫩黃勻亮。榮獲 1994 年四川省「甘露杯」名茶獎，1995 年第二屆中國農業博覽會金獎。

雞鳴貢茶　產於城口縣。品質特徵：湯色嫩綠明亮，栗香持久，滋味鮮醇嫩爽，葉底嫩綠完整。在 1995 年第二屆中國農業博覽會名優茶評比會上，榮獲金獎。

香山貢茶　產於奉節縣。品質特徵：條索緊直，嫩綠色潤，白毫顯露。香高持久，滋味鮮醇回甘，湯色清澈，嫩綠黃亮，葉底嫩黃勻整。在 1995 年第二屆中國農業博覽

會名優茶評比會上，榮獲金獎。

西農毛尖　產於西南農業大學實驗茶場。其形美、色綠、顯毫，香氣芬芳馥郁，滋味鮮醇爽口，乃花茶之珍品。先後榮獲中國西部名茶金獎，「中茶杯」二等獎和重慶市首屆「三峽杯」優質名茶獎。

縉雲毛峰　是西南農業大學食品科學學院在國家級風景名勝區——縉雲山開發的名茶。該茶外形細嫩多毫，香氣馥郁，滋味鮮爽，先後多次榮獲農業部優質名茶獎、四川省優質名茶獎和中國西部名茶「陸羽杯」獎。

第十六節　貴州

一、名山景觀

貴州地處雲貴高原東部，高原山地占 89％，丘陵河谷盆地占 11％。喀斯特地貌廣布，為亞熱帶岩溶區崎嶇高原，平均海拔 1100 米。黔西山地高原，威寧、赫章一帶保存有較完整的高原面，大方－水域一帶有頂部平緩的山梁，海拔 1200～2200 米，黔西北烏蒙山區韮菜坪海拔 2900米，為貴州最高峰；黔中南山地高原，中部苗嶺 1100～1500 米，為長江、珠江水系分水嶺，南部岩溶地形

廣布，山谷起伏；黔北山地，包括大婁山、武陵山等，武陵山主峰梵淨山已列爲世界人與生物圈自然保護區。

貴州多山，亞熱帶山林農特產豐富多彩。主要茶品有都勻毛尖和遵義毛峰、湄茶翠片等。

貴州山河壯麗，有8處國家重點風景名勝區，9處國家重點文物保護單位。東部有世界級的梵淨山自然保護區和國家級的舞陽河風景名勝區；西部有黃果樹瀑布、馬嶺河峽谷、龍宮、織金洞、紅楓湖等國家旅遊遊勝地；南部有荔波漳江風景名勝區，包括神仙洞，茂蘭喀斯特森林自然保護區、半蓬山、灑金谷、震天動瀑布、羨塘燕子洞、都柳江等風光景點；北部有遵義會議會址、婁山關、湘山寺、四洞溝瀑布、十丈洞瀑布和桫欏自然保護區等。神奇貴州，是山的王國，洞的世界，瀑的天下，湖的故鄉。

(一)黃果樹瀑布

距貴陽市137公里的黃果樹瀑布，高74米，寬81米，是世界上著名的四大瀑布之一。其瀑布整體的造型，瀑布的流動姿態，均達到幾乎完美的程度，被譽爲「世界上最壯觀、最優美的喀斯特瀑布」。

黃果樹瀑布周圍山清水秀，風光旖旎。一進入風景區

後就聽到綠陰叢中傳來如雷似鼓、震天動地的瀑布聲。並看見水霧升騰彌漫，如煙似霧，爲瀑布蒙上一層神秘的色澤。順階而下，只見黃果樹瀑布破天而降，千萬條白色細鏈般的水流閃閃發光，急急的飛流撞向潭水，聲震千里。

黃果樹瀑布從山上滑下陡峭的絕岩，落入 74 米下的峽谷，以每秒 1000 多立方米的流量猛沖下去，其勢如洪峰決口，大海倒懸，天山雪崩。瀑布近似四方形，像一塊巨大的銀幕懸掛在峽谷之前，氣勢磅礡。瀑布撞起的水珠，彌漫扶搖於瀑流之上，高達數百米，漫天飛舞。黃果樹大瀑布滾滾跌落而下，撞得犀牛潭激浪翻湧，似千朵白雪。在黃果樹瀑布的下面，是一個接一個的深潭，潭水清翠碧綠，每一個深潭間都有一道白鍊般的小瀑布相連接，像是爲大瀑布留下陣陣餘韻。

水簾洞在瀑布半腰內側，由 6 個洞窗、5 個洞廳、3 個洞泉、6 個通道組成，長 134 米。從洞窗看萬頃瀑布從頭頂飛落，排山倒海。透過水簾，遠處林青竹翠，叢叢山花朦朦朧朧，忽隱忽現；往下看，瀑水落入潭中，似雪浪花，閃閃爍爍，完全展出高山流水的韻味。

㈡龍宮

龍宮風景名勝區，以國內最長的水溶洞，全國最大的洞穴瀑布，絕無僅有的漩水奇觀，罕見的洞中佛堂——觀音洞，優美的田園風光，原汁原味的布依、苗族風情等而久負盛名。

龍宮體現的是典型的喀斯特山水風光和極為良好的生態環境，森林覆蓋率 90 ％，空氣質量一級。2000 年 5 月，獲兩項吉尼斯之最：世界天然輻射率最低的地方；世界上最大、最多的水旱溶洞群。

洞中有絲狀、網狀、豆芽狀發育豐富的捲曲石。有四周和底部鑲嵌著潔白如玉層層疊疊好似微形梯田的雲盆，有可用手敲打出悅耳的聲音、能彈出美妙音樂玲瓏透亮的石靈芝石管石帷幕，還有那全國最大的洞中佛堂。

㈢花江大峽谷

在黃果樹瀑布風景區以西約 30 公里的地方，北盤江湍急的水流把崇山峻嶺切割出一道深深的大峽谷，在這長達 80 公里、寬約 3 公里，總面積達 300 平方公里的峽谷帶中，展現了貴州高原最恢宏的峽谷風景，這就是花江大峽谷。

花江大峽谷深近千米，兩岸山崖聳峙；崖岩上峰巒連綿不斷如浪濤滾滾；山巒裸露著青灰色的岩石肌體，怪石嶙峋。沿陡峻的崖邊走下峽谷，走近咆哮奔騰的北盤江，卻見那江岸的岩石形狀剔透奇巧，這些江水「雕」成的「藝術品」，正顯示了「河神爺」的可怖神威。

㈣荔波風光

荔波風光天下奇。它的奇特就在於這裏的喀斯特原始森林自然保護區的立體化、多樣化的景觀。在當今中國乃至世界上，像它這樣集山、河、林、洞、湖、瀑於一身的亞熱帶喀斯特原始林區，並不多見。

漳江在黔南荔波縣境內流淌 80 多公里，最迷人之處是水春村上下 10 多公里的碧綠江水和江岸迷人的風韻，這段漳江已發現有 6 個溶洞，有的深達 5 公里。

響水河兩岸高聳入雲連綿不斷的峰巒，覆蓋著濃密的原始森林，這就是茂蘭喀斯特森林保護區，它是國家級的喀斯特原始森林保護區，它的中心部分總面積達 2 萬多公頃，這是地球同緯度地帶絕無僅有的喀斯特森林生態系統，是一個罕見的生物資源基因庫。

㈤黔靈山

在貴陽市區西北角，有一座古木參天，湖清洞幽、梵音陣陣的名山，這就是「黔南第一山」之稱的黔靈山。其面積有 300 多公頃，由象王嶺、檀山、白象山、大羅嶺等峰嶺組成。

黔靈山中勝跡和景點很多，位於山頂的弘福寺是山中第一勝蹟，建於康熙十一年（1672），歷代多次重建。寺內有大佛殿、觀音殿、關帝祠、經樓、赤松祖師塔、九龍洛佛石雕照壁。山東麓的麒麟洞也久負盛名，洞口一巨石酷似麒麟而得名，洞內幽深曲折，冬溫夏涼，多石花、石幔、石筍、石榻。

二、主要名茶

貴州是茶樹原產地之一，是一個古老的茶區。這裏的少數民族利用茶較早，迄今仍保留著茶的語言和較原始的製茶工藝。古茶樹主要分布於黔北大婁山茶區、黔南苗嶺茶區和黔西南烏蒙山。

全省86個縣、市幾乎全都種植茶樹，1999 年擁有茶園面積 4.69 萬公頃，其中採摘面積 3.69 萬公頃。茶葉產量

18391 噸，其中綠茶 11147 噸，紅茶 431 噸，緊壓茶 523
噸，其他茶 6290 噸。茶葉產量中，名優茶 406 噸，產值
3620 萬元。

貴州主要名茶：

都勻毛尖　產於黔南布依族、苗族自治州的都勻縣
（今都勻市）。茶區山谷起伏，海拔千米，峽谷溪澗，林
木蒼鬱，雲霧繚繞，氣候溫和，降水充沛，冬無嚴寒，夏
無酷暑，尤其是春夏之交細雨濛濛，有利於茶芽萌發。都
勻毛尖品質特徵：外形條索緊結，纖細捲曲，顯毫，色翠
綠。香清高，味鮮濃，葉底嫩綠勻整明亮。1982 年商業部
全國名茶評比會上被評為全國名茶。

遵義毛峰　產於湄潭縣。境內湄江河橫穿南北，溪水
蜿蜒，縱橫交錯，峰巒起伏，雲霧繚繞，土壤肥沃，適宜
茶樹生長。其品質特徵：條索緊細圓直，鋒苗完整挺秀，
銀毫顯露，色澤翠綠。香氣持久，湯色碧綠清亮，滋味鮮
醇，葉底嫩綠勻亮。1981 年榮獲貴州省科研成果獎，1983
年被農牧漁業部評為優質產品。

貴定雲霧茶　歷史悠久，乾隆五十五年（1790）就被
定為貢茶。產於貴定縣，茶區山峰起伏，終年雲霧繚繞，

氣候特殊，冬無嚴寒，夏無酷暑，降水充沛，土層深厚，茶樹生長旺盛。其品質特徵：外形捲曲顯毫，色澤翠綠。香氣濃郁，滋味醇厚，湯色綠而清澈，葉底嫩勻明亮。1997 年獲第二屆「中茶杯」名茶二等獎。

泉都雲霧茶　產於石阡縣。武陵山南支脈貫穿全境。地下天然礦泉水資源豐富，全省 40 個溫泉中，石阡就占了 13 個。茶園大部分分布在海拔 1000 米以上的深山幽谷之中，峰巒疊翠，植被茂密，森林覆蓋率高，土壤深厚肥沃，氣候溫和，茶樹生長自然環境優越。泉都雲霧茶品質特徵：外形條索細緊圓結，色澤銀白隱翠，白毫顯露。內質栗香濃郁持久，湯色清綠明亮，滋味醇厚甘爽，葉底肥嫩成朵。1990 年被評為中國西部優質名茶，1992 年獲川、黔、湘三省邊區物資交流會金獎，1994 年獲首屆「中茶杯」名優茶評比一等獎。

武陵劍南茶　產於武陵山茶場。距武陵山主峰梵淨山僅數十公里，周圍山巒起伏，雲霧繚繞，土壤肥沃，氣候溫和，降水充沛，適宜茶樹生長。其品質特徵：外形扁平光滑，色澤翠綠。湯色黃綠明亮、清香持久，滋味甘醇，葉底嫩黃。在 1999 年第三屆「中茶杯」名優茶評比中，獲

一等獎；同年又獲第二屆國際茶博會國際文化名茶金獎。

　　松桃翠芽　產於松桃苗族自治縣。地處武陵山區，山巒重疊，綿互起伏，雲霧繚繞，土壤肥沃，氣候溫和，降雨豐富，空氣濕度大，自唐代起，這裏生產的高山雲霧茶成爲歷史皇室貢品。松桃翠芽品質特徵：外形扁平，色澤翠綠。湯色清澈，嫩香持久，滋味濃爽，葉底肥嫩。1994年獲首屆「中茶杯」名優茶評比一等獎。

　　梵淨翠峰特級　產於印江梵淨山。品質特徵：外形扁平直滑，形似雀舌，色澤隱翠。清香持久，滋味鮮爽，葉底嫩綠明亮，1997年獲第二屆「中茶杯」名優茶評比一等獎。

　　梵淨雪峰特級　產於印江梵淨山。品質特徵：外形捲曲似螺，滿披茸毫，酷似雪花。湯色明亮，清香持久，滋味鮮醇。1997年獲第二屆「中茶杯」名優茶評比二等獎。

　　泉都碧龍茶　產於石阡縣。品質特徵：外形扁平光滑，色澤翠綠。內質香高持久，滋味甘醇，湯色嫩綠明亮，葉底綠明。1999年獲第三屆「中茶杯」名優茶評比特等獎。

　　烏蒙春硒毫　產於六盤水市科技實驗茶場。品質特

徵：外形緊細略曲，色澤尙綠。內質清香濃郁，滋味醇爽，湯色黃綠明亮，葉底黃綠尙亮。1999 年獲第三屆「中茶杯」名優茶評比一等獎。

東坡毛尖　產於思南縣茶場。品質特徵：外形細緊略捲曲，披毫隱翠。內質栗香高爽持久，滋味醇厚，湯色清澈明亮，葉底嫩綠勻整。1999 年獲第三屆「中茶杯」名優茶評比二等獎。

碧雲劍　產於盤縣。品質特徵：外形扁平挺直尖削，色澤綠潤。內質香氣馥郁持久，滋味鮮爽甘醇，湯色嫩綠明亮，葉底細嫩顯芽。富含微量元素硒。1999 年獲第三屆「中茶杯」名優茶評比優質茶獎。

第十七節　雲南

一、名山景觀

雲南高原的山地、丘陵共占 95％。東北部滇東高原，它是雲貴高原的一部分，海拔約 1500 米，滇西橫斷山高山峽谷區，自西向東有高黎貢山、怒山、雲嶺、哀牢山等高山縱列，往南成掃帚狀，山嶺海拔 3000 米以上，梅里雪山海拔 6740 米，爲本省最高峰。山嶺間爲深切河谷，玉龍雪

山下的金沙江虎跳峽，谷深 3000 米以上，馳名中外。

雲南地跨北回歸線。除西北端濕潤高原氣候，滇南低熱河谷區屬北熱帶濕潤季風氣候外，其餘廣大地區，騰沖—開遠一線南北分屬南、中亞熱帶濕潤季風氣候。夏濕冬乾，氣候垂直變化明顯，北部高寒山區終年積雪，南部低熱河谷長夏無冬。滇中高原則號稱四季如春。

雲南獨特的地理氣候環境，孕育了眾多的高原湖泊、熱帶雨林、高山幽谷、險灘深穴以及世界級地理奇觀「三江並流」、奇特的喀斯特地貌等各具特色的自然景觀。高原明珠滇池、天下奇觀石林、西雙版納熱帶雨林、怒江大峽谷、「風花雪月」大理、世界緯度最低的麗江玉龍雪山，風景迷人的迪慶香格里拉等，都是聞名遐邇的旅遊勝地。雲南 26 個少數民族和睦而居，創造了源遠流長的傳統習俗和燦爛的歷史文化。雲南還是人類重要的發源地之一，祿豐恐龍、澄江古生物化石群和元謀猿人遺址，都是極其重要的歷史文化遺跡。全省有 10 處全國重點風景名勝區和 10 多處省級風景名勝。

㈠麗江－玉龍雪山

麗江，為世界文化遺產，古鎮五花石板路，小港人

家，流水垂楊，濃濃的文化韻味，是歷史文化和優美的人文自然環境的絕佳融合。玉泉，被譽爲世界文化遺產麗江古城的靈魂。玉泉公園俗稱黑龍潭、龍王廟，別稱玉水龍潭、象山靈泉。玉泉公園位於麗江古城北端象眠山下，因股股清泉從山腳古栗樹下噴湧而出，積水成潭，泉水似噴珠濺玉，故名玉泉。公園依山傍水，非人工雕琢而成，貴在清麗自然。園內古栗參天，繁花似錦，樓台宛錯，碧波漾雪，玉龍十三龍倒映其間若隱若現，春夏秋冬四時景致宜人。

麗江地區是一塊寶地。從生物資源看，麗江屬於世界十大生物多樣性集聚區之一，有被稱爲「植物寶庫」的玉龍山、老君山，有世界上能天然生長螺旋藻的三個湖泊之一的永勝程海。從民族文化資源看，由於麗江地處青藏高原與雲貴高原的接合部，是古代南方絲綢的重要驛站和滇藏茶馬古道的重要集散地，是漢文化、藏文化和雲南土著文化的融合區。所以，這裏民族文化具有多元性、多樣性、神奇性、包容性、獨特性等特點。

玉龍雪山在麗江納西族自治縣西北約 10 公里處，是橫斷山脈南段的著名山脈。玉龍雪山全山十三峰，主峰是扇

子徒，海拔在 5596 米以上。山上終年積雪，在碧藍天幕的映襯下，像一條銀色的蛟龍在作永恒的飛舞，故名玉龍山。從下到上分布著雲南松、華山松、雲杉、紅杉、冷杉。山上的杜鵑花，就有 40 種。每當春末夏初，百花鬥艷，林木蒼鬱。冰封雪蓋的玉龍雪山，還是一座巨大的天然水庫。每當冰消雪融，山上流下的瓊漿玉液不僅使麗江壩子周圍的泉水四季噴湧，還促成了麗江「家家流水，戶戶垂楊」的獨特風貌。

黃山，處於麗江壩子南端，與北部的國家風景名勝區玉龍雪山遙遙相對。文筆峰、文峰寺、文筆海既有高原大山之雄奇，又兼江南水鄉的陰柔，還有深山密林中古寺的神秘。其中佛教聖地文峰寺是著名的喇嘛教聖地、滇西北噶舉派喇嘛教最高學府，在國內外的宗教界有重大影響。位於麗江壩子西部的普濟寺，是雲南省內現存的稀有銅瓦建築之一，寺前雲南櫻花古樸蒼勁，堪稱雲南櫻花之冠。

㈡蒼山洱海

蒼山洱海是大理的自然景觀。蒼山景觀以雪、雲、泉著稱，經夏不消的蒼山雪，是久負盛名的大理「風花雪月」四景之最。蒼山的雲被稱為大理三絕之一。

　　蒼山隱沒在海拔 3800 米的密林深處，其中黑龍潭、洗馬潭與蒼山十八溪構成大理風光的奇觀。其間蝴蝶泉最有名。泉邊有一棵古老的合歡樹，樹花狀如彩蝶，俗稱「蝴蝶樹」，它橫臥泉面，伸臂張膀。蝴蝶泉周圍長滿了合歡樹、酸香樹、黃連木等。這裏是蝴蝶世界，每年農曆四月，鳳尾蝶、玉帶蝶、小粉蝶、什錦大彩蝶，漫天飛舞。白族人將農曆四月十五日定爲蝴蝶會，是大理旅遊最佳時節。

　　爲何叫洱海？據說因形如耳，風浪大如海而得名。洱海是海拔 1980 米的高原湖泊，水源來自蒼山十八溪，出水口在洱河，進入瀾滄江。洱海四周群山環抱，湖面浩蕩，與蒼山山水交融。洱海風光以三島、四州、大湖、九曲爲最精彩。

　　1999 年 8 月 15 日，朱鎔基總理和夫人在省、州領導陪同下，乘「杜鵑號」遊船遊洱海，並觀看三道茶表演。

　　「弦子彈到你們前」的歌舞表演一結束，「金花」殷妮妮小姐送上第二道茶「甜茶」。朱總理起身雙手接過，並用剛學會的白族話向「金花」道了一聲「那威你」（謝謝你）。頓時，表演大廳響起一片熱烈的掌聲，充滿了濃

濃喜氣。伴隨著掌聲，主持人「金花」深情地向朱總理鞠躬後，向總理提出第一個問題：「朱總理，您到雲南已經多次，到大理還是第一次。請問，您第一次到大理的印象是什麼？」「山美、水美、人美。」朱總理夫人脫口而出，搶先做了回答。朱總理指著身邊夫人笑著說：「她已經說了。」隨即廳內響起一片熱烈的掌聲。朱總理向殷妮妮說：「我也給妳提一個問題，答對了有獎，答錯了也要受罰。你們的省委書記令狐安寫了一首讚美大理的詩，妳知道嗎？」機靈的殷妮妮卻樂哈哈地說：「令書記今天在場，就請令狐安書記和我一道回答總理提問吧！」令狐安書記隨即起身高聲朗誦道：「下關雄風上關花，銀蒼白雪普洱茶。十九峰頭中秋夜，月夜如洗沐萬家。」三道茶是白族待客的一種時尚。獻上第三道「回味茶」時，殷妮妮向朱總理獻上代表大理 320 多萬人民心意、形狀似「心」的荷包，並深情地說：「請總理帶走牽掛您的大理人民的心意，請總理別忘了大理，明年三月春暖花開時，請總理再到我們大理來。」朱總理喝著「回味茶」，開心地笑了。

㈢香格里拉

半個世紀前，幾位英國探險家的飛機迫降在一個名叫
香格里拉的世外桃源。英國紀實小說《失去的地平線》和
同名好萊塢巨片轟動整個西方。香格里拉就在雲南迪慶藏
族自治州。英國BBC廣播公司、華盛頓郵報等 20 多個國家
媒體鄭重宣布：本世紀最後的世外桃源——香格里拉，在
中國境內被發現。

迪慶位於滇、川、藏三省區結合部，金沙江、瀾滄
江、怒江三江並流的國家級風景名勝區核心區，是一塊神
奇美麗的淨土。這裏融雪山峽谷、江河湖泊、原始森林、
高山草甸、民族風情、宗教爲一體的香格里拉旅遊資源。
境內有氣勢磅礴、雄偉壯觀的雪山冰和沿雪山而下的低緯
度、低海拔的現代冰川；有以納西東巴文化的發祥地——
仙人遺田白水台爲代表、融自然景觀與人文景觀爲一體的
旅遊奇觀；以虎跳峽爲代表的大江峽谷；以碧塔海爲代表
的湖泊草甸；以滇金絲猴和黑頸鶴爲代表的 60 多種珍稀動
物和 4400 多種高等植物；以藏傳佛教爲代表的民族文化
等。這些得天獨厚的自然景觀和人文景觀構成了人與自然
和諧共生、多民族、多宗教和睦相處的和平、寧靜的香格

里拉。

㈣石林

石林位於石林彝族自治縣境內，距昆明84公里，是一個集自然風光和民族風情爲一體的國內外著名景區。石林352平方公里的景區範圍內集中了典型的峰林型岩溶地貌和溶洞、瀑布、湖泊等地貌景觀，形成了大小石林、乃古石林、芝雲洞、奇風洞、大疊水、長湖、月湖、仙女湖等8個景點。特別是峰林岩溶地貌景觀以其規模宏大、類別齊全、構景豐富，成爲世界一大奇觀，被海內外有關專家和人士稱爲「天下第一奇觀」、「地球天然迷宮」、「世界喀斯特地貌博物館」、「大自然雕塑博物館」。石林是中國歷史悠久的景區之一，是1949年以後首批批准的國家級風景名勝區。

㈤怒江大峽谷

怒江大峽谷長達1000多公里，這裏有三條大江並列向南，形成「三江並流」的宏偉奇觀。在三江切割的三大峽谷中，最長最深也最雄、險、奇、秀的是怒江大峽谷。大峽谷邊是高黎貢山，從山腳到山頂，全部覆蓋著密密的原始森林。高山峽谷複雜的地形和溫暖潮濕的亞熱帶山地氣

候，有利於動植物的生存繁衍。森林覆蓋率達 44％，有大量珍稀動物、植物。峽谷對面有棵「樹王」，是棵高達 60 多米的杉松（沙松）。

高黎貢山有 4000 米以上的高峰 40 餘座，碧羅雪山有 4000 米以上的山峰 20 餘座。一年中山巔積雪 7 個月。平均坡度 40°，從谷底至山巔相對高度 4400 米。在海拔 3360～4400 米之間的月亮石壁上，有個巨大的天然洞，高 60 米，寬 32 米，厚 2 米。透過這個圓形大洞，可見藍天白雲。

大峽谷的山巔處有無數高山冰磧湖。著名的有「聽命湖」、「七仙女湖」、「鍋乃魯比」、「南磨王山湖」等。周圍有雪山、森林、草甸花海，在藍天白雲之下，形成又一種人間仙境。

㈥西雙版納

西雙版納，傣族人稱之為「勐巴拉納西」（傣語：美麗的地方）。境內山巒綿延起伏，江水逶迤橫亙在群山之間。角亭、白塔，造型各異的佛塔、佛寺，幽雅奇幻的並塔，濃縮了西雙版納的曼聽公園和民族風景園，展現出西雙版納的美麗景點和民族風俗。

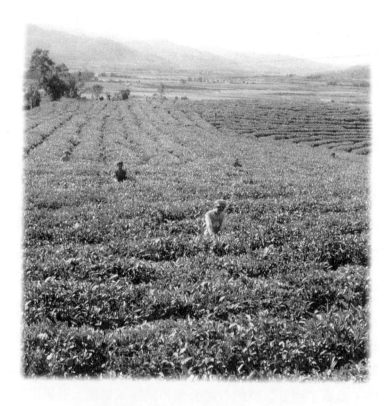

雲南西雙版納茶園（圖片來源：中國－茶的故鄉）

　　西雙版納流行一種說法：「不到橄欖壩，不算到版納」，傣族人把橄欖壩譽爲「孔雀的尾巴」。橄欖壩集中體現了版納旖旎的風光和絢麗的風情：它有域外風情甚濃的水果市場，有茫茫亙古的熱帶雨林秘境，有橄欖林下的竹樓，還有一排排整齊的橄欖樹。

(七)**珠江源**

　　流淌千百萬年，養育了兩岸億萬人民的珠江，水量僅次於長江、黃河，爲中國第三大河流，它橫跨滇、黔、桂、粵4省區。沾益縣城北50公里處的馬雄山東麓的出水洞爲珠江的正源，珠江源被列爲雲南省「省級風景名勝區」和「國家級森林公園」。

　　珠江源海拔2444米。這裏氣候溫和，雨量充沛，夏無酷暑，冬無嚴寒，四季如春，百花常開。珠江源的特定位置，在海拔、氣候上都具有獨特的山、水、樹、花、洞五大優勢。融合文化與歷史的內涵，形成水爲源、山爲景、山水相依，集山、林、水、石、洞、飛禽走獸、茅蘆竹舍、亭台樓廊爲一體的旅遊區。

二、主要名茶

雲南是中國茶樹原產地之一。雲南是發現古茶樹最多最集中的地區，已有27個縣發現有古茶樹，其中樹高在數米、數十米以上的有20餘處，樹幹直徑在100厘米以上的10餘株。古老大茶樹多分布在瀾滄江、怒江、元江流域的深山老林中。勐海縣一株野生型大茶樹，樹高32.12米，樹齡1700多年；另一株栽培型大茶樹，主幹直徑1.38米，樹齡800多年，被譽爲「茶樹王」；鳳慶縣一株栽培型大茶樹，主幹直徑2米，胸徑1.59米；還有一片生長著萬株以上的野茶樹群落；瀾滄縣有一株四人合抱的大茶樹，分枝離地15米以上。思茅地區還發現野生茶樹群落近萬畝〔註一〕。

雲南四季溫差小，日差較大，乾濕季分明。在地勢、地形和地貌錯綜複雜的影響下，形成了全境氣候複雜多樣，「一山分四季，十里不同天」的立體氣候。雲南屬熱帶、亞熱帶、夏熱冬乾的氣候類型。雲南大葉種茶區多分布在滇南、滇西南和滇東南沿怒江、瀾滄江及紅河水域；中小葉種茶區多分布在金沙江和南盤江流域。茶園分布一

〔註一〕畝爲非法定計量單位。15畝=1公頃。

般在 1000～2000 米左右的丘陵或山地。

雲南鳳慶古茶樹，主幹周長 5.01 米。（圖片來源：中國－茶的故鄉）

　　雲南有四條古道。一條是茶馬古道，以馬幫運輸為主
要特徵；其他三條古道以運絲綢為主。這三條古道，現在
已被公路代替，或已在漫長歲月中經日曬雨淋消失於林莽
之中，靠馬幫馱運的現象已經很少了。與此不同的是，茶
馬古道至今仍有強大的生命力。茶馬古道是惟一一條還在
運轉的文明古道，這對於研究古代文明傳播學無疑是一個
活生生的實例。

　　雲南全省有 120 個縣（市）生產茶葉。1999 年全省茶

園面積 16.3 萬公頃，居全國首位。其中採摘面積 14 萬公頃，列全國第一。茶葉產量 75137 噸，列全國第三。茶葉產量中，紅茶 14034 噸，綠茶 59763 噸，緊壓茶 293 噸，其他茶 1047 噸。全省主要產茶縣（市）有勐海、景洪、鳳慶、昌寧、瀾滄、思茅、潞西、雲縣、永德、江城、騰沖、雙江、臨滄、景東、滄源等 15 個。

雲南名茶歷史悠久。唐代，普洱茶和十里香茶已負盛名。1999 年全省名優茶產量 7000 噸，產值 2.5 億元，與 1990 年相比，分別增長 6 倍和 7.3 倍。

從 1978 年起，雲南開始舉辦省名優茶評比，並參加部優、國優產品評比活動。進入 20 世紀 80 年代，雲南加快名優茶發展。1980 年、1981 年和 1983 年省茶葉學會組織三次名茶鑑評會。1992 年省經貿委、省經貿廳、省農牧漁業廳和省茶葉學會聯合召開名茶鑑評會，評出 54 種名茶。1999 年 7 月，省茶業協會舉辦首屆「雲茶杯」名優茶評比，評出 18 種名茶和 23 個優質茶。2000 年 7 月，第二屆「雲茶杯」評出 27 種名茶和 25 種優質茶。27 種名茶中，綠茶 23 種，緊壓茶 2 種，紅茶 1 種，花茶 1 種；25 種優質茶中，綠茶 14 種，紅茶 10 種，花茶 1 種。全省名茶有香

歸銀毫、瑪玉茶、雪蘭綠茶、春蘭茶、峨山銀毫、龍生翠茗、綠海白梅、香蕊茶、徐劍毫峰、香歸盤雪、珍珠繡球茶、甲級沱茶、早春綠茶、碧玉春茶、孟玉銀毫、金芽茶、綠海生態茶、高山雪芽、香竹玉茗、思茅松針、思茅雪螺、雲劍、碧螺春、白竹銀毫、白洋曲毫、大白毫茉莉花茶、版納鳳尾、清涼山毫峰、大葉劍峰、佛昌碧毫、滇紅工夫特級、版納曲茗、神州貢茶、佛山菲綠、南糯白毫、雲海白毫、嶍峨綠茶、峨山銀毫、佛香茶、版納雲奇、滇紅香曲、龍山銀毫、江城碧綠、石佛洞珍眉、洛凌蒸酶、明皇寶劍、貴妃玉環、早春綠、下關沱茶（甲級）、蒼天雪綠茶、感通茶、滇江香曲、龍生翠茗、三眞雲劍、三眞螺峰、化佛茶、曉光山銀毫、曉光山盤雪、普洱沱茶、早春二月、七子餅茶、寶紅茶、大關翠華茶、墨江雲針、綠春瑪玉茶、雪蘭綠茶、碧雲仙毫、佛昌岩峰、漭坡銀毫、中山霧毫、達仙綠、雙手蒸綠。

　　主要名茶有：

　　普洱茶　產於滇西南茶區。主產於西雙版納和思茅，因集散於普洱而得名。普洱茶主要產區在瀾滄江下游，屬熱帶高原型濕潤季風氣候，降水豐富。土層深厚，有機質

含量高，質地疏鬆肥沃。高級普洱茶多產於海拔 1800～2000
米的高山茶區，由於雲霧彌漫，茶葉品質優良。普洱茶生
產歷史悠久。明萬曆年間（1573~1620 年）謝肇淛《滇
略》記述：「士庶所用，皆普茶也，蒸而成團。」《雲南
通志稿》（清道光十五年，即 1835 年）載：「普洱古屬銀
生府，則西蕃之用普茶，已自唐時。」現今普洱茶加工方
法是將曬青毛茶，經過後發酵（渥堆）處理後，精製蒸壓
而成的產品，屬黑茶類。主要產品有：普洱散茶、普洱沱
茶、圓茶（七子餅茶）、緊茶（長方磚茶）和餅茶等。普
洱散茶品質特徵：外形條索粗壯肥大。色澤烏潤或褐紅，
滋味醇厚回甘，具有獨特的陳香。

　　沱茶　　主產於大理市下關。沱茶為歷史名茶，屬緊壓
茶。因集中在下關加工和集散，又稱為下關沱茶。大理地
處雲貴高原西北部橫斷山脈南端，屬滇西橫斷山脈縱谷地
帶。大理壩為群山環抱的高原盆地，海拔 2000 米左右。蒼
山洱海風景區位於市區北沿。由於地形特殊，一年之中大
風在 35 天以上，有「風城」之稱。來自北方的乾燥低溫氣
流，導致相對濕度下降，乾燥氣候對蒸壓成型的沱茶失水
風乾極為有利。現今採用加溫乾燥，下關風仍是沱茶乾燥

的良好氣候條件。下關沱茶產品分綠茶型（曬青型、烘青型）、紅茶型、花茶型和普洱茶四類，形狀呈碗、臼狀，緊結光滑。下關茶廠內銷甲級沱茶 1979 年被評為雲南省優產品，1981 年獲商業部優質產品稱號，1981 年、1985 年獲國家優質產品銀質獎；下關茶廠外銷普洱沱茶，1979 年、1983 年和 1993 年 3 次被評為雲南省優產品；1983 年獲外經貿部榮譽證書；1996 年 10 月獲中國首屆食品博覽會金獎。1986 年在西班牙巴塞羅那第九屆世界食品評選會上獲白玉金冠獎；1987 年在德國杜塞爾多夫第十屆世界食品評選會上再獲金獎；1993 年又第三次獲金獎。

滇紅　主產於鳳慶、勐海、臨滄、雙江、雲縣和昌寧。茶區分布在滇西瀾滄江以西、怒江以東的高山峽谷區，屬亞熱帶高原型季風氣候。滇紅屬紅茶類，創製於 1939 年。滇紅茶區山巒起伏，雲霧繚繞，溪澗穿織，降雨充沛，土壤肥沃，具有得天獨厚的茶葉生產的自然條件。滇紅工夫條索緊結肥壯，色澤烏潤，金毫特顯，香氣鮮郁，湯色艷亮，滋味鮮爽，富有刺激性，葉底紅勻明亮。鳳慶茶廠特級滇紅工夫，1986 年、1990 年被評為商業部優質產品。滇紅紅碎茶 1958 年試製成功，分葉茶、碎茶、片

茶和末茶，共 17 種花色。鳳慶茶廠生產的滇紅外事禮茶是
國務院指定的國家外事禮茶；1994 年獲美國茶道專家協會
特別冠軍獎；1995 年獲「中茶杯」一等獎。鳳牌F101 紅
茶、鳳牌CTC紅碎茶，1995 年被中國茶葉流通協會評為
「中國茶葉名牌」。勐海茶廠生產的滇紅工夫一級，1984
年、1988 年被評為商業部優質產品；1988 年獲全國食品博
覽會銀獎。雲南大渡崗茶葉實業總公司生產的CTC紅碎
茶，1995 年中國茶葉流通協會評為「中國茶葉名牌」。滇
紅紅碎茶二號高檔，1988 年獲首屆中國博覽會銀獎。騰沖
縣茶廠生產的滇紅工夫，1994 年獲首屆中國大西南名牌產
品博覽會銀獎。昌寧茶廠生產的昌寧牌工夫紅茶，1990
年、1992 年被評為中國西部名茶並獲「陸羽杯」獎。

　　南糯白毫　產於勐海縣南糯山。此山為世界「茶樹
王」所在地，原始森林遮天蔽日，終年雲霧飄渺，氣候宜
人，雨量充沛，土壤肥沃，適宜茶樹生長。其品質特徵：
條索緊結，鋒苗顯毫。香氣馥郁清純，滋味濃厚醇爽，湯
色黃綠明亮，葉底嫩勻成朵。1982 年被評為商業部優質產
品；1988 年獲首屆中國食品博覽會金獎。

　　雲海白毫　產於勐海縣。地處橫斷山脈最南端，是由

瀾滄江下游及其支流切割而成的中低山地，屬熱帶雨林氣候。雲海白毫品質特徵：條索緊直如針，鋒苗挺秀，滿披白毫。香氣清鮮高爽，湯色黃綠明亮，滋味濃爽，葉底鮮嫩。1986 年被評為商業部優質產品。

三、其他名茶

　　大理感通茶　　產於大理市點蒼山。係恢復性歷史名茶，屬綠茶類，因早年出於感通寺而得名。感通茶品質特徵：外形條索捲曲，色澤墨綠油潤顯毫。香氣馥郁持久，湯色清綠明亮，滋味醇爽回甘。1992 年被評為雲南省名茶。

　　宜良寶洪茶　　產於宜良縣寶洪山。係綠茶類傳統名茶。寶洪山一帶茶園海拔 1550～1630 米之間，山巒起伏，雲霧繚繞，生態環境優越。品質特徵：外形扁平光潤，苗鋒挺秀。香氣馥郁，湯色碧綠明亮，滋味濃醇爽口。1980年被評為雲南省名茶。

　　景谷大白　　產於景谷傣族彝族自治縣。係綠茶類歷史名茶。茶園分布在 1600 米左右山地，自然條件優越。品質特徵：外形條索壯實，銀毫顯露。香氣清鮮濃郁，湯色清

澈明亮,滋味醇厚回甘。1981 年被評爲雲南省名茶;1995
年獲第二屆中國農業博覽會金獎。

早春綠　產於鳳慶縣。茶園海拔高度 1600 米左右,爲
亞熱帶氣候,生態條件優越。品質特徵:外形條索肥壯緊
實,鋒苗完整,色澤翠綠光潤。湯色清澈明亮,香氣鮮爽
持久,滋味醇厚回甘,葉底嫩綠明亮。1990 年被評爲商業
部優質產品。

鎮沅馬鄧毫茶　產於鎮沅彝族哈尼族拉祜族自治縣。
鎮沅縣東有峰巒疊嶂、林海茫茫的哀牢山,西有群峰雲
集、氣勢磅礴的無量山。哀牢山主峰大雪鍋山,海拔 3137
米。鎮沅縣自然條件優越,在九甲鄉自然保護區內有 2670
公頃原始野茶林,茶林中有二株古老的野茶樹,最大的一
株樹齡達 2700 年,被稱爲「茶樹王」。馬鄧毫茶在 1984
年農業部名茶評比中獲第一名,一舉成爲雲南八大名茶之
一。

龍山雲毫　產於景洪市大渡崗大龍山。品質特徵:外
形條索圓直緊秀,色澤綠潤顯毫。香味帶熟板栗香,湯色
清澈綠亮,滋味鮮爽回甘,葉底肥嫩完整。1987 年獲雲南
省優質食品獎;1988 年獲首屆中國食品博覽會銀獎;1995

年被中國茶葉流通協會授予「中國茶葉名牌」。

峨山銀毫　產於峨山彝族自治縣。茶園分布在 2200 米的自然保護區，茶樹生長環境優越。品質特徵：外形圓渾略彎曲，白毫滿披。香氣鮮嫩持久帶花色，湯色杏綠，滋味鮮醇回甘，葉底肥嫩勻亮。1991 年獲浙江杭州國際茶文化品質優良獎；1995 年獲美國茶道專家協會特別獎。

宜良春　產於宜良縣。品質特徵：外形條索緊細，苗鋒秀麗。香氣濃郁帶板栗香，滋味鮮濃甘爽，湯色黃綠明亮，葉底勻齊肥嫩。1982 年被評爲雲南省名茶。

大關翠華茶　產於大關縣。翠華茶園地處海拔 1100 米的山坡上，產茶歷史已有 500 多年。大關翠華茶爲 20 世紀 60 年代創新名茶，品質特徵：外形扁平光滑勻整，色澤黃綠。香氣清香馥郁，滋味甘醇，湯色明亮，葉底嫩勻。1980 年以來連續三年被評爲省級名茶。

蒼山雪綠　產於大理蒼山。產地位於橫斷山脈南端，海拔 2000 米左右。品質特徵：外形條索緊細勻齊，色澤墨綠油潤。香氣馥郁鮮爽，滋味鮮醇甘爽，湯色黃綠明亮，葉底黃綠嫩勻。1980 年至 1983 年三次被評爲省級名茶。1989 年在農牧漁業部名茶評比會上，被評爲優質茶。1999

315

年獲首屆「雲茶杯」雲南名茶稱號。

　　墨江雲針　產於墨江哈尼族自治縣。品質特徵：外形緊直條索似針，油潤顯毫，色澤墨綠。內質馥郁清香，味醇鮮爽，湯色黃綠明亮，葉底嫩勻。1984 年被列爲省六大名茶之一。

　　瑪玉茶　產於綠春縣。產地地處海拔 1500 米的高山上，古木參天，雲霧彌漫，氣候溫和。品質特徵：條索緊結重實，白毫顯露。香高持久，滋味鮮爽濃厚，湯色黃綠清澈，葉底嫩黃勻亮。在 1992 年第一屆和 1994 年第二屆「雲茶杯」名優茶評比會上，被評爲雲南省名茶。

　　大葉劍峰　產於德宏傣族景頗族自治州芒市華僑茶場。品質特徵：外形扁平潤滑似劍峰，銀毫顯露。香高持久，滋味鮮濃回甘，湯色清澈明亮。在 1995 年第二屆中國農業博覽會名優茶評比會上，獲金獎。

　　佛昌碧毫　產於昌寧縣。品質特徵：條索緊結肥壯顯毫，色澤嫩綠。香氣鮮爽，滋味鮮濃，湯色清澈黃綠，葉底嫩勻。在 1995 年第二屆中國農業博覽會名優茶評比會上，獲銀獎。

　　雪蘭綠茶　產於昌寧縣。品質特徵：外形碩秀，香氣

持久，滋味鮮純，湯色嫩綠，葉底嫩勻。1994年被評為雲南名茶；1995年第二屆中國農業博覽會名優茶評比會上獲銅獎；1997年第二屆「中茶杯」優質茶獎；1999年獲第三屆「中茶杯」一等獎。1999年首屆「雲茶杯」和2000年第二屆「雲茶杯」被評為雲南名茶。

第十八節　西藏

西藏高原有「世界屋脊」之稱，海拔高度4000米左右，中尼邊境的珠穆朗瑪峰海拔8848米，為世界最高峰。全區地形分為藏北高原、喜馬拉雅山區、藏南谷地和藏東高山峽谷區。西藏氣候複雜多樣，藏東南，察隅一帶山南地區為亞熱帶山地，屬濕潤高原氣候，藏東昌都地區屬半濕潤高原氣候，藏中南為半乾旱高原氣候。大部分地區氣候高寒，長冬無夏，空氣稀薄，少雨多風，日照充足。

西藏自然資源豐富，擁有高等植物4000多種，森林覆蓋率5.8%，但藏南察隅、米林、墨脫、波密等縣達90%。墨脫、察隅海拔2500米以下谷地還產水稻。墨脫、察隅、林芝、波密一帶尚有原始森林，活立木蓄積量居全國前列，是重要天然林區。

　　西藏試種茶樹始於1956年，當年察隅縣察隅鄉日馬村茶苗存活2000多株。1964年林芝易貢農場茶樹試種成功。目前，全區有察隅、墨脫、易貢、林芝、波密和米林生產茶葉。1998年全區茶園面積300公頃，其中採摘面積200公頃。1999年全區茶葉產量130噸，全部為綠茶。

　　易貢茶場是西藏主要茶區。易貢位於雅魯藏布江大峽谷東北部，是強烈切割的高山深谷區，地面海拔2200米，北面山峰在5000米以上，終年積雪。受印度洋暖氣流從雅魯藏布江下游進入雅魯藏布江大峽谷的影響，這裏氣候暖和，降水豐富，森林密布，土壤微酸性。「易貢」，藏語是美好地方。易貢風景如畫，景色迷人，它把高原的雄偉姿色與江南水鄉秀麗風光融為一體。遠處是耀眼奪目的雪山冰川，四周是茫茫的原始森林，東面是碧波蕩漾的湖泊，湖邊奇石矗立，西藏人民把易貢親昵地譽為「高原江南」。這裏是西藏高原種植茶樹的適宜地區。

　　西藏自治區黨委和政府十分重視茶葉生產的發展。農業部、四川、湖南、福建先後派出科技人員赴易貢茶場考察和指導。國家計委、農業部、雲南省共投資1100萬元援建易貢茶場。現有茶園193.8公頃，茶葉產量11.1萬千克，

總產值 233.6 萬元。其中名茶 1500 千克，產值 150 萬元；細茶 1 萬千克，產值 60 萬元；康磚茶 10 萬千克，產值 23.6 萬元。

珠峰聖茶產於易貢茶場，分為極品、特級和精選一級、二級。屬毛峰型綠茶名茶。品質特徵：外形條索細緊有鋒苗，露毫，色深綠光潤。香高持久，湯色黃綠明亮，滋味醇回甘，葉底嫩勻。顯示出高原茶葉天然優異內質。曾先後獲得全國新產品展銷會和農業博覽會獎，並經國家技術監督局推薦為「質量信得過產品」。

第十九節　陝西

陝西的地勢南、北高，山地、丘陵分別占67％和17％。陝南秦巴山區，包括秦嶺、大巴山及其間的漢水河谷和漢中、安康盆地。秦嶺為長江、黃河分水嶺，是中國南、北方地理分界線，主峰太白山，海拔3767米，是該省最高峰。秦嶺南北分屬北亞熱帶濕潤、溫帶半濕潤季風氣候，氣候差異明顯。南北自然條件各異，農林特產豐富多樣。其中紫陽毛尖名茶特產很有名。

陝西種茶歷史悠久，唐代陝南巴山山區已成為全國八

名山出好茶

大茶區中「山南茶區」的一部分，後來逐步擴展到漢江南北。20世紀70年代茶園有了新發展，茶樹不僅過了漢江，還越過秦嶺，茶區擴大到4地（市）24個縣，主要產區在漢水、鳳凰山以南的大巴山、米倉山和古茶區。1999年全省茶園面積3.06萬公頃，其中採摘面積2.93萬公頃。茶葉產量5252噸，其中名優茶330噸。

主要名茶有：

紫陽毛尖　產於陝南漢江上游、大巴山麓的紫陽縣近山峽谷地區，係歷史名茶。品質特徵：條索圓緊，肥壯勻整，色澤翠綠，白毫顯露。茶香嫩香持久，湯色嫩綠清亮，滋味鮮醇回甘，葉底肥嫩完整，嫩綠明亮。1985年和1987年分別獲得陝西省優質名茶稱號和省政府頒發的優質名茶證書。

秦巴霧毫　產於漢江和嘉陵江分水脊之一的鎮巴縣。境內群巒疊峰，茶園多分布在1000米左右的高山斜坡上。秦巴霧毫品質特徵：條扁壯實，毫尚顯，色油潤。內質香氣熟板栗香，濃郁持久。湯色清澈明亮，滋味醇和回甘，葉底鮮嫩成朵。1981年和1982年兩次獲陝西省名茶優質獎。1985年陝西省名茶評比會上，名列第一。

320

　　漢水銀梭　產於南鄭縣，茶園分布在海拔 560～1300 米的山區，係陝西古老茶區之一。品質特徵：外形扁平似梭，翠綠披毫。香氣嫩香持久帶花香，湯色淺綠清澈明亮，滋味鮮醇回甘，葉底柔嫩肥壯。1989 年獲農業部名茶稱號。

　　寧強雀舌　產於寧強縣漢江源水流域，位於秦嶺、大巴山之間。品質特徵：外形微扁挺秀，形似雀舌，色澤翠綠，銀毫披露。香氣高長馥郁，湯色綠亮，滋味醇爽，葉底嫩綠成朵。1997 年獲中國國際茶葉展覽會金獎。

　　定軍春　產於巴山北麓勉縣小河廟茶場。品質特徵：形似蘭花，清秀顯毫。湯色碧綠清澈明亮，嫩香持久，滋味鮮醇，葉底嫩綠成朵。1994 年獲中國「陸羽杯」名茶評比優質獎。

　　紫陽香毫　產於大巴山腹地紫陽縣毛坎茶場。品質特徵：外形緊細彎曲，顯毫，色澤翠綠。香氣嫩香持久，湯色黃綠明亮，滋味鮮濃回甘，葉底嫩綠勻亮。1992 年、1996 年在第一、二屆西部地區名茶評比會上獲「陸羽杯」獎。

　　紫陽春峰　產於紫陽縣毛坎茶場。品質特徵：外形勻

名山出好茶

直披毫，色澤翠綠。香氣栗香持久，湯色黃綠明亮，滋味鮮爽回甘，葉底嫩綠勻亮。在一、二屆「陸羽杯」名優茶評比會上，獲「陸羽杯」獎。

第二十節　甘肅

甘肅地處青藏、內蒙古和黃土三大高原交會處，又是地處中國季風區、非季風區和高原氣候區的交會地帶，氣候類型多樣。隴南山地，為秦嶺西延部分。文縣、康縣、武都三縣東南部的碧水、洛塘、陽壩三角地帶，山巒起伏、溪流交錯，植被繁茂，雨量充沛，氣候溫和，土壤肥沃，適宜種茶。在碧口、太平、裕河有1776株200年左右樹齡的老茶樹，大多分布在海拔1000～1200米的林緣山坡上，生長旺盛。

甘肅自1964年開始發展茶葉生產，種茶地區有文縣、武都、康縣，除生產大宗綠茶外，還有名茶生產。甘肅生產的綠茶，其內含成分和品質，一般不低於長江下游中小葉種綠茶。

1999年全省茶園面積1.97萬畝，其中採摘面積1.21萬畝。茶葉產量375噸，其中名優茶235噸。陽壩毛尖名茶，

322

產於被稱爲甘肅省的「茶葉新鄉」的隴南文縣、康縣、武都三縣東南部的碧口、洛塘、陽壩一帶。陽壩毛尖吸收陝西紫陽毛尖特點試製而成，其外形如眉，白毫顯露，條索秀麗，香氣馥郁，湯色黃綠明亮，滋味鮮醇，葉底嫩勻。

第二十一節　台灣

一、名山景觀

　　台灣全省包括台灣島、彭佳嶼、釣魚島、赤尾嶼、綠島、蘭嶼等大小島嶼200多個。山地占67%，丘陵占7%，平原占26%。台灣多山，名山有玉山、中央山脈、阿里山和雪山等。玉山海拔3952米，是台灣最高峰，台東有大縱谷、大斷崖，台北有大屯火山。

　　台灣地跨北迴歸線，又有台灣暖流影響，屬南亞熱帶和北亞熱帶濕潤季風氣候，除北部山地外，氣候特點是夏季長達 7～10 個月，終年暖熱多雨，夏秋多颱風。從平地至高山，熱、溫、寒三帶並存，平地終年不見霜雪，惟3000 米以上高山地帶 1 月上半月爲有霜期，冬季可見積雪。山地年降水量 3000 毫米以上。

　　台灣名山風景名勝主要有八處：雙潭秋月、阿里山雲

海、玉山積雪、大屯春色、安平夕照、清水斷崖、太魯閣幽峽、澎湖漁火。其中雙潭即日月潭，爲台灣著名避暑勝地。

台灣是世界著名的高山之島。著名的阿里山山脈會同幾十座 3000 米高山巍峨屹立在南投。山高林密，水長瀑多，是阿里山山脈美麗風光的特色。

阿里山風景區地跨南投、嘉義兩縣，包括大武巒、祝山、塔山、對高岳等 18 座大山在內，占地約 175 公頃。這裏群峰聳立，溪壑縱橫，旣有懸崖峭壁，又有幽谷飛瀑，水色山光、千姿百態，景色甚佳。雲海、林濤、櫻花、日出，是阿里山的四大奇觀。

阿里山地勢高低懸殊，從山麓到山頂，要經過熱帶、亞熱帶、溫帶、寒帶四種林帶地區，各帶都生長著不同的奇木異樹。在山腳生長熱帶植物——榕樹、檳榔、芒果、茄苳和龍眼等；山過 800 米，森林越來越密，大片竹葉、油松、羅漢松密蓋群山。在海拔 1405 米的奮起湖有原始柳杉樹林，海拔約 2000 米的屏遮那，有柏杉群。再往上即爲溫帶林區。滿目皆是紅檜、扁柏、亞杉、鐵杉和松樹。林濤澎湃，壯闊無邊。在寒帶林區，到處都是舉世聞名的台

灣冷杉。

漫山遍野的櫻花是阿里山另一奇觀。這裏櫻花爲野生，數量多，範圍廣。陽春時節，櫻花與森林交織如錦，艷紅襯著黛翠，美不勝收。

阿里山的另一奇觀，即從祝山遙觀日出。初時，天色微明，晨星點點，但見阿里山風光從薄霧中淡淡地顯現出來。東方天空由藍黑轉爲淡青，進而又微顯出魚肚色。刹那間朝陽自玉山主峰驀然騰空而起，頓時萬丈金光四射，照耀青山翠谷，整個大地從沉睡中蘇醒。

日月潭位於南投縣魚池鄉水社村。日月潭處於叢山環抱之中，海拔 760 米，面積 7.7 平方公里，水深達 27 米，是台灣最大的天然湖泊。湖中有一小島，如珠起玉盤，因此名珠子嶼。以島爲界，北半湖形如日輪，南半湖狀似新月，這就是日月潭名字的來歷。日月潭風光之美，居台灣八景之首。那遼闊寧靜、湛藍幽靜的湖水，映襯著蒼山翠嶺、藍天白雲，使它具有一種超塵脫俗之美。每當夕陽西下，日月潭畔煙霞四起，輕紗般的薄霧在湖面上飄來飄去，更使它平添三分嬌柔，若值月出東山，日暈月影相映潭中，又使它再多幾番情趣。環湖四周，在蒼山綠樹中還

掩映著許多寺廟建築。潭南山麓有玄光寺，寺中有一山徑，砌石爲階，拾級而上，即達玄奘寺。寺中存有著名高僧唐玄奘的部分靈骨。此外，潭西尚有著名的孔雀園。

二、主要名茶

台灣茶業有 200 餘年歷史。台灣茶葉從中國大陸移植而來。《台灣通史》記載，清朝嘉慶元年（1796）「有柯朝者，歸自福建，始從武夷之茶，植於鯨魚坑，發育甚佳；旣以茶子二斗播之，收成也豐，遂互相傳植。」這裏所提的鯨魚坑，是指現在的台北縣瑞芳、石碇一帶。

台灣全島都有茶葉生產，現今分爲北部茶區，包括台北市、台北縣、桃園縣、新竹縣、苗栗縣；中部茶區，包括台中縣、彰化縣、南投縣、雲林縣、嘉義縣；南部茶區，包括高雄縣、屏東縣；東部茶區，包括台東縣、花蓮縣、宜蘭縣。台灣茶葉品種有 50 種。生產茶類有台灣烏龍、凍頂烏龍、鐵觀音、龍井、碧螺春、珠茶、眉茶、煎茶和紅茶碎片。1999 年台灣全省茶園面積 20502 公頃，茶葉產量 22555 噸，茶葉出口 3072 噸。

主要名茶有：

凍頂烏龍　產於南投縣鹿谷鄉。該縣有「山岳縣」之稱，台灣五大山系中，其中中央山脈、玉山山脈和阿里山山脈就貫穿本縣。台灣 62 座 3000 米以上的山峰，有 41 座在南投縣，包括海拔 3950 米的玉山。鹿谷鄉位於中央山脈中腹，凍頂烏龍茶園主要分布在海拔 600～900 米之間，森林密布，氣候溫和，冬暖夏涼，無季節風，茶樹生長環境優越。凍頂烏龍屬半發酵茶，發酵程度在 28 ％左右，湯色呈金黃到蜜黃。外形為直條加半球形不太緊結，色墨綠，香氣帶桂花香、糯米香，滋味甘醇韻濃。近十多年來，凍頂烏龍加工工藝發生變化，其發酵程度轉向輕發酵。品質特徵：外形半球形緊結整齊；色澤鮮艷墨綠帶麗色，金黃紅邊色隱存，銀毫白點蛙皮生；湯色澄清鮮艷蜜綠；香氣清香撲鼻；滋味濃厚。

台灣烏龍茶　產於台北縣、新竹縣、苗栗縣，以新竹縣北埔鄉、峨眉鄉和苗栗縣頭屋鄉爲主要產地。台灣第二高山雪山支脈五指山、獅頭山在新竹縣境內。北埔鄉、峨眉鄉三面環山，屬海洋性氣候，夏季高溫潮濕，冬季乾燥涼爽。年降水量 2000 毫米，4～6 月爲梅雨季節，7～9 月多颱風帶來暴風雨。台灣烏龍茶最初係模仿福建烏龍茶製

造，以供移民本島之福建人飲用。1980 年後，烏龍茶加工實現機械化，其製造法和茶味同傳統烏龍茶已經有了很大變化。台灣烏龍茶的極品產在夏季。此茶屬半發酵茶中發酵最深的一種，即 3/4 的發酵。外形頂芽肥大，白毫顯露，色澤呈紅、黃、白、青、褐五彩相間，色澤鮮艷。湯色明亮橙紅，香氣帶蜜香，滋味濃厚圓柔。優質台灣烏龍茶茶芽肥壯，白毫顯，茶條較短，色澤含紅、黃、白、青、褐五色，鮮艷絢麗。湯色橙紅，葉底淡褐，葉面泛紅，葉基部淡綠，葉片完整，芽葉連枝。

文山包種茶　產於文山，包括台北縣坪林鄉、石碇鄉、深坑鄉及台北市文山區。文山是台灣茶葉最早種植地區，高山峻嶺，山巒起伏，群山疊繞，清澈河流貫穿其中，翡翠水庫就建在此地。文山地區屬副熱帶季風氣候區，溫暖濕潤，冬季潮濕多雨，夏季多陣雨降水量多。年降水量在 3000 毫米以上。包種茶是繼烏龍茶之後的歷史名茶。早年文山包種茶外形條索緊結，葉尖彎曲，茶條呈青翠色澤，香氣幽雅清香，滋味甘醇。當年包種茶以窨花而得花香味。近 50 年來的包種已不再窨花，而是以加工技藝得到花香。現今文山包種茶品質特徵：外形稍粗長，條索

緊結,呈自然彎狀。乾茶帶甜素蘭花香。色澤有油光,深綠色帶灰白點。沖泡後香氣帶幽雅花香;湯色金黃;滋味純和清快,回味甘強;葉底完整,枝葉相連,葉片色澤鮮綠。

三、其他名茶

鐵觀音　產於台北市文山區的木柵,亦稱木柵鐵觀音茶,係 70 多年前從福建安溪引進的鐵觀音種。台北市府現已將此區建成觀光茶園。品質特徵:外形緊結重實,香氣甘醇帶回韻,湯色橙黃顯紅,滋味濃醇甘潤。

珠露茶　產於嘉義縣竹崎鄉。境內阿里山千峰萬巒,雲霧繚繞,景色優美,氣候怡人。茶園分布在海拔1200～1400 米山區,生態環境十分優越。珠露茶屬半發酵茶。品質特徵:外形緊結呈半球形,香氣濃郁,滋味濃厚。

三峽龍井　產於台北縣三峽鎮,是仿製浙江杭州西湖龍井的惟一龍井茶區。三峽龍井是以青心柑仔種為原料加工而成,其外形與內質同西湖龍井相比有所差異。品質特徵:外形呈劍片狀顯白毫,滋味苦甘清香,湯色黃綠明

亮。

　　武陵茶　產於台中縣和平鄉武陵農場。茶園在雪山山脈海拔 1500～1800 米處，是 1987 年開發的新茶區。武陵茶屬半發酵青茶類，品質特徵：外形緊結呈半球形，香氣濃郁，滋味甘醇。

　　霧社廬山茶　產於南投縣仁愛鄉。茶園分布在海拔 1000～1600 米的霧社一帶，這裏山青水秀，降水豐富，土壤肥沃，適合茶樹生長。霧社廬山茶屬半發酵茶，品質特徵：外形捲曲呈顆粒狀。香味濃郁，滋味醇厚。

　　勝峰茶　產於南投縣水里鄉。茶園分布在玉山山麓900米以上的山坡上。勝峰茶屬半發酵茶，品質特徵：外形為半球形，香氣清香甘醇，滋味醇厚爽口。

　　玉山烏龍茶　產於南投縣信義鄉、水里鄉。茶園海拔 1200～1600 米，屬高山茶區。玉山烏龍茶係半發酵茶，品質特徵：外形呈半球或球形。香味幽雅帶花香，滋味醇甘，湯色蜜綠明亮。

　　日月潭紅茶　產於南投縣埔里鎮及魚池一帶。紅茶種類有工夫紅茶和紅碎茶。品質特徵：香氣醇和甘潤，湯色清澈明亮，滋味濃厚。

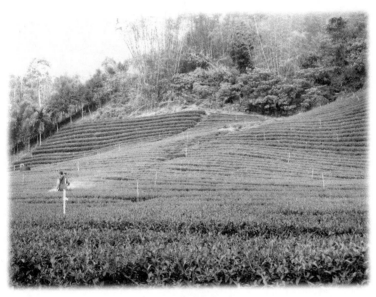

台灣的茶園

第四章
名茶品飲

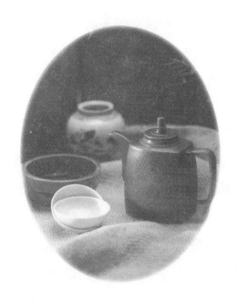

第一節　名茶品飲

一、名茶選擇

　　品茗首選是名茶。中國名茶衆多，品質各有特點，有的是全國性名茶，有的是區域名茶，多數是早春名茶，少

數是秋季名茶。名茶包裝檔次不一，價格差別也大，500克名茶高的上千元，低的只有幾十元。選擇名茶主要是看購買力和品茗愛好。高收入的人可買全國性的名茶，收入一般的可買區域性名茶。買名茶最好要看品牌，好的品牌名茶質量有保證。同時要注意名茶水分含量，水分低的名茶不易變質，水分高的名茶最容易發生霉變，3個月後外形色澤和內質就產生劣變，失去品茗基本要求。

二、名茶與水

名茶沖泡需要淨水，歷史上就積累了豐富的經驗。唐代陸羽《茶經》就總結出：「其水，用山水上，江水中，井水下。其山水，揀乳泉，石池漫流者上。」古人對泡名茶用水選擇，一是水要甘而潔，二是水要活而清鮮，三是貯水要得法。中國著名的泉水有百餘處，其中鎮江中冷泉、無錫惠山泉、蘇州觀音泉、杭州虎跑泉和濟南趵突泉，號稱全國五大名泉。在天然水中，泉水雜質少，透明度高，污染少，水質最好，也有的泉水，如硫磺泉就失去泡茶用水價值。

用溪水、河水與江水等長年流動之水，也可泡名茶，

以遠離人煙之水爲好，許多江水受污染，需要淨化處理方可泡名茶。井水屬地下水，有些井水水質甘美，是泡茶好水。農村井水、深井水要好一些，城市井水污染嚴重，不宜泡茶。

現今城鎭都使用自來水。凡達到衛生部製定的飲用水衛生標準的自來水，可用於泡名茶。20 世紀 90 年代城市大量供應礦泉水、純淨水，旣是家庭用水，又是沖泡名茶最好水源，有利於名茶色、香、味的充分顯示。

三、名茶與茶具

沖泡名茶，除了要好茶、好水外，還需要好的茶具。茶具種類很多，各種茶具均具有藝術價值和文化內涵。茶具構成有茶壺、茶杯、茶碗、茶盤、茶盅、茶托等，其材料有金、銀、瓷、紫砂、玻璃、塑料和木材等。

選配茶具要因茶而異。飲用綠茶名茶，要聞其香，品其味，觀其色，賞其形，可選玻璃杯、白瓷杯泡茶；飲用花茶名茶，爲有利於香氣保持，可用壺或有蓋的杯泡茶；飲用紅茶名茶，可用紫砂壺或瓷杯、瓷壺泡茶；飲用烏龍茶，宜用紫砂茶具泡茶。

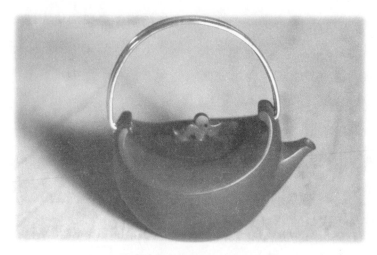

追月壺　周桂珍製（圖片來源：中國－茶的故鄉）

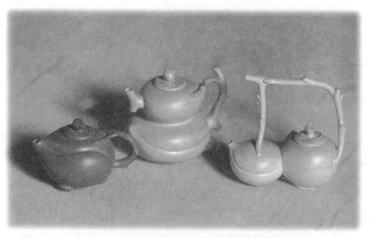

葫蘆壺　張紅華製（圖片來源：中國－茶的故鄉）

　　最爲考究的是紫砂茶壺。唐代末年出現了飲茶最理想
的茶壺——紫砂壺，它以紫砂泥爲原料製作，顏色紫紅，
質地細膩，造型古樸，十分名貴。由於有更多的文人參
與，在製壺上也逐漸由大壺轉向小壺，從製壺過程中亦不
斷融入許多藝術，最後變爲形、神、氣、態四者兼備，而
又具實用的紫砂茶壺。宜興紫砂茶壺馳名中外，烏龍茶離
不開紫砂壺。

四、名茶沖泡

　　名茶沖泡技術有三個要素，一是名茶用量，二是泡茶
水溫，三是沖泡時間。

　　茶的用量通常是每杯放 3 克乾茶，加入沸水 150～200
毫克，用茶量最多的是烏龍茶，投入量爲茶壺容積的 1/2。
茶葉用量同消費者喜愛濃淡直接相關，愛飲濃茶的多放一
點，愛飲淡茶的就可少放一點。泡茶用水量，對愛喝濃茶
的水少一點，愛喝淡茶的水就多放一點。

　　泡茶水溫有兩種看法，可供品茗者自行比較選擇。

　　一是細嫩型名茶不用 100℃沸水沖泡，避免把嫩茶
「燙熟」，一般以 80℃沸水爲宜，這樣泡出的茶湯嫩綠明

亮，滋味鮮爽，茶葉維生素較少破壞。有關茶葉期刊和書籍有上述記載。

二是用100°C沸水沖泡名茶審評感官評分最高，同時茶葉中的茶多酚、氨基酸浸出較多。上海進出口商品檢驗局試驗結果是，不論名優茶或炒青，泡茶水溫高的總比泡茶水溫低的水浸出物含量高，兩者相差最高達31％。一般情況下，物質的溶解度與水溫是呈正相關，水溫高者浸出量就多，而水浸出物是由多種成分組成的，有茶多酚、氨基酸、咖啡鹼、水溶性果膠、可溶糖、水溶蛋白質、水溶色素、維生素和無機鹽等。這些組成物質在不同水溫下浸出率是不同的，如用100°C沸水沖茶，咖啡鹼浸出率為90％，茶多酚為67％，維生素Ｃ為89％，若用80°C開水泡茶，咖啡鹼浸出率為83％，茶多酚為50％，維生素Ｃ為89％。泡茶水溫的高低不僅影響浸出物的多少，也引起水浸出物各成分配合比例，既影響滋味的濃淡，也影響滋味的好壞。同樣茶的香氣也是由多種類芳香物質組成，按沸點的高低可分高沸點、中沸點、低沸點芳香物質，若不用沸水泡茶，高沸點的芳香物質就不易揮發出來，也就有損於茶葉原有的香氣。從審評結論同樣是泡茶水溫高者優於低者。

由此，可理解泡茶要用沸水沖泡的道理。試驗還表明，針對名優茶葉柔嫩的特點，選用100℃沸水沖泡，浸泡時間採用3分鐘爲宜，經品質審評與浸泡5分鐘品質水平相當。

香港有專家研究後認爲，還是沸水泡茶好。一是在相同時間裏用煮沸的開水泡茶，其有效成分的浸出物是低溫開水泡茶的兩倍；二是沸水泡茶對維生素C的破壞並不大，其茶水裏的維生素C是比較穩定的；三是沸水沖泡茶葉不影響鞣酸的浸出，也不破壞它的本身結構。

泡飲烏龍茶，因茶量較多，茶葉比較粗大，必須用100℃沸滾開水沖泡，才能充分泡出茶味。

綠茶名茶可沖泡三次，第一次沖泡時間爲3～5分鐘。據測定，沖泡第一次，茶葉可溶性物質浸出50％～55％；泡第二次，浸出30％；泡第三次，浸出10％；泡第四次，則所剩無幾了。通常以沖泡三次爲宜。

紅碎茶用沸水沖泡 3～5 分鐘，其有效成分大部分浸出，即可一次性快速飲用。

品飲烏龍茶名茶多用小型紫砂壺，在用茶量較多的情況下，第一泡 1 分鐘就可倒出來，第二泡 1 分 15 秒，第三泡 1 分 40 秒，第四泡 2 分 15 秒。

潮汕功夫茶沖泡八道功夫－1.治器（圖片來源：中國－茶的故鄉）

潮汕功夫茶沖泡八道功夫－2.納茶（圖片來源：中國－茶的故鄉）

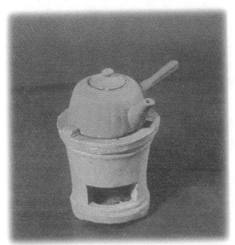

潮汕功夫茶沖泡八道功夫－3.候湯（圖片來源：中國－茶的故鄉）

潮汕功夫茶沖泡八道功夫－4.沖點（圖片來源：中國－茶的故鄉）

潮汕功夫茶沖泡八道功夫－5.刮沫（圖片來源：中國－茶的故鄉）

潮汕功夫茶沖泡八道功夫－6.淋罐（圖片來源：中國－茶的故鄉）

潮汕功夫茶沖泡八道功夫－7.燙杯（圖片來源：中國－茶的故鄉）

潮汕功夫茶沖泡八道功夫－8.酒茶（圖片來源：中國－茶的故鄉）

343

五、名茶品飲

　　名茶品飲一是觀賞外形、湯色和葉底；二是聞香氣品滋味。各種名茶品飲標準分別是：

　　綠茶名茶外形嫩綠顯芽，湯色嫩綠明亮，香氣嫩香，滋味鮮醇，葉底完整一芽一葉。

　　工夫紅茶名茶外形細緊有鋒苗，色烏潤或顯棕褐金毫。湯色紅亮，香氣嫩甜香，滋味鮮醇甜和，葉底柔軟見芽，紫銅色。

　　紅碎茶名茶外形緊結重實色潤。香氣高銳，湯色紅亮，滋味濃爽富斂性，葉底嫩勻紅亮。

　　花茶名茶外形細緊露毫、勻整，湯色黃綠明亮，香氣鮮靈濃郁，滋味濃醇鮮爽，葉底細嫩柔軟、黃亮。

　　烏龍茶名茶緊結重實，色澤深綠光澤。香氣清香或濃郁，湯色橙黃明亮，滋味清爽鮮醇細膩，葉底綠亮，綠葉紅邊、肥軟。

　　白茶名茶外形芽肥長，茸毫均布，銀白。湯色杏黃明亮，香氣甜香濃郁，滋味甜和，葉底肥嫩、杏黃。滿披茸毫，色杏黃。湯色杏黃明亮，香氣濃甜香，滋味甜醇柔

和，葉底顯芽、黃亮。

第二節　名茶貯存保管

一、名茶變質因素

　　名茶變質原因主要是茶葉中的一些化學成分氧化的結果。影響茶葉氧化的主要環境條件是溫度、含水量、氧氣和光線等。當名茶貯存保管不善，受高溫及空氣濕度較大影響，加快茶葉中類脂水解與自動氧化，使茶黃素、茶紅素、氨基酸、茶素、糖的比例失調，從而使茶葉外形變軟變暗，茶香失去鮮爽，湯色變暗，茶味減弱，品質下降。特別是梅雨季節，空氣濕度更高，導致茶葉水分含量過高，引起茶葉霉變，失去品茗價值。在常溫條件下，紅、綠茶含水量不要超過 6.5 ％，花茶含水量不宜超過 7.5 ％。水分含量超標就會直接影響品質，一旦超過 9 ％或再高一些，就會失去茶葉的色、香、味，甚至會加快發生霉變。

二、名茶貯存保管

　　名茶貯存應盡量減少溫濕度的影響，防止含水量增高，避免陽光直射，杜絕異味感染。存放茶葉的場所要空

345

氣流通，乾燥清潔，無異味，無農藥污染。從市場買回散裝名茶或塑料袋裝名茶，要及時裝入蓋頭緊密的茶葉聽罐內。切勿把茶葉同衛生球、藥品、香煙、魚肉、化妝品、香肥皂、糕點等放在一起，也不要使用生鏽的鐵聽，更不能用散發濃郁氣味的樟木箱、衣櫥存放茶葉。

茶葉的貯存保管方法很多，有普通的茶葉聽、罐、袋保管法，也有熱水瓶貯藏法，使用乾燥劑保管法，以上方法適用於家庭。眞空常溫保管法、密封保管法、抽氣充氮保管法、低溫冷藏保管法，適用於茶葉較長時間的貯藏或茶葉標準樣品，以及茶葉生產加工包裝出口、市場銷售等貯藏和保管。

現今冰箱已進入家庭，聽裝茶放入冰箱下層，每天取茶泡茶後再放入冰箱，旣方便又保質，但蓋頭要蓋牢，以防冷氣進入聽內。

第五章
名茶評選

第一節　評選目的

　　隨著名茶大發展，中國及各產茶省、自治區、直轄市都有名茶評比。其目的：一是根據感官評語、打分、獲獎情況，衡量其品質在地區和全國所處水平，全面、客觀總

結成功經驗，找出存在差距；二是將獲獎名次與品牌相結
合，提高市場知名度，增加消費者興趣，促進名茶銷售。

中國名茶評比可分爲三個時期，早期是以政府農業、
商業部門評比爲主，隨後是全國及各地茶葉學會評比，近
年來茶博會評比增多。

名茶評比以中國所有產茶省（市、自治區）評比爲
主。近年來，還出現國際名茶評比。

第二節　古代「鬥茶」

名茶歷史悠久，有名茶就有評比，唐代叫「點茶」，
宋代演變成「鬥茶」，參加「鬥茶」的都是茶中佳品。
「鬥茶」的內容是茶湯的顏色與湯花，從湯色中看出茶葉
採摘嫩勻和加工蒸焙水平，湯花是指水與茶末比例，碗中
的茶是否成懸浮的膠體狀態，茶面上湯花薄膜均勻細碎程
度，以茶湯色澤最純白、湯花咬盞時間最長而獲勝。

「鬥茶」用水很講究，特別強調用活水，以泉水最
佳。北京西山的泉水晶瑩如玉，被清朝乾隆皇帝定爲「天
下第一泉」。

當年「鬥茶」所用的是茶餅。明朝洪武二十四年

（1391）茶餅被下詔禁止，全國開始飲用散茶，以後進入散茶時期。「鬥茶」所用的黑瓷盞也失去市場，逐漸流行白瓷茶碗、茶杯、茶壺。

第三節　現代名茶評選

一、評茶專業知識

　　評茶人員要具備茶科學知識和豐富的審評經驗，中國名茶評委一般都是知名評茶師。茶學知識是指充分了解茶葉生產、加工技術和茶葉化學成分以及消費者的喜愛。同時，要更多掌握茶葉審評知識和經驗，非常熟悉名茶外形和內質的評審判斷，準確使用評語，正確打好評分。評茶人員要有良好身體素質，要目光清晰，嗅覺敏感，口味便捷，還能堅持站位審評。

二、評茶設施用具

　　審評室為南北朝向，避免陽光直射。室內無污染，無異味。評茶用具有審評杯碗、湯碗、湯匙、電茶壺、茶樣盤、審評台、樣茶櫥、定時鐘、粗天平或戥秤、葉底盤或搪瓷盤和審評記載表格。

　　評茶用具要標準化、規格化。審評盤大小長短有標準，同時要確保木製盤無氣味。審評杯、碗均為白色，要編號，容量有標準。審評毛茶、青茶的杯、碗另有容量標準。樣茶秤和定時器要準確。茶匙為白色瓷匙，金屬匙有礙於品味不宜使用。水壺以電茶壺為好，忌用銅壺或鐵壺以防影響茶湯色澤。審評表格分外形、湯色、香氣、滋味和葉底 5 項，也可分條索、整碎、淨度、色澤、湯色、香氣、滋味和葉底 8 個欄目。

印包壺　陳光明製

龍嘴大茶壺

梅椿壺　汪寅仙製

351

鮑仲楳製

瓜壺　裴石民製

茶樹組織培養

審評取樣按中國國家標準 GB8362-87《茶取樣》規定執行。評茶用水直接影響茶葉湯色、香氣和滋味，要保證用水純淨無污染。沖泡用的是鮮開水，切忌沸水溫度偏低和沸水過熟，以免有損於香氣和滋味的審評結果。

三、評比細則

名茶評比首先是對農殘含留量和重金屬含留量進行檢測，超標的不參加評比。審評細則主要有：

1.成立名茶評比領導小組，負責組織領導與協調工作。由領導小組聘請知名茶葉審評師成立審評專家組，推選 1 人爲主評。評比採取密碼審評。評茶時，選 2 人現場

記錄，1～2 人對參評茶編碼和保管。

2.製訂名優綠茶、袋泡茶、青茶、工夫紅茶、紅碎茶審評因子、權數（見表 5-1 至 5-10）。審評項目分外形、內質兩大項，採用五因子審評法，即外形、湯色、香氣、滋味、葉底五個因子。

3.紅茶、綠茶、花茶開湯審評，用 3 克（青茶 4 克），150 毫升沸水，沖泡 5 分鐘的方法（烏龍茶 6 分鐘），緊壓茶要解散沖泡。

4.評語評分同時使用。

5.評茶人員對某種茶有異議時，應復評後協商解決。

表 5-1　茶葉品質因子權數（％）

茶類		外形	湯色	香氣	滋味	葉底
名優綠茶		30	10	25	25	10
紅碎茶	大葉種	20	10	30	30	10
	小葉種	30	10	25	25	10
工夫紅茶		35	10	20	20	15
小種紅茶		30	10	25	25	10
眉茶、珠茶		35	10	20	20	15
花茶		30	5	40	20	5
青茶(烏龍茶)		15	10	35	30	10
普洱茶		20	10	30	30	10
白茶		20	10	30	30	10
黃茶		30	10	20	30	10
緊壓茶		30	10	20	25	15

表 5-2　名優綠茶各品質因子定分標準

因子	級別	品質特徵	給分	系數（％）
外形	甲	嫩綠、綠翠、細嫩有特色	94±4	
	乙	嫩綠、色稍深、細嫩有特色	84±4	30
	丙	暗褐、陳灰、一般嫩茶	74±4	
湯色	甲	嫩綠明亮、嫩黃明亮	94±4	
	乙	清亮、黃綠	84±4	10
	丙	黃暗	74±4	
香氣	甲	嫩香、嫩栗香	94±4	
	乙	清香、清高、高欠銳	84±4	25
	丙	純正、熟、足火	74±4	
滋味	甲	鮮醇柔和、嫩鮮、鮮爽	94±4	
	乙	清爽、醇厚、濃厚	84±4	25
	丙	熟、濃澀、青澀、濃烈	74±4	
葉底	甲	嫩綠、明亮、顯芽	94±4	
	乙	黃綠、明亮	84±4	10
	丙	黃熟、青暗	74±4	

表 5-3　青茶（烏龍茶）各因子定分標準

因子	級別	品質特徵	給分	系數（％）
外形	甲	重實、緊結、深綠油潤	94±4	
	乙	重實、深綠尚潤	84±4	15
	丙	尚緊實、色欠潤	74±4	
湯色	甲	橙黃、明亮	94±4	
	乙	橙黃、尚亮	84±4	10
	丙	黃欠亮	74±4	
香氣	甲	花果香、細膩	94±4	
	乙	花果香	84±4	35
	丙	老火香	74±4	
滋味	甲	清爽、鮮醇、細膩	94±4	
	乙	清爽、欠細膩	84±4	30
	丙	炒青香味、尚適口	74±4	
葉底	甲	綠亮、綠葉紅邊、肥軟	94±4	
	乙	粗壯、紅綠相映、尚亮	84±4	10
	丙	青暗	74±4	

表 5-4　工夫紅茶品質因子定分標準

因子	級別	品質特徵	給分	系數（％）
外形	甲	細緊露毫有鋒苗、色烏潤或顯棕褐金毫	94±4	
	乙	細緊稍有毫、尚烏潤	84±4	35
	丙	細緊、尚烏潤	74±4	
湯色	甲	紅亮	94±4	
	乙	尚紅亮	84±4	10
	丙	紅欠亮	74±4	
香氣	甲	嫩甜香	94±4	
	乙	有甜香	84±4	20
	丙	純正	74±4	
滋味	甲	鮮醇甜和	94±4	
	乙	醇厚	84±4	20
	丙	尚醇厚	74±4	
葉底	甲	柔軟見芽、紫銅色	94±4	
	乙	尚嫩勻、暗紅色	84±4	15
	丙	欠勻、多筋、暗褐色	74±4	

表 5-5　紅碎茶各品質因子定分標準

因子	級別	品質特徵	給分	系數（％）
外形	甲	顆粒重實、勻稱、色棕潤	94±4	
	乙	粗顆尚重實、色棕	84±4	30
	丙	粗顆欠重實、色花雜	74±4	
湯色	甲	紅亮，富有活力	94±4	
	乙	尚紅亮	84±4	10
	丙	紅欠亮	74±4	
香氣	甲	新鮮高銳	94±4	
	乙	醇正	84±4	25
	丙	熟悶	74±4	
滋味	甲	濃爽、富有收斂性	94±4	
	乙	濃厚	84±4	25
	丙	欠爽或青澀	74±4	
葉底	甲	嫩勻紅亮	94±4	
	乙	尚嫩、紅亮	84±4	10
	丙	欠嫩、暗褐	74±4	

表 5-6　普洱茶各品質因子定分標準

因子	級別	品質特徵	給分	系數（％）
外形	甲	重實勻整、棕潤	94±4	50
	乙	尚重實、枯棕	84±4	
	丙	欠重實、枯灰	74±4	
湯色	甲	紅褐	94±4	10
	乙	深褐	84±4	
	丙	暗褐	74±4	
香氣	甲	陳香濃郁	94±4	15
	乙	陳香	84±4	
	丙	顯霉氣	74±4	
滋味	甲	濃醇	94±4	15
	乙	濃欠醇	84±4	
	丙	顯霉味	74±4	
葉底	甲	棕褐、肥軟	94±4	10
	乙	暗褐、較硬	84±4	
	丙	暗黑、剛硬	74±4	

表 5-7　黃茶各品質因子定分標準

因子	級別	品質特徵	給分	系數（％）
外形	甲	芽肥壯、滿披茸毫、色杏黃	94±4	30
	乙	芽欠肥壯、有茸毫、色暗綠	84±4	
	丙	芽瘦薄、有茸毫、色灰暗	74±4	
湯色	甲	杏黃明亮	94±4	10
	乙	黃深	84±4	
	丙	黃暗	74±4	
香氣	甲	濃甜香	94±4	20
	乙	尚甜香	84±4	
	丙	熟悶	74±4	
滋味	甲	甜醇柔和	94±4	25
	乙	欠甜醇	84±4	
	丙	悶熟味	74±4	
葉底	甲	顯芽、黃亮	94±4	15
	乙	芽大小不一、色黃	84±4	
	丙	黃暗	74±4	

表 5-8　白茶各品質因子定分標準

因子	級別	品質特徵	給分	系數（％）
外形	甲	芽肥長、茸毫均布、銀白	94±4	20
	乙	芽尚肥長、有茸毫、尚白嫩	84±4	
	丙	芽瘦小、有茸毫	74±4	
湯色	甲	杏黃明亮	94±4	10
	乙	深黃明亮	84±4	
	丙	黃暗	74±4	
香氣	甲	甜香濃郁	94±4	30
	乙	有甜香	84±4	
	丙	陳悶	74±4	
滋味	甲	甜和	94±4	30
	乙	醇和	84±4	
	丙	熟悶	74±4	
葉底	甲	肥嫩、杏黃	94±4	15
	乙	尚嫩、深黃	84±4	
	丙	瘦小、黃褐	74±4	

表 5-9　茉莉花茶各品質因子定分標準

因子	級別	品質特徵	給分	系數（％）
外形	甲	細緊露毫、勻整	94±4	30
	乙	細緊、勻整	84±4	
	丙	尚細嫩、欠勻	74±4	
湯色	甲	黃綠、明亮	94±4	5
	乙	黃尚亮	84±4	
	丙	暗褐	74±4	
香氣	甲	鮮靈濃郁	94±4	40
	乙	尚鮮靈	84±4	
	丙	花香、欠鮮靈	74±4	
滋味	甲	濃醇鮮爽	94±4	20
	乙	濃醇	84±4	
	丙	尚濃醇	74±4	
葉底	甲	細嫩柔軟、黃亮	94±4	5
	乙	尚嫩、黃亮	84±4	
	丙	露筋	74±4	

表 5-10　評分計算方法

分值	外形	湯色	香氣	滋味	葉底	合計
占%	30	10	25	25	10	100
評分	90	85	94	92	93	—
得分	27.0	8.5	23.5	23.0	9.3	91.3

第四節　獲獎名稱

一、國外獲獎

1915 年　美國舊金山巴拿馬萬國博覽會上，安徽太平猴魁、江西婺綠和浙江惠明茶，獲金質獎章和一等證書。

1984 年　天壇牌特級珠茶獲第二十三屆世界優質食品金質獎。

1985 年　四川竹葉青、川紅工夫、峨眉毛峰獲第二十四屆世界優質食品金獎；福建茉莉花茶獲巴黎國際美食及旅遊金桂葉獎；上海萬年青牌綠茶 9371 和龍牌紅茶獲西班牙馬德里國際最優質量服務獎。

1986 年　雲南沱茶獲西班牙巴塞羅那第九屆世界食品金像獎；上海天壇牌特級珍眉、四川峨眉牌紅碎茶、四川峨眉牌川紅工夫（早白尖）分獲第二十五屆世界優質食品

金獎、銀獎；萬年青牌特級珍眉（8147 小包裝）、天壇牌特級珠茶（3505 和 8372 小包裝）、新芽牌茉莉花茶袋泡茶、新芽牌烏龍茶（聽裝鐵觀音）、鷺江牌天健美天然減肥茶、金帆牌英德紅茶袋泡茶和寶鼎牌美的青春茶，獲巴黎國際美食旅遊金牌獎。

1987 年　萬年青牌特級珍眉、祁門紅茶和廣東的「中國名茶」，獲二十六屆世界優質食品金獎。

1988 年　西湖龍井（獅峰極品）獲第二十七屆世界優質食品金棕櫚獎。

二、國內名茶獎

20 世紀 50 年代中國開始評比名茶，80 年代增多，90 年代更多。有全國性的，也有省級的；有茶葉行業的，也有食品行業、科技行業的。獲獎名稱有：金獎、銀獎、銅獎；特等獎、一等獎、二等獎；「茶王」；部級名茶、省級名茶、省級優質茶；五星級茗茶、四星級茗茶、三星級茗茶。

1912 年　南京南洋勸業會場和農商部展出獲優等獎的名茶：安徽太平猴魁、福建閩北水仙。

1955 年　中國 28 個傳統名茶在杭州參加評選。

1958 年　中國名茶開始正式評選。

1981 年　評出中國名茶 34 種。

1982 年　商業部評優質產品、中國名茶。國家經委授
　　　　予國家金獎的有福建安溪鳳山牌特級鐵觀
　　　　音。

1985 年　農牧漁業部和中國茶葉學會在南京召開全國
　　　　名茶評比會。

1986 年　中國食品工業協會舉辦全國優質產品評選，
　　　　輕工業部舉辦優質產品評比，商業部評比全
　　　　國名茶。

1987 年　商業部評選全國優質名茶。

1988 年　首屆中國食品博覽會評選全國名茶。

1989 年　農業部評選全國優質名茶。

1992 年　首屆農業博覽會評選全國名茶。

1993 年　第二屆中國專利新技術新產品博覽會評選全
　　　　國名茶。

1995 年　中國茶葉學會舉辦首屆「中茶杯」名優茶評
　　　　比，北京舉辦第二屆中國農業博覽會名優茶

評選。

1996 年　舉辦中部地區「陸羽杯」名優茶評比。

1997 年　第二屆「中茶杯」、第三屆中國農業博覽會名優茶評選。

1998 年　首屆中國杭州國際茶葉博覽會評選全國名茶。

1999 年　第三屆「中茶杯」和第二屆中國杭州國際茶葉博覽會評選全國名茶、國際名茶。

2000 年　韓國茶人聯合會主辦，中國杭州國際茶博會協辦的第二屆國際名茶評比會在杭州舉行。

2001 年　第四屆「中茶杯」、第三屆國際名茶評比會在杭州評選全國名茶、國際名茶。

「中茶杯」名茶評選具有代表性。1～3 屆有 675 種名優茶參選，獲獎率逐屆提高，第一屆為 50.8 ％，第二屆為 52.2％，第三屆為54.0％。以第三屆為例，獲特等獎占20％，一等獎占30％，二等獎占50％。

各省、自治區名茶評選獲獎名稱有：江蘇的「陸羽杯」，四川的「甘露杯」，浙江的名茶證書，安徽、福建、江西、河南、湖北、湖南、廣東、貴州、雲南為省級

名茶，廣西、陝西為省、自治區優質名茶。

　　近年來，雲南昆明、四川成都、安徽蕪湖、福建廈門、河南信陽、江蘇南京和北京茶博會名茶評選增多。

北京老舍茶館（圖片來源：中國－茶的故鄉）

中國茶葉博物館

上海城隍廟湖心亭茶館

第六章
名茶文化

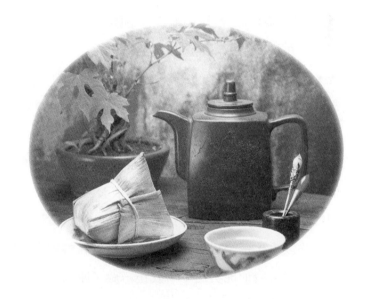

第一節　名人與名茶

　　古往今來，不少名人與茶結下不解之緣，或以茶會友，或藉茶抒懷，或以茶寄寓；或傾之以情，或狀之以文，他們留下軼聞雅事。

　　唐朝詩人白居易在廬山香爐峰下的茅屋裏住了十多年，每日種茶、採茶、製茶，閒時吟詩作賦，悠然自樂。《香爐峰下新置草堂即事詠懷題於石上》就是他寫種茶的詩，詩中寫道：平身無所好，且此心依然。如獲終老地，忍手不知還。架岩結茅宇，斷壑開茶園。另一首叫《重題》詩曰：長松樹下小溪頭，斑鹿胎中白布裘。藥圃茶園為產業，野麋林鶴是交遊。

　　宋朝文豪陸游是位著名的茶客，他出身茶鄉，喜嘗名茶，寫下茶詩 300 多首，堪稱歷代詩人詠茶之冠。他嗜茶成癖，以致帶病冒寒，深夜親自汲泉煮茗：「四鄰悄無語，燈火正凄冷。山童亦熟睡，汲水自煎茗。」

　　明代大畫家唐伯虎喜歡品茶，常以茶吟詩論文。他以茶謎會友的故事，至今仍廣為流傳。唐伯虎在書齋邀請祝枝山品茶猜謎。唐伯虎笑曰：「我正巧做了四個字謎，你要是猜不出恕不接待！」說完就吟出謎面：「言對青山青又青，兩人土上說原因；三人牽牛頓之角，草木之中有一人。」頃刻，祝枝山就解開此謎：「倒茶來！」原來，這四個字謎正是：「請坐，奉茶。」

　　清代乾隆皇帝喜茶成癮。他在 85 歲退位時，一位老臣

急了，奏曰：「國不可一日無君！」乾隆回曰；「君不可
一日無茶！」乾隆一生喜飲的名茶有西湖龍井、松蘿、珠
蘭和普洱等。乾隆 6 次下江南，3 次到杭州，在胡公廟附近
採茶，將廟前 18 株茶樹封爲「御茶」。他對泡茶之水和茶
具頗爲講究，認爲北京玉泉水烹茶最佳，賜爲「天下第一
泉」，宜興紫砂壺泖茶最優，命爲「世上茶具之首」。

　　清代曹雪芹是位諳熟名茶的作家，名著《紅樓夢》蘊
含著豐富的品茗文化。茶香飄逸字裏行間，品茶茶事躍然
紙上。茶味服從於藝術，讓人們品出味中之味，正是曹雪
芹的一大絕招。

　　孫中山先生對茶評價很高。他在《建國方略》中指
出：「中國常人所飲者爲清茶，所食者爲淡飯，而加以菜
蔬豆腐，此等之食料，爲今日衛生家所考得爲最有益於養
生者也。」他在《民主主義》一書中又指出：「外國人沒
有茶以前，都是喝酒，後來得了中國茶，便以喝茶代替
酒，以後喝茶成爲習慣，茶便成爲一種需要品。」

　　魯迅先生是一位品茗愛好者，特別是在寫作中，總是
以茶爲伴。他在《喝茶》一文中談了一些自己飲茶的獨特
體驗和感悟，被人稱爲「品茶迷」。《魯迅日記》中，共

約 120 多處茶事記載。魯迅平時除在家喝茶外，還愛去茶館品茗。在北京時，常去的茶社是觀音寺街的青雲閣和中山公園的四宜軒；到廣州，爲陸園、北園、陶陶居等茶樓的座上客；居上海，則去ABC茶店和北新書屋。每次他一般都邀三兩友人和親屬同行。他往往與人邊品茗，邊談心，乃至研究寫作。1926 年夏天，他與齊壽山合譯的德文小說《小彼德》一書，就是在北海公園漪瀾堂茶室完成的。

毛澤東一生中除了吸煙之外，最大嗜好便是品茶。據他身邊工作過的工作人員介紹：他每天睡覺醒來不急於起床，總是先用濕毛巾擦擦手和臉，然後就開始喝茶，一邊喝茶一邊翻閱報紙，一般要過個把小時才起來。毛澤東曾40 餘次去杭州，大都住在位於龍井茶區的劉莊，他的足跡幾乎遍及龍井茶區，一次他走進警衛戰士種植的茶園，興致勃勃地採起茶葉來。第二天，警衛處把包含他親手採摘的鮮葉加工成龍井茶送他品嘗。毛主席抓了一些放在手上仔細地觀賞，又聞聞香氣，然後送進嘴裏咀嚼起來，滿懷深情地說：「龍井茶泡虎跑水，天下一絕。」毛澤東的詩詞中，曾寫下他與當代著名詩人柳亞子「飲茶粵海」的詩

句。在 1925~1926 年國共兩黨合作時期，毛澤東在廣州主辦農民運動講習所時，曾與柳亞子共事。1941 年柳亞子回憶當年情景，給毛澤東寫過「雲天倘許同憂國，粵海難忘共品茶」的詩句。1949 年 4 月 29 日，毛澤東在《七律・和柳亞子先生》一詩開頭，寫下「飲茶粵海未能忘，索句渝州葉正黃」之句。

周恩來一生對茶非常喜愛。從 1956 年起，周恩來曾 5 次到杭州龍井茶區，踏遍茶山路，訪問茶農家。當他第一次邁進杭州龍井茶鄉時，眺望著青翠欲滴、生機盎然的層層茶園，深情地連聲稱讚：「好地方，好地方！」並同採茶姑娘一起採茶。他指出：「龍井茶是茶中珍品，國內外人民都需要它，要多發展一些。」1957 年 4 月，在梅家塢茶鄉訪問時，接待人員端出芬芳的新龍井茶，敬獻給周總理及外賓，他一邊聽介紹，一邊品茗「明前龍井」，離開接待室時，周總理不忍把龍井茶倒掉，便風趣對說：「剩下的茶葉倒掉太可惜了，還是把它全部消滅掉！」以後幾次來視察，他總是這樣「啜英咀華」。周恩來愛飲龍井茶，還把龍井茶當作致禮聯誼的國事禮品。20 世紀 60 年代中期，西哈努克親王到杭州，經周恩來安排，西哈努克親

王得到 1 千克西湖龍井絕品，讚不絕口。1971 年美國國家安全顧問兼國務卿基辛格秘密訪問中國，下榻北京釣魚台國賓館，周總理招待他的是極品西湖龍井。他十分高興，舉杯暢飲，連連點頭稱道：「好茶！好茶！」周恩來看出基辛格對西湖龍井的酷愛心情，吩咐接待人員將剩餘的西湖龍井全都送給基辛格。返國時，周總理又饋贈給他 1 千克極品西湖龍井。基辛格第二次訪華時，周總理再次贈送給他 4 千克西湖龍井。

江澤民主席也愛品茶。1997 年 11 月 27 日，江澤民主席訪問加拿大，來到訪加的第一站卡爾加里，下午 4 點開始暢遊斑夫公園。遠處是雄偉壯麗的雪山，近處是鬱鬱蔥蔥的松林與湛藍如洗的湖泊相映成趣，時時聽到清脆悅耳的鳥語聲，還能看到成群結隊的鹿群。加方事先就知江主席有品茗愛好，在遊覽間隙就按照中國禮俗，沏上一壺香茶與江主席品茗，暢談中加友好，一杯香茗，為這次遊覽增添了樂趣。江澤民就讀上海交通大學時的老師顧毓琇現住美國費城，1997 年江澤民主席訪問美國時，去顧毓琇家中拜見老師。1999 年朱鎔基總理出訪美國，代表江澤民主席向顧毓琇老師贈送黃山名茶。

博物館內日本茶道屋（圖片來源：中國－茶的故鄉）

博物館內傣族竹樓（圖片來源：中國－茶的故鄉）

　　朱鎔基總理也是品茗愛好者。1999 年 8 月 15 日，朱鎔基爲中國昆明世界園藝博覽會中國館開館剪彩。8 月 15 日朱鎔基總理遊覽大理洱海，在「杜鵑號」遊船上品茗三道茶。早在 1996 年 11 月 29 日，朱鎔基視察福建武夷山，來到武夷山莊，品嘗武夷岩茶，並興致勃勃地觀看武夷茶藝表演。

　　郭沫若喜愛名茶。1964 年到湖南長沙市郊高橋茶葉試驗站視察工作，品飲該站創新名茶高橋銀峰，極爲讚賞，揮毫寫下《初飲高橋銀峰》詩一首：芙蓉國裏產新茶，九嶷香風阜萬家。肯讓湖州誇紫筍，願同雙井鬥紅紗。腦如冰雪心如火，舌不餖釘眼不花。協力免敎天下醉，三閭無用獨醒嗟。

第二節　名茶之旅

　　中國茶文化源遠流長，名山出名茶，浙江、福建、四川、安徽、廣東、湖北等名茶大省都掀起名茶之旅。

　　浙江出台的茶文化旅遊線是：西湖－靈隱寺－六和塔－中國茶葉博物館－虎跑泉－龍井泉－龍井寺－乾隆皇帝所封十八棵御茶－蘇東坡題老龍井岩刻－參觀龍井茶製作

過程－茶園採茶－品茗－欣賞龍井茶禮表演。另一條是紹興市新昌縣：參觀茶園－客人採茶－參觀茶葉生產過程－品茗大佛龍井－欣賞茶藝表演－參觀大佛寺－獅峰湖公廟。

　　四川興起蒙山茶之旅。名山，是中國茶和茶文化的發祥地。蒙山種茶始於西漢，至今已有 2000 多年的歷史。蒙山茶自唐初列為貢茶，一直沿襲至清末。伴隨「揚子江中水，蒙山頂上茶」的千古絕唱，馳名中外。名山歷史悠久，風景秀麗，省地級風景名勝區蒙頂山名茶旅遊資源豐富，有皇家園遺址、蒙泉井、天蓋寺正殿中央茶聖吳理真金身坐像、茶史博物館、書法長廊、蒙茶仙姑雕塑。蒙山之顛還有紅軍紀念館。山下可參觀千年「茶馬司」遺址，這裏是漢藏民族和睦相處與友好往來的歷史見證。

　　被列為「世界自然和文化遺產」的福建武夷山，掀起了旅遊新熱潮。1999 年接待境內外遊客 200 萬人次，其中境外遊客 12 萬人次。武夷山之旅包含武夷茶之旅，「九曲豪華遊」坐在大竹排上，可欣賞茶藝表演，品味武夷岩茶的「岩韻」。古人把武夷岩茶的「岩韻」歸納為「香、清、甘、活」四個字，「香」包括真香、蘭香、清香、純

香；「清」是指茶的湯色清澈艷亮，茶味清醇順口，回甘清甜持久；「甘」是指茶湯鮮醇可口，滋味醇厚，回味甘爽；「活」是指品飲武夷岩茶時特有的心靈感受。乘豪華竹排順流而下，坐水觀山，淡淡清水淡淡茶，寄情山水之中，頗得人生眞味。飲茶九曲溪，未飲心先醉，醉後不思歸。遊武夷山還可參觀御茶園遺址、水簾洞古代製茶作坊、武夷茶事石刻、宋兵部尚書龐壇吃茶處以及蘇東坡讚頌武夷茶的詩句。

2000 年 12 月 17～19 日，中國茶都（安溪）茶文化旅遊節在著名茶都福建安溪縣舉行。安溪是世界名茶鐵觀音的發源地和全國最大的烏龍茶主產區，產茶歷史可上溯至唐朝末年，並逐漸形成了集歷史、經濟、宗教、民俗、禮儀、教育、醫學、飲食、園藝、陶瓷於一堂，融詩詞、書畫、歌舞、戲劇、文學、藝術爲一體的茶文化。安溪茶之旅項目有鐵觀音探源，遊覽茶葉大觀園，觀看安溪茶王賽，欣賞安溪茶藝，還有古蹟旅遊安溪文廟、清水岩和龍門鎮自然風景保護區。西坪鎮是名茶鐵觀音的發源地，已有 200 多年的歷史。到西坪鎮可以探尋鐵觀音的發源，還可領略茶鄉茶農的風采。茶葉大觀園位於鳳冠山山麓，與

千年古剎東岳寺、城隍廟、鳳山彌勒大佛連成一體,是一座依山而建、富有時代氣息的仿古園林,內有茶葉品種園、種植 50 多種中外名茶品種,設有對歌台、茶葉作坊屋、茶葉博覽廳、茶藝表演廳、茶餐廳等,可欣賞中外茶藝表演和安溪茶歌舞,品嘗 50 多種安溪茶餐、茶糕、茶點,觀賞國內外各類茶葉,購買各種茶文化旅遊商品。茶王賽古稱「鬥茶」、「茗戰」,安溪民間很早就有「鬥茶」的習俗,並長期沿襲下來,特別是清初鐵觀音的創製,使「鬥茶」不斷走向更高層次。今日的安溪茶王賽,既保留傳統的一面,又賦予時代新的內涵,特別是賽茶中舉行茶王拍賣,其間又穿插茶藝、茶舞等表演。風格獨特的安溪茶藝,源於鐵觀音「功夫茶」,是一門融傳統技藝與現代風韻爲一體的品茶藝術,具有濃郁的地方特色,體現的是「純、雅、禮、和」,讓人一眼便可覽盡茶藝之精華。

大彬仿供春龍帶壺（圖片來源：中國－茶的故鄉）

梅樁壺　汪寅仙製（圖片來源：中國－茶的故鄉）

六方陰筋竹頂壺　范大生製（圖片來源：中國－茶的故鄉）

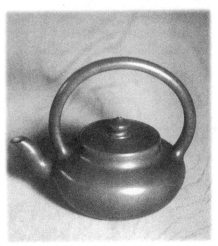

提樑壺　邵旭茂製（圖片來源：中國－茶的故鄉）

參考書目

⑴陳宗懋・中國茶經・上海文化出版社，1992

⑵陳勝慶・中國名山・上海文匯出版社，1988

⑶彭繼光・湖南名茶・湖南科學技術出版社，1993

⑷李樹藩，王科濤・世界通覽（第一卷）・第3版・吉林人民出版社，1995

⑸四川省名山縣政協文史資料徵集委員會・名山縣文史資料・名山印刷廠，1991

⑹朱大仁・中國地圖冊，第10版・中國地圖出版社，2000

⑺沈培和，張育松，陳洪德，劉栩・茶葉審評指南・中國農業大學出版社，1998

⑻白堃元，楊亞軍・中國茶葉・中國農科院茶葉研究所

國家圖書館出版品預行編目資料

名山找茶／徐永成著
－－第一版－－ 台北市：知青頻道出版；
紅螞蟻圖書發行，2009.1
面　　　公分
ISBN 978-986-6643-49-1 (平裝)

1.茶葉 2.文化 3.山岳 4.中國
974.8　　　　　　　　　　97021329

名山找茶

作　　者／徐永成
美術構成／林美琪
校　　對／周英嬌、楊安妮
發 行 人／賴秀珍
榮譽總監／張錦基
總 編 輯／何南輝
出　　版／**知青頻道**出版有限公司
發　　行／紅螞蟻圖書有限公司
地　　址／台北市內湖區舊宗路二段121巷28號4F
網　　站／www.e-redant.com
郵撥帳號／1604621-1　紅螞蟻圖書有限公司
電　　話／(02)2795-3656 (代表號)
傳　　眞／(02)2795-4100
登 記 證／局版北市業字第796號
數位閱聽／www.onlinebook.com
港澳總經銷／和平圖書有限公司
地　　址／香港柴灣嘉業街12號百樂門大廈17F
電　　話／(852)2804-6687
新馬總經銷／諾文文化事業私人有限公司
新 加 坡／TEL:(65)6462-6141　FAX:(65)6469-4043
馬來西亞／TEL:(603)9179-6333　FAX:(603)9179-6060
法律顧問／許晏賓律師
印 刷 廠／鴻運彩色印刷有限公司
出版日期／2009年 1 月　第一版第一刷

定價 300 元　港幣 100 元

ISBN 978-986-6643-49-1　　　　Printed in Taiwan